光影中的人生與哲學

合編‧‧‧‧‧‧

尹德成 ＋ 羅雅駿 ＋ 林澤榮

目　錄

代跋

作者簡介

前言

　　編寫本書的目的，是希望借助電影向大家介紹一些基本的哲學觀念。近年有不少英文書是通過電影介紹哲學的，中文書則較少見。電影於哲學而言可說是個方便法門，可以幫助哲學去引起大眾的興趣。雖然電影從誕生之日便跟商業與大眾娛樂結下了不解緣，而哲學總給人以嚴肅的印象，但兩者之間的距離其實並沒有想像中那麼遙遠。有時候它們還有着共同語言呢！

　　有不少電影會借用一些哲學觀念作為故事的基礎，例如《真人 Show》（*Truman Show*）、《廿二世紀殺人網絡》（*Matrix*）和《潛行凶間》（*Inception*）便挑戰了我們對真實世界的信念；又例如《未來戰士》（*The Terminator*）、《回到未來》（*Back to the Future*）、《秦俑》和《超時空要愛》則大玩時空穿梭；再例如《玩謝麥高維治》（*Being John Malkovich*）和《完美情人》則可以視為給人身同一（personal identity）問題開了個玩笑；還有《魂離情外

天》(*Vanilla Sky*)、《謊島叛變》(*The Island*)、《阿凡達》(*Avatar*)更儼如一個個思想實驗,帶領着觀眾思考科技背後的道德議題。此外,還有不少導演喜歡以自己的電影去探討一些深邃的哲學主題,例如英瑪褒曼(Ingmar Bergman)、活地阿倫(Woody Allen),還有我們香港的韋家輝。其實除了那些所謂藝術電影(art house films)之外,一些純以賣座為考慮的商業電影有時候也會在無意間引發哲學想像,例如本書將會討論的《回魂夜》和《竊聽風雲 2》。電影畢竟源於生活,而生活正是哲學所關注的中心。

許多人以為哲學只會思考一些抽象概念,如真、善、美、存有、自由、公義等等,是象牙塔中人的語言遊戲。這種想法當然不能說完全是錯,但哲學之所以關注這些抽象概念,其實也是為了解答現實世界中的種種問題嗎? 哲學家總認為,如果不釐清一些基本概念,我們對現實的理解,以及對問題的解決方案便可能差之毫釐謬之千里。不能否認確實有些哲學家只關心理論建構工作,但也有不少哲學家是很入世的,他們不單關注理論,更同時關注實踐。這兩類哲學家之間的關係,難道不像理論物理學家與應用科學家之間的分工合作嗎? 抽象的哲學思辨總會在某一點上連繫着現實人生。或許哲學就如一個放風箏的小孩,天上的風箏帶給他無比的樂趣,領着他一路奔跑,忘了身邊的景物,但風箏也總有回到地面的時候。

本書共收入十七篇文章,每篇都圍繞一齣電影作分析,在後面每一部份開始之前將會有所介紹。本書分成六個部份,分別探討自我、自由、

道德、信念、情感、幸福這六個與現實人生密不可分的主題。這六個主題的選擇，略為有別於學院中的哲學導論或哲學史的課題。一般的哲學導論課很少會選講自我、情感和幸福，而本書也沒有選取知識論、人身同一、存有等常見的主題。我們也並不像哲學史一樣，順着時序去介紹不同時期的哲學家或流派。在選題的時候，我們主要設想一個生活在現實世界中的人，在不同的人生階段中會遇上哪些問題。我們認為這些人生問題或直接或間接地扣連着那些學院中慣常討論的哲學課題，這個想法將會在後面這十七篇文章中得到印證。

本書從一個概念開始，到現在終於能夠成為一件實物呈現在讀者眼前，歷時超過四年，遠遠超出我們當初的想像，可見成事之難。在這漫長的歷程之中，我們得到了很多人的支持、鼓勵與幫助。我們首先要多謝陶國璋先生借出一篇文章作為本書的代跋。我們深深感受到他對後學晚輩的鼓勵與扶掖，除了再三說多謝之外，實在無辭足以致意。我們也要多謝香港三聯書店的梁偉基先生、黎敬嫻小姐和趙江小姐。梁先生是直接負責這本書的編輯，他很能體諒我們這群新手作者，給予了我們充分的空間與時間。黎小姐雖然沒有參與本書的編輯工作，但她一直關心着本書的進度，又為我們安排一些公開演講來讓我們「熱身」。趙江小姐是本書的責任編輯，如沒有她為我們把守最後一關，本書的面貌肯定並不一樣。我們還要向姚永康先生致謝，若非得到他在最初階段的推薦，恐怕這本書根本沒有機會誕生。最後，我本人要特別向趙子明、王耀航和賀玉英三位朋友道

謝。他們不單從始至終關注着這本書的進度，而且不時應我的要求給我提出了不少編輯與寫作的意見。子明兄最後更在我逼迫之下寫了一段哲學詞彙的解說呢！

尹德成

二〇一三年十二月二十二日

自我

「我是誰？」這是西方哲學的老問題。據說在太陽神阿波羅神殿的牆上鑴刻着這樣的一句話：「認識你自己」（know thyself），提示着眾生要自知、要了解自己。柏拉圖在其對話錄中曾多次觸及自我問題，例如在《辯辭》（*Apology*）中，蘇格拉底說：「未經省察的人生不值一過」（the unexamined life is not worth living）。但人是怎樣理解自己的？通過《搏擊會》這齣電影，羅進昌區分了達致自我理解的兩種進路：藉着選擇種種事物使自己與別人區別開來的「加添之路」；以及去掉一切由自己選擇或是由他人加諸我們身上的事物，以使被遮蔽的自我得以呈現的「消滅之路」。藉由對《惡人》這齣電影中「惡人」的分析，黃慧萍告訴我們，構成自我的並不僅僅是我們的理性，還必須包括我們對身邊種種事物的評價，因為只有通過這些評價，我們才能理解一個人是怎樣看待這個世界、怎樣看待他人。在對《末路狂花》的解讀過程中，尹德成了解到旅程與自我理解的關聯：旅程讓人置身不同處境中，有機會體察自己與別人的差別，以及自己在不同處境中所表現的差別，從而檢視自己的局限與可能性。

《搏擊會》(*Fight Club*)

導　　演： David Fincher

編　　劇： Chuck Palahniuk（原著小說），Jim Uhls（劇本）

主要演員： Edward Norton（飾 the Narrator），Brad Pitt（飾
Tyler Durden）

語　　言： 英語

首映年份： 一九九九

《搏擊會》的真我觀：怎樣才能認識自己？

羅進昌

目的、身份、認同

在特定處境下，要判斷應採取甚麼行動，大抵就是判斷在該處境下何種行動能最有效達成特定的目的。例如，飢餓時的行動是為求達致果腹的目的，那麼在這時選擇吃東西相比跑步較為正確。至於要判斷應達成甚麼目的，大抵就是判斷自己所屬的身份角色要求自己要履行甚麼責任，或者是判斷自己希望取得何種身份。例如，如果有人認為照顧孩子是作為父親的首要責任，那麼就算他自己正在捱餓，由於欲求成為稱職的父親，他也會先讓孩子進食；相反，如果不在意自己是否是一個好父親，他就不會先照顧孩子的需要。再例如，如果有人追求成為浪漫的人，認為獨自品嚐一客豆腐火腩飯配上一杯啤酒是浪漫表現的話，他就會毫不猶豫地這樣做。

換言之，行動要具有價值與意義，取決於它能否實現人所欲求實現的目的，成就所追求的身份。所謂身份，是指我們在某特定群體中所擔當的特定崗位或角色，例如家庭崗位、工作機構職位。但身份不單是描述性的概念，也具有評價性含意。舉例來說，足球隊中有不同位置，在比賽中擔當不同任務。後衛應負責防守，前鋒應負責進攻。倘若在球隊中擔任前鋒，卻總是門前失機的話，他不會被承認是一個稱職的前鋒球員。前鋒球員需要藉進球來獲得他人認同其前鋒的身份。

前鋒角色的任務就是要進球。這是其他隊員、教練，以至觀眾的要求。前鋒角色的任務不由得前鋒球員自己來決定。一個人要成為男人或公僕，就要努力滿足社會大眾對男性與公僕的要求，例如表現出「有膊頭，有腰骨」之類。總之，不論追求哪種身份，其實都是追求獲得他人的認同；沒有他人的認同，意味着喪失身份，我們的行動就彷彿失去了價值與意義。

工具性 vs. 個體性

電影《搏擊會》中主角（The Narrator）因為長期失眠而尋求醫生幫助。醫生表示，失眠沒啥大不了，鮑伯（Robert "Bob" Paulsen）的痛苦才是真正的痛苦。鮑伯以前是健美先生，練就魁梧健碩的身材，外形上本來是男

描述（descriptive）與評價（evaluative） 語言有多種功能，其中兩種為描述與評價。描述功能的作用在於表達言說者對事實的認知，例如：「香港有七百萬人」。這種語句陳述客觀事實，可藉由經驗方法來判別其真偽。評價功能的作用在於表達言說者的價值觀點，例如：「香港人有七百萬壞人」。與前一種語句相比，評價性語句就不能簡單地以統計之類的經驗方法來判別其真偽。甚至有論者認為，這種語句根本沒有真假可言，而僅僅表達了個人感受。很多日常使用的語詞語句，其功能或多或少同時包含了描述與評價。例如：「小強是個騙子」。「騙子」一詞，既有描述作用，也有貶義的評價作用。

性的典範，但因為罹患睪丸癌而失去了男性性徵。更難堪的是，他受荷爾蒙治療影響長出了女性般的奶子。這意味着，鮑伯為追求男性身份而所做的一切，全然報廢。在外邊的世界，他不會被承認是個男人；唯有在心理輔導聚會中，才能自我欺騙「我們依然是男人」。

透過參與聚會，主角的痛苦獲得了短暫的舒緩，但痛苦並沒有真的消失。因為他的痛苦不單純是因為失眠。他是一個平凡的上班族，是公司隨意擺佈的工具：上司一聲令下，他就要放下手頭的工作去處理別的事情。工具純粹是用來完成目標的輔助品，就像刀是用來切東西的工具。我們只關心刀是否鋒利，能否能有效地切開東西；我們基本上不必關心刀的顏色與形狀。嚴格地說，其實我們也不關心刀是否鋒利，我們只管東西最終可否被切開。那麼，只要有方法可以讓我們達到目的，有沒有刀根本就不相干。但大概沒有人會矢志成為一個純粹配合公司目標、可被隨時替換的工具，因此主角自然無法覺得他的工作具有價值與意義，工作只會讓他覺得痛苦。只有在心理輔導小組中，他才能感到自己不是一件工具，而是一個有身份、「一個被人簇擁包圍的小主角」。

抗拒被擺佈，抗拒成為工具，抗拒成為別人的附庸，是現代人的性格標誌。藉着與古代人作對照，理查・塔那斯（Richard Tarnas）在《西方心靈的激情》（*The Passion of the Western Mind*）一書中對現代人的特質有以下描述：

從忠於上帝變成忠於人，從依賴變成獨立，從出世變成入世，從先驗轉向

經驗，從神話與信仰轉向理性與事實，從普遍轉向特殊……從一個墮落的人類變成一個進步的人類。

這不啻是說，現代人總是追求「個體」身份，即致力由自己決定自己成為甚麼，做自己的主人，使他人認同自己是世上甚至人類史上獨一無二的個體。塔那斯力圖闡明，宗教的追求與個體的追求對立，要獲得個體身份就要擺脫宗教主導的生活模式。為甚麼忠於上帝的人不能獲得個體身份？因為從基督教的角度看，沒有人是獨一無二的，因為所有人都是相同的，都是帶着原罪尋求上帝寬恕的罪人。活着唯一有意義的任務，是努力將自己變成合乎上帝心意的人。罪之有無與意義之有無，輪不到人去決定。人不要問，只要信，只要服從，一切自有安排。至於世俗所講的美與醜、賢與愚、善與惡、尊與卑的差別，通通無關宏旨。正如我們只區別鋒利與不鋒利的刀、公司只區別高效率與低效率的員工一樣，基督教只區別敬畏與不敬畏上帝的人。

個體之所以是個體，在於具有個體性，即平常所說的「與眾不同的特徵」。一個具有個體性的人，我們能夠對他有所辨識，而不會將他誤認作他人；相反，沒有個體性的人，我們很難從人群中將他辨別指認出來。換另一種方式表達，個體性就是對某個個體所下的定義。或問：「誰是顏福偉？」答：「金曲《愛多八十年》的原唱者。」這答案其實是為「顏福偉」一詞所下的定義，也是界定構成「顏福偉」的必要及充分條件。具體地說，個體性表現在物理的身體特徵，與各種心理元素，諸如品味、生活態

必要條件（necessary condition）與充分條件（sufficient condition） 任何一件事情或事物要能夠出現，都需要依賴各種條件。這些條件基本分為兩類：必要條件與充分條件。必要條件意謂某事態要能夠出現所必不能缺乏的條件；不過就算具備這些條件也不一定保證該事態會必然出現。充分條件意謂某些能夠促成某特定事態出現的條件，即只要具備這些條件的話，該事態就會必然出現；不過缺乏這些條件，該事態也可能會出現。例如：「如果下過雨，則地上會濕」。這句子表示「下過雨」是「地上會濕」的充分條件；另一方面，這句子涵蘊「如果地上不濕，則不曾下雨」，換言之「地上會濕」是「下過雨」的必要條件。

度、志趣、成就、情感表達與行為模式、價值觀等。那麼，我們有甚麼方法獲得個體性，從而成為一個被他人肯定為與眾不同、特立獨行的個體？

添加之我

電影《搏擊會》提出了兩種構建個體的方法，對立鮮明，分別由愛德華諾頓（Edward Norton）所飾演的主角，與畢彼特（Brad Pitt）所飾演的泰勒（Tyler Durden）來代表。姑且稱為「添加之路」與「消滅之路」。現在先探討主角的添加之路。

承上所述，如果個體性要藉着身體特徵與心理元素來表現的話，則意味着個體性是種「建構」出來的東西。因為這些元素要經時間積累來形成。正如王安憶在《愛套娃一樣愛你》裏所說：「嬰兒和嬰兒，照理沒甚麼區別，但那只是靜止地看，事實上，生長的激素分外活躍，每分每秒都在塑造着這個存在，使之形象鮮明。」人的成長就是一個不斷在自己身上加添新特徵的過程。加添的越多，與別人有所區別之處也就越來越多，獨一無二的個體性也就顯露出來。或以髮型，或以學位，或以工作，或以姓名，或以口頭禪，不論藉着甚麼來彰顯自己的獨特，這些標誌都是後天添加而來。正如撰寫一本傳記，要道出主人翁與眾不同的一生，總要從童年開始敍述，然後述及青年以至中晚年的經歷。前一個階段是後一階段形成的原因，而各階段的轉化，即某一階段是如何走向後一階段的過程，

總加起來就是傳記主角的一生。（請參閱 Carolyn A. Barros 著 *Autobiography: Narrative of Transformation*）如果欠缺其中某一個階段、某一環節，就成就不了該傳記的主角。

電影《搏擊會》主角有一段自述，顯豁地示範如何以「添加之路」來實現個體性：「我在翻着商品目錄冊子時思量：『哪種類型的餐具足以標誌我是一個個體？』我把它們全都買下來，即使那些有瑕疵的也不放過，因為那些瑕疵正好證明，這餐具是純人手造的（因此獨一無二）。」如此，主角的特徵就添加了一項：「那套有瑕疵的手製餐具的擁有者」。由於這項特徵描述只適用於主角一人身上，於是它也就成為了主角的個體性之一，成為了主角的定義之一。

然而，以「那套有瑕疵的手製餐具的擁有者」之類的方式來定義某個人，不難察覺當中有點問題。最明顯的問題是，定義項與被定義項的關係並不穩定。一般的定義，例如以定義項「給人坐的傢具」來界定被定義項「椅」，兩者關係相對穩定。因為凡是用來給人坐的傢具，人們大概都會以「椅」來稱呼它；會被人稱呼為「椅」的東西，大概都是用來給人坐的。可是，能否擁有某些東西，牽涉我們不能控制的因素。再者，由於我們不能預知自己將來所擁有的東西會添加或減少甚麼，意味以添加之路所建立的個體性，永遠是個內容開放並持續改變的概念。到頭來，我們無法知道自己是甚麼，無法決定應該做甚麼。對此問題，《西藏生死書》中有一段精闢深刻的證言：

我們相信自己有一個獨立的、特殊的和個別的身份；但如果我們勇於面對它，就會發現這個身份是由一連串永無止境的元素支撐起來的：我們的姓名、我們的「傳記」、我們的夥伴、家人、房子、工作、朋友、信用卡……，我們就把安全建立在這些脆弱而短暫的支持之上。因此，當這些完全被拿走的時候，我們還知道自己到底是誰嗎？

如果沒有這些熟悉的支撐，我們面對的，將只是赤裸裸的自己：一個我們不認識的人，一個令我們焦躁的陌生人，我們一直都跟他生活在一起，卻從來不想真正面對他。

茲借此證言作為探討「消滅之路」的起點。

消滅之我

一般人或多或少有種「真我」與「假我」的區分觀念。葉慈（W. B. Yeats）詩作《給安妮姬嘉莉》（*For Anne Gregory*）充分表達了這種日常觀點：頭髮（外表）不代表我，所以如果有男孩子因為我的頭髮而愛我，他不是真的愛我。既然藉添加而成的個體性是「因緣和合」的結果，它隨時可變，因此不是構成我們本身的東西，也因此不能代表我們自己。人的姓名可以改變，但姓名改變不會令我們變成另一個人。人可以藉整容改變其容貌，但整容後的那個人跟整容前的那個人仍是同一個人。人在一生中還會

有許多改變，但無論他怎樣改變，他仍然是同樣的那個人。那麼，我們依據甚麼來確認某人跟他從前是同一個人呢？在哲學上這稱之為「同一性」問題。如果我們有辦法找出自己的同一性，也就能夠確定個體性。電影中有兩句對白提供了線索：

「我找到自由了，失去所有希望就是自由。」

「唯有當我們一無所有，我們才能自由地做任何事。」

主角與泰勒（主角的另一人格）創立了地下組織「搏擊會」。參與的人來自不同背景，在日常生活有不同的社會身份。在日常生活中，我們總是被外在加諸的社會身份與地位支配自己的言行舉止，以至思維模式。例如當教師的人，總是有意無意地按照社會大眾的教師觀念來塑造自己的形象，而其他社會身份也大抵如此。泰勒斷言這是錯誤的：

「你不是你的工作。你不是由你銀行存款的多寡來定義。你不是你駕駛的車。你不是你錢包的內容。你不是你的卡其褲。」

但在打鬥時這些背景與社會身份的差異都被擱下，都不重要了。在打鬥的時候，平時是牧師還是廚師有甚麼關係？富有還是貧窮又有何相干？因此泰勒斷言唯有處於打鬥的狀態，揭開所有遮蔽自己的「添加成分」時——用泰勒重複過數次的話來表達：「拋開一切」（hit the bottom）——我們才有望認識真正的自己：

「如果你未曾（打架），你就不能認識你自己！」

　　笛卡兒（René Descartes）有道「我思故我在」，主張個體不是由經驗部份，即添加而來的成分來界定，而是由進行思考的主體來界定。因為思考主體由自己直接感知，而添加成分只能藉着間接的方式來認知。我們以為自己擁有肉體，是因為我們能夠「看見」它；但「看見」一件事物，並不能夠直接斷定事物肯定存在，我們還要分析判斷那是否錯覺。如果某事物甲直接由我所感知，而另一事物乙則是間接地被我感知，則我對甲比對乙的感知更為確定。所以我們對思考主體比對自己的肉體，有更確定無疑的感知。

　　按照這種「心靈」與「經驗」二分的思路，進一步得出「心靈活動」與「經驗活動」的二分。例如：聲波改變空氣的密度，導致空氣粒子重複地擊打耳鼓，產生震動。然後耳鼓震動產生脈衝，通過聽覺神經傳遞至腦部處理聽覺的部份。以上敘述的是一個經驗的物理活動。儘管技術上存在困難，但理論上它是公開的、可被觀察的、可被複製的。但是，伴隨經驗活動發生，「心靈」受到影響，產生了心靈活動：令思考主體看到了顏色，聽見了聲音。心靈活動在主體的意識，不能被公開觀察。雖然他人可以一同聆聽同一首歌曲，但唯有感受者本人才感到那聲音本身。換言之，思考主體所進行的心靈活動，例如感受、思想，才是真正的獨一無二；唯有思考主體所進行的心靈活動，才是僅僅屬於自己，代表着自己的。電影中段泰勒給主角的手製造了化學灼傷。主角企圖通過自我催眠來減輕痛楚，泰

勒掌摑他，說「這是你的痛楚……這是你生命中最偉大的時刻。」正是表達了這種個體性觀念。

簡而言之，拒絕外界給自己的安排，而正視自己的真實感覺，做自己的主人，就是泰勒的「消滅之路」。

結語

在一個制度化的社會中生活，尤其面對工作時，人們很容易感到身不由己，覺得自己是為他人而活。有人選擇逆來順受，選擇改造自己來配合他人、配合社會，以圖贏得認同。無視真正自己的人還可以安然生活下去，清醒的人有朝會猛然醒悟到，別人所認同的那個人，其實不是自己，自己其實一無所得。可能有人會說：「既然如此，我們就不要想那麼多，繼續安分地接受社會的安排吧！」就此種想法，借用穆爾（J. S. Mill）的名句來回應，並以此作結：

> 做一個不滿足的人勝於做一隻滿足的豬；做不滿足的蘇格拉底勝於做一個
> 滿足的傻瓜。如果那個傻瓜或豬有不同的看法，那是因為他們只知道自己
> 那個方面的問題。而相比較的另一方，即蘇格拉底之類的人，則對雙方的
> 問題都很了解。

—— 《效益主義》（*Utilitarianism*）

延伸閱讀

Barros, Carolyn A. *Autobiography: Narrative of Transformation.* Ann Arbor: University of Michigan Press, 1998.

Mill, John S. *Utilitarianism.* 2nd ed. Indianapolis: Hackett, 2001.

Tarnas, Richard. *The Passion of the Western Mind: Understanding the Ideas That Have Shaped Our World View.* New York: Harmony Books, 1991.

王安憶。《愛套娃一樣愛你》，載於《眾聲喧嘩》。上海：上海文藝出版社，2013。

索甲仁波切著，鄭振煌譯。《西藏生死書》。杭州：浙江大學出版社，2011。

《惡人》(*Villain*)

導　　演：　李相日
編　　劇：　吉田修一（原著小說）、李相日
主要演員：　妻夫木聰（飾清水祐一）、深津繪里
　　　　　　（飾馬込光代）
語　　言：　日語
首映年份：　二〇一〇

《惡人》的自我解釋

黃慧萍

我的 X 元素

　　只有在美國這種個人主義高漲的文化背景下，才會有《變種特攻》（*X-Men*）這種題材出現。在電影《變種特攻 2》（*X2: X-Men United*）裏，「萬磁王」（Magneto）連同「沙飛亞學院」的導師，包括狼人、暴風、靈鳥、史葛，和幾個學生趕去阻止「史崔克上校」利用受控的「輪博士」（Professor Wheel）殲滅變種人。在途中，萬磁王問其中一個學生——「你叫甚麼名字？」他最初的回答是「約翰」。萬磁王沉吟了一會，語重心長地再問他，「我想問你的是——你真正的名字是甚麼？」約翰想了想便回說「我的名字是『法洛』」（Pyro，Pŷr 在希臘的字源上是「火」的意思）。法洛跟着落寞地說：「我不能產生火，只能控制並操作它。」萬磁王挑起眼眉說：

「你是一群螻蟻中的神，切記永遠不要讓人把你看成無關痛癢，一無是處。」就這樣，法洛脫離了輪博士和狼人一夥，加入了萬磁王的陣營，為了維護變種人（X-men）中 X 元素的至高無上地位，向人類（常人）宣戰。

萬磁王問的問題，或許是我們每個人都問過自己的問題——我是誰？我的 X 元素是甚麼？我有沒有像法洛一樣，有着他那種對火操控自如的神乎奇技？我可否透過 X 元素清楚知道自己究竟是一個怎樣的人？

在哲學的長河裏，現代哲學之父笛卡兒曾經在《沉思錄》中記載了他找到的 X 元素。追尋過程其中的一部份，載入了他的夢境。他曾夢到自己坐在火爐旁邊，夢中的他感到爐火閃爍出的光明與散發出的溫暖，幾與真實無異。由此笛卡兒推斷，我們感官的觸覺都是不可靠的，切不可以感官經驗為確實知識的基礎。在有關蜜蠟的論證裏，笛卡兒進一步說，即使我們現在不是在做夢，當我們看着身邊的這塊蜜蠟，儘管它看似無比的真實，可是它的色香味形，都會隨着燃燒和增溫而改變；然而在我們的知性裏對這塊蜜蠟的認識卻絲毫無變，都是同一片蜜蠟。由此可知，認識事物的基礎不在於我們的感官，而在於我們的理智，而理智所產生的觀念比黏連着感官經驗的觀念又更為確實。

作為理性主義之父的笛卡兒，他找到的 X 元素就是我們的理智。可是他的理智有着獨特的意義，那是經過惡魔論證歷練的理智。這個理智不像柏拉圖的理性，可以包含各種事物的理相（Idea），當中可以包含經驗事物的理相。對笛卡兒來說，理智不僅僅要從牽涉物質不可靠的觀念中剝

惡魔論證（Demon argument）「數理知識是否確實無誤的？」笛卡兒在《第一哲學沉思集》中提出了這個疑問，並提出了否定的答案。由於數理知識只探討數量和形狀等簡單概念，因此一般人都會認為它們比感官知識更可靠、更確定。然而，笛卡兒指出，我們仍然不能排除數理知識為假的可能情況：假設有一惡魔存在，而且牠總會在人運算數量或思考圖形時欺騙人，使人誤以為「1 + 1 必然等於 2」、「平行線必然不產生交點」等等，但其實所有數理知識全部都是錯誤的。人有沒有充分的理據否認自己處於這種騙局呢？學者為了方便討論，經常把上述質疑稱為「惡魔論證」。

離，連我們腦袋裏不牽涉到物質的數學觀念，都可能會受惡魔的扭曲，都是不可靠、不確定、需要剝離的東西。經過惡魔的論證，最後只有一種東西能留下來，那就是一個會懷疑、會思想的我。

笛卡兒的論述對後來整個西方的思潮有着既深且遠的影響，它確立了一個能夠完全脫離外在物理世界的心理存在實體，而且還是一個保證外在世界知識的確實起點。就這一點而言，它就像變種人裏面的 X 元素，一種與平常人完全沒有牽連，甚至可以是對立的異質元素。只是笛卡兒式的自我已經君臨天下，萬磁王一夥的變種人還在與外界展開着爭鬥比拼。

自我的貧乏

其實，今日我們一直珍惜的自由與獨立思考、把個人看作權利的擁有者、尊重他人的獨立人格與尊嚴，每個人都可以作出自決等種種價值都是接受了這種對自我的理解後衍生出來的觀念。在變種人身上，我們很容易理解 X 元素的獨立性。因為它更接近一種物理事實，亦不完全是我們概念與理解所構成的對象，按動漫文章或電影所言，那是基因突變與演化所生成的，正如笛卡兒所描述的物理世界——當中包括我們的身體，基本上是一種器械，它服從某種機械式的定律，它不是按我們的意志與喜好可以轉變的元素。

可是笛卡兒式的自我的獨立性，不僅僅作為一個獨立於物理世界的 X

元素來體現。這個自我還可以獨立於一切，成為衡量一切事物的尺度的實體，笛卡兒的自我是一個不折不扣、坐在皇座、高高在上的國王。也就因為這種高高在上，這種自我的貧乏與孤立無援也開始呈現出來。在香港，我們的教育不僅要求年輕人、中學生要有獨立的思考與創造性，還要求小學生要有獨立的思考，要有「創造性」。如果我們理解的「創造性」不是胡亂的塗鴉或隨意呢喃的曲調，而是能與當下的潮流有所區別、能開發別具新意的事物的話，那麼，創造性在較深層的意義上是要求自我能夠獨立於故有的事物，並肯定自己有能力揭示有新意的東西。可是一個小孩子，在沒有授予任何思考、沒有可供創造的資源下，他要獨立於故有的甚麼去思考，他要自主作出怎樣的決定與堅持？事實上，他根本沒有任何東西作為參照讓他區別開來，也沒有任何東西可作根據以此作出「自主的決定」，有的可能只是朗朗上口地堅持着「我要作自主決定」的口號。「笛卡兒式的自我已經君臨天下」不是一種美麗的修辭，在現實的生活裏，我們差不多不問情由，不問處境地把這種意義的自我放到首要的位置了。

然而這種孤絕自我是貧乏的。當我們要「獨立思考」時，必須有一個參考的意義網絡才能對照出思考的事物。舉一個例子，俗語有謂「身在福中不知福」，要知福，必須透過不一樣的經驗，比如各種感覺、感情、慾望等等作為參考的意義網絡，作出反照。要一個人知福，最好讓他知道甚麼是不幸、沮喪、失落……這樣我們才會看到甚麼是幸福，繼而反省幸福的意義。笛卡兒式的自我的貧乏，在於缺乏考慮「獨立思考」是不能剝離種種可資參考的經驗的意義脈絡。他的「貧血」在《惡人》這套電影裏有

着相當具象的描述。祐一（妻夫木聰飾）在無意間殺死一個女孩後，遇到了光代（深津繪里飾）。光代在愛情的驅使下，放棄一切要與祐一亡命天涯，兩個人在沒有世間其他的依傍下就只有對方。隨着時間的推移，彼此的愛愈漸深濃，而祐一，比起他剛殺了人的時候，就顯得越來越憂慮，越來越不安。接下來就是作為一個殺過人的惡人——向深愛着自己的她作出了他的自白。

他直接說出他在殺了人後，其實根本沒有甚麼感覺，他甚至覺得被殺的女孩有她不對的地方。在電影裏確有交待被殺的女孩對祐一當初在言辭上的侮辱，以致盛怒下的祐一錯手把她扼斃。出事後，祐一並沒有任何的愧疚，有的只是害怕被抓，苦於外在各種的威嚇而已。

這時的祐一，他的 X 元素是甚麼？他不是沒有思索他所做的，他有反思殺人的結果，所以他會懼怕。可是在這種「獨立的思考」下，他做出了一個怎樣的判斷？他「沒有愧疚」，對他來說，他自尊的受辱可以抵消女孩的生命，兩者價值的輕重是沒有差異的。這種獨立思考產生的「評價」出了甚麼問題呢？

自我的轉化

隨着警察對祐一的調查與追捕，殺了人卻沒有甚麼感覺的祐一——一個大家心目中的惡人的世界徐徐呈現。還是小學生的祐一，一天被母親帶

到海邊，她讓他在那裏等待。祐一相信母親說會回來接他的話，看着遠處的燈塔，他等到傍晚——燈塔亮起了燈，一直到天亮，最後連塔裏的燈也熄滅了，他一直等待着。只是母親要追尋自己的生活，再沒有回來過。他是一個被媽媽拋棄的小孩。被迫接收祐一的嬸嬸，埋怨着自己的窮苦與推卸責任的女兒，在祐一長大後，把他工作賺來的錢都要了過來，並把照顧患了老人病的伴侶的責任都甩給了祐一。他被嬸嬸視為一個負累。被他扼斃，那曾與他歡好的女孩，事後向他要錢。電影裏的祐一，從小到大，沒有人愛過他，除了他自己以外，沒有人認為他是重要的、值得珍惜的。除了受辱後激起的那一陣憤怒外，有甚麼是重要而有價值的呢？對於祐一，根本沒有甚麼東西是有價值的。換言之，沒有東西可以作為一個參考的意義網絡去突顯他過往所作的評價是有問題的。這時的祐一是身在惡中不知惡。

這樣的惡人，其實是不少電影的題材。例如高安兄弟的《雪花高離奇殺人事件》（Fargo）裏面最後落網的兇徒。懷孕的女警追捕奪走巨款的兇徒，在逃亡的過程裏，一夥人其實各懷異心。最後落網的兇徒殺死了他最後一個夥伴，原因不是因為那筆巨款，而只是他的夥伴在他看電視時大呼小叫。最讓人不安的是，身兼編劇與導演的高安兄弟，在介紹這套電影時提到說電影裏的所有情節，都是經過資料搜集的真實事件。

笛卡兒式的自我，擁有懷疑的精神、獨立的反省思考，這是我們寶貴的精神財富，尤其是在笛卡兒時代，教會的威權要求的是人的順服多於個體的獨立思考。但在這裏要直接提出這樣一個問題：這種個體究竟可不可

以成為評價與價值的終極基礎？他怎樣作為基礎去擔保自己作出的評價與價值判斷呢？一個孤離一切的自我可以成為評判事物與價值的尺度嗎？我認為他有價值就是有價值、我認為他沒有就是沒有，只要這是我作出的決定就有了保證？「自我」事實上有沒有這種奠定基礎的地位呢？

哲學傳統自亞里士多德起便強調「人是理性的動物」，理性在自我的領域一直處於中心地位。笛卡兒的自我繼承了這種精神，可是這個自我卻是貧乏的，因為如果我們沒有廣濶的經驗作為參考的意義網絡，我們無法反照、突出或映襯要思考的東西，以致把它成為我們反思的焦點。因為這一點，我們說笛卡兒式的自我不能是評價與價值的終極基礎。下面從兩個角度去闡釋這一點。

自我是人為的結果

我們現在所講的「自我」，其實完全不像變種人的 X 元素那樣，是上天給予並與生俱來的那一般自明，而其實是人為的概念產物。這點在查爾斯‧泰勒（Charles Taylor）的文章裏有很好的說明，他指出人文科學的內容跟自然科學的研究對象很不一樣。若我們接受經驗主義對事物性質的區分，事物存在着初始性質和次級性質的話，那麼自我的觀念更接近具有次級性質的事物：它必定是主體有參予，並與主體有着牽連的事物，對它真確的認識不是盡量減少主體的干涉而可望達至的。我們反而需要集中精力去看「自我」是怎樣被人為地建築出來的。

一如作為惡人的祐一，我們起初不明白他怎能對殺人那樣的無覺無痛

初始性質（primary quality）與次級性質（secondary quality） 按十七世紀英國哲學家洛克（John Locke）的說法，「初始性質」是指那些存在於物體（bodies or material objects）本身、不能和物體分離的性質，如結實度（solidity）、廣延（extension）、形狀（figure）和可動性（mobility）等；而「次級性質」則指那些並不存在於物體本身，卻是由物體的初始性質引起、讓觀察者能夠感覺到的性質，如顏色、聲音、味道等。

無愧無疚，可當我們知道他的自我是怎樣形成的，乃至怎樣引導出這種麻木不仁的判斷與評價後，就豁然開朗了。我們是在理解這種類似次級性質的 X 元素，一種不屬於物理事實而屬於人為創造出來的 X 元素。這個人為建築的「自我」——「X 元素」是可以隨着經驗的開展而改變的，我們的自我可以透過對經驗不同的解釋而有所改變，這種經驗必需與個體有不可分的關聯。

這點充分體現在祐一後來的改變中。回到祐一的敘述裏，看看原本沒有甚麼感覺的他，為甚麼後來會變得憂心忡忡，而開始感到自己做錯了事？換句話說，他已經不完全是以前的祐一了，而這種改變自然是在遇到了光代之後發生的，此時的他，是一個經歷過愛人與被愛的祐一。他愛着光代並渴望與她一起延續愛情；他開始為未來感到憂慮並後悔自己殺了人；他向光代訴說他「後悔自己做的事把自己帶到現在的境地」；他知道自己會坐牢，可不知道要做甚麼來保有現在這份愛。祐一是在愛情的經驗裏發現了甚麼是重要的，由這種重要性的發現出發，他開始重新組織與評估自己所做的事，乃至整個自我與人生，這就是他憂心與痛苦的根源。從他珍惜的愛情的意義網絡出發，反照當初殺人其實是一個錯誤的行為；相比當初受到被他扼斃的女孩的侮辱，那種委屈就變得不重要了。這種愛引發出來的憂心與痛苦，是因為他找到了自己珍惜的東西，同時找到了不同意義的自我。在自白裏，祐一表白了他自己，顯明了自我的構成是不可以離開一個有價值層級的意義網絡構成的空間的。

價值的空間

「自我」是人為的產物，亦即是「怎樣才是一個人」是由經驗的個體去建築的，也可以說是由自己怎樣去解釋經驗得出來的。故此泰勒直言「人是自我解釋的動物」（self-interpreting animal）。在人的自我解釋裏必定包含有「強烈評價」。又或者說，強烈的評價組成了自我不可或缺的部份。這種評價的特徵在於它對事物的重要性有先後次序的安排，亦有輕重層級的分別，而不是只把事物平等對待、不問品質、一視同仁，如祐一起初那樣，視自己自尊的受辱與女孩生命的價值為一樣。

泰勒在闡釋強烈的評價時，不只是注重人所有的反省能力，他還從傳統上被忽略的或要貶抑的慾望和情感出發來闡釋自我的構成。祐一有能力為他所做的事後悔與痛苦，是因為他想要珍惜光代的感情，他有着要與光代共赴光明未來的慾望。正是這種情感與慾望讓他能夠重新反省和評價他的過往，讓他有可能脫離惡人的行列。

回觀《惡人》的結局是可歎可惜的，光代無法在她的生命裏為這份愛找到位置，祐一因而也失去了他人生的重心，重回當日對殺人無覺無痛的狀態。可是在結局的尾段，導演重現當日祐一與光代手拉着手在燈塔旁看日出的情境，初現的陽光照在祐一的面龐上，也映照出他如何感激自己擁有這一刻。這即使不是祐一的結語，也會是導演李相日的結語——愛人與被愛的價值，即使要經歷痛苦，可也是值得的。祐一在光代的愛裏找到了

強烈評價（strong evaluation）　泰勒將人的慾望（desire）分為兩類：一階的（first-order）和次階的（second-order）。一階慾望是指人對事物的需要或渴求，而次階慾望是指「對慾望的慾望」（desires about desires），即我們想或不想要某些一階慾望。例如想看電影是個一階慾望，若因為某個原因而拒絕或推遲它的實現、或者故意喚起它便是次階慾望。次階慾望涉及我們對各種一階慾望或它們所指向的事物的評價。泰勒指出這類評價有強弱之別。若我們僅從個人喜惡或慾望的強弱去做比較便是「弱的評價」（weak evaluation）。若我們並非比較慾望的強弱或個人喜惡，而是比較各種慾望或事物之間所存在的「品質差別」（qualitative distinction），這便是「強烈評價」。

他珍視的東西，因而找到了他的方向，儘管這讓他痛苦。

泰勒把「強烈評價」作為自我構成不可或缺的部份，這與笛卡兒式的自我有着很不一樣的意義。笛卡兒式的自我在惡魔論證的歷練下，由懷疑而確立的獨立思考是自我的 X 元素。它與所有的價值投入保持着一種超然的反省性距離。相反，泰勒「強烈評價」的自我觀則完全是一種具有價值層級的結構，這個結構不僅只是理性的過程與結果，也是慾望與情感構成的意義網絡所作用的過程與結果。現代人單單講求獨立的思考，卻缺乏價值和情感的培育與養成，形成了我們所提及過的「自我貧血症」。我們一直提倡獨立思考，可是我們要獨立於甚麼去思考？我們去思考時所依恃的思想資源與參考的意義網絡又是甚麼？它們是怎樣形成的？

泰勒明言，我們永遠離不開價值的空間去思考、乃至反省另外不同的價值與意義。當我們認為事物的價值是經由獨立個體思考所賦予的，這種說法實是本末倒置的。尤其從生成「自我」這一概念的角度而言——不是自我去賦予東西以價值，而是價值的投入首先賦予並提倡某種意義的自我。

無論「自我」具有怎樣的意義，「自我」的建築需要廣濶的意義與價值的空間。西方傳統下的「獨立自我」其實有着讓它生長出來的一大片人文空間。從緣起和生成的角度而言，它本身不可以作為一個基礎去賦予事物任何的價值，即是說自我不可以成為賦值的主體。正如泰勒曾在《自我

的根源》（*Sources of the Self*）一書裏再三說明，價值的空間是自我不可以逃離的空間。它之所以不可以逃離，是因為它是構成自我不可以缺少的成分（constituent）。自我——從生成與緣起的意義來看，是需要廣濶的人文空間去培養和育成的。

延伸觀賞

Fargo（《雪花高離奇殺人事件》），Joel Coen & Ethan Coen 導演 , 1996.

No Country for Old Men（《二百萬奪命奇案》），Joel Coen & Ethan Coen 導演 , 2007.

X-Men（《變種特攻》），Bryan Singer 導演 , 2000.

X2: X-Men United（《變種特攻 2》），Bryan Singer 導演 , 2003.

X-Men: The Last Stand（《變種特攻：兩極爭霸》），Brett Ratner 導演 , 2006.

延伸閱讀

Housel, Rebecca, and J. Jeremy Wisnewski, eds. *X-Men and Philosophy: Astonishing Insight and Uncanny Argument in the Mutant X-Verse.* Hoboken, NJ: John Wiley & Sons, 2009.

《末路狂花》(*Thelma and Louise*)

導　　演： Ridley Scott

編　　劇： Callie Khouri

主要演員： Susan Sarandon（飾 Louise）, Geena Davis（飾 Thelma）, Brad Pitt（飾 J.D.）, Harvey Keitel（飾 Hal）, Michael Madsen（飾 Jimmy）

語　　言： 英語

首映年份： 一九九一

《末路狂花》：公路電影與自我理解

尹德成

Thelma 和 Louise 開車到城外度週末。當她們在途中一間酒吧消遣時，Thelma 差點被強姦，而 Louise 為救同伴而殺了侵犯她的男人。兩人於是潛逃墨西哥，但在路上被人偷去所有錢。走投無路下，先後犯了連串的罪行：持械行劫、襲警搶槍、轟爆運油車……結局是兩人開車逃到大峽谷，被大批警察圍困在懸崖邊上，但她們沒有投降，而是毅然開車衝下懸崖，結束了兩人的旅程。

為甚麼 Thelma 和 Louise 寧死也不就範呢？與其說她們害怕牢獄之苦，倒不如說她們因為在這趟旅程中對自己有了一種全新的理解，所以不願意再過舊日那種受社會所壓抑、埋沒自己個性的生活。為甚麼一趟旅程

可以讓人重新認識自己？

公路電影與歷險故事

　　《末路狂花》屬於公路電影（road movies）類型。這類型電影的基本情節通常都很簡單，講的都是主角因為某些原因而開車上路，從一處地方往另一處地方跑。當然，純粹講述主角們開車在公路上跑自然沒有甚麼看頭，也沒有多少票房，所以電影必須安排主角們因為種種原故在途中停下來，然後遇上某些人、經歷某些事。只有這樣，故事才得以推展開來。有時候，電影只是通過主角們所遇見的人和事，帶觀眾去看某些有別於主流社會的生活方式，譬如在《迷幻車手》（Easy Rider）中兩個主角所遇到的嬉皮士和他們的公社生活。更多時候，這些人或事會把主角們帶進危險和困境之中，於是乎電影便可以順理成章地安排一些諸如飛車或打鬥等驚險場面，給予觀眾官能刺激，《末路狂花》便不乏飛車追逐的鏡頭。不期而遇的人和事會令主角們不得不改變原來的行程，或者放棄原來的目的地，甚至改變自己，做出一些自己從來沒有想像過要做的事，其甚者是被迫鋌而走險，做出諸如打家劫舍、殺人放火的勾當。所以有些公路電影又被歸類為犯罪電影，《末路狂花》即為一例。

　　其實公路電影跟歷險故事、神話故事可以說是一脈相承，都是以旅程隱喻個人的成長與自我理解。小時候讀過一些歷險故事和神話，故事主人

翁因為某些原因而要離開家園，踏上漫長的旅程。在旅途中他們會遇到一個有極高智慧的人物（例如天神），他會給予他們一個任務。為了要完成這個任務，他們必須要經歷種種危險、承受大小挫折與磨難。到他們完成這個任務之後，便能夠回家，而且會成長為能夠承擔責任的人，甚至會轉化為一個英雄。這些英雄人物，從開始時不明白甚至抗拒天神所賦予他們的任務，到後來認同它為自己的目的並且竭力去完成它，不單止經歷了一次自我轉化或者成長的過程，也是經歷了一次自我理解的過程。（請參看本書《〈永遠的一天〉：神話、哲學、電影》一文）

雖說公路電影延續了以旅程比喻成長與自我理解的傳統，但這種傳承關係卻只是「在一定程度上」的。首先，公路電影的主角們並沒有遇到一個會交付他們任何任務的神人。很多時候，他們的目的地，以及為何要到那裏，都是他們自己的選擇。另一方面，他們大多數會無法抵達旅程的終點，而他們原來想做的事情也往往無法完成，甚至無法回家。即使有少數人能夠抵達終點，他們也往往會產生一種不外如是之感，當初讓他們乘興而來的事（目的）在瞬間幻滅。正因如此，主角們因何要上路，他們的終點在哪裏，具體的目的是甚麼，在公路電影而言，可說通通都不重要。

如果說神話和歷險故事中的英雄人物，因為認清並且完成自己的目的而對自己有所理解，那麼我們可否反過來說，公路電影的主角們因為無法抵達終點、或者目的幻滅，所以他們都沒有理解自己呢？我想這個說法也許失之於苛刻。試問在現實生活中，有多少人窮一生努力也無法達成自己的目的？如果這個說法是對的，那麼世上的人豈不大多是沒有自我的行屍

走肉？我們不能簡單地把一個人的「自我」和他的目的等同起來。（請參看本書《〈搏擊會〉的真我觀》一文）目的也好、旅程也好，都不過是觸發人去理解自己的媒介、入手點而已。因此，即使未曾找到自己的目的，也不會妨礙一個人去理解自己。

Thelma 和 Louise 也沒有走到她們的目的地，那麼她們又是如何在旅程中重新理解自己的呢？

末路生狂花

Thelma 是個家庭主婦，「職務」是做家務和「等」丈夫回家。她的丈夫 Darryl 是地氈公司的分區經理，是個自以為事業有成的中產階級，典型的大男人。他像是一個父親多於一個丈夫：他對 Thelma 很粗魯，完全沒有溫柔可言；要求她對自己絕對服從，不許她過問他的工作乃至下班後的去處；他要她早晚都留在家裏等他電話；他不喜歡她跟朋友見面；沒有他在身邊不許她遠行。然而 Thelma 本身也是一個沒有長大的人，性格上既貪玩又依賴別人。如果說 Darryl 扮演着父親的角色，那麼好朋友 Louise 便串演了她的母親。

Louise 不單比 Thelma 性格獨立，外表看來也有點強悍。看她在出發前和 Thelma 通電話，看她用眼神指示 Thelma 把擱在汽車錶板上的雙腳放下，看她在酒吧初遇 Harlan（企圖強姦 Thelma 的男人）時對 Thelma 保護，

便知她在有意無意間已經進入了 Thelma 的母親和保護者的角色，儘管她叫 Thelma 不要把丈夫當成父親。

可能因為從未試過在沒有丈夫在身邊的情況下去度假，Thelma 一出發便顯得異常興奮，如同小朋友初次學校旅行一樣。她央求 Louise 隨便在某處停車，好讓她找間酒吧吃點東西、玩一玩。她們在酒吧碰到 Harlan。毫無戒備心的 Thelma 被他搭上，兩人飲酒跳舞，玩得不亦樂乎，差點兒忘記要趕路。到她要離開時，Harlan 卻露出狼相，企圖在停車場強姦她。此時 Louise 及時出現，用手槍指嚇 Harlan，救了 Thelma。不忿失去到口肥肉的 Harlan 出言侮辱 Louise，可他做夢也想不到自己的話會勾起她早年在德州被強暴的記憶（電影中並沒有明確交代這點，只是在後段通過二人的對話作出暗示）。火遮眼的 Louise 擎槍便打，把 Harlan 送下了黃泉。

Thelma 和 Louise 兩人驚魂甫定，心想沒有人會相信她們是出於自衛才錯手殺人，於是決定逃往墨西哥。由於沒有錢，Louise 只好致電男友 Jimmy，要他給她匯些錢。就在此時，兩人又遇上另一個令她們的命運再次改變的人——J.D.。J.D. 是個年輕英俊的蠱惑仔，並且有打劫的前科。他自稱自己是個大學生，想坐她們的順風車回學校去。Thelma 一見 J.D. 便意亂情迷，Louise 只好順她的意。於是三人一起驅車前往 Oklahoma City。另一邊廂，Jimmy 瞞着 Louise 親身帶着錢飛到 Oklahoma City。可能因為曾被強暴的前事讓 Louise 對 Jimmy 總是若即若離，但 Jimmy 卻是癡心一片。為了要見她一面，弄清楚兩人的關係，所以他不遠千里而來。Louise 把錢交給 Thelma 保管，自己則到 Jimmy 的房間互訴衷情。就在此時 J.D. 也摸上

門來找 Thelma。一夜風流之後 J.D. 把 Jimmy 剛帶來的錢全部偷去。當知道所有錢都被偷去之後，Louise 頓感前路茫茫，六神無主，情緒完全崩潰。就在這當兒，Thelma 醒覺了。她後悔自己一直以來對男性的依賴和信任，不單讓自己三番四次吃虧，也連累了 Louise。在對男性的失望和對 Louise 的歉疚之中，她突然成長了，變得堅定和決斷。兩人依賴與被依賴的關係亦從此逆轉。

發現「真我」？

Thelma 覺醒了，但她還未意識到自己的轉變。她要再經歷另外兩件事，才能對自己有新的理解。

Thelma 決意要為 Louise 找一筆錢回來，於是便想到去打劫超市。當她跟 J.D. 在旅館溫存時，J.D. 曾經向她坦白說自己是個積犯，並且詳細描述自己在打劫時的每一個動作和每一句台詞。她似乎沒有想過 J.D. 所說的可能只是吹牛，但她模仿着他所說的每一個動作、每一句說話去做，結果竟然是非常成功，而且在整個行劫過程中她表現得異常鎮定和老練，簡直就是一個「天生打劫王」。不單事後翻看閉路電視的警察無法相信她是頭一次犯案，就連她自己也沾沾自喜地對 Louise 說：「你不會相信的，我好像一世都在打劫一樣。」Louise 說：「覺得找到了你的志業（calling）嗎？」Thelma 回答道：「可能。可能。是野性的呼喚（The call of the wild）！」

野性的呼喚（*The Call of the Wild*）　這是美國作家 Jack London 一本小說的名稱。小說出版於一九〇三年，主角是一頭喚作 Buck 的狗。Buck 輾轉被人買來賣去，有時會遇上一些待牠很好的主人，但有時卻碰到一些虐待和勞役牠的主人。最後，Buck 咬死了殺害牠最後一任主人的印第安人之後，逃回荒野，跟一群狼生活。

兩人繼續逃亡。在一處杳無人煙的公路上，她們被一個警察截查，即時被認出是通緝犯。當警察用無線電向上鋒報告時，Thelma 很果斷地用槍指嚇他，控制了場面，再指示 Louise 開槍打爛車上的無線電，然後鎖他進車尾箱。整個過程 Thelma 都表現得非常淡定和「專業」，連 Louise 都看傻了眼。此刻的 Thelma 已經變成領袖，而 Louise 只是跟從她的指示而行。事後 Thelma 信心滿滿地說：「我知道這是瘋狂的，但我覺得找到了幹這事的竅門。」

　　從這兩個片段中可以看到，Thelma 開始意識到自己的轉變，並且對自己有了新的理解。問題是她是怎樣獲得對自己的新理解的呢？這兩個片段似乎是告訴我們，她重新「發現」了自己的本性、發現了一個本來就存在，但是因為某些原因而被「遮蔽」的「真我」。是否真的如此呢？是甚麼「遮蔽」着她的「真我」？

　　公路電影的主角們總是被描寫成生活在社會邊沿，或者是備受壓迫的人物。表面上他們為了一些無聊瑣碎的借口而踏上旅程，實際上他們真正想要的，只是逃離社會。社會既象徵安定，也象徵壓抑，因為社會規範總是要求社會成員安分守己，而旅程雖則隱藏危險，卻也同象徵着自由。自由讓主角們的「真性情」得以自然流露，讓他們得以發現「真我」。換言之，一直以來遮蔽着「真我」的是社會中種種規範和價值觀。《末路狂花》也有這樣的描述。

　　Thelma 和 Louise 雖然不是生活在社會邊沿，但她們一樣受盡壓抑。電影在這方面的描寫，明顯地着墨於男女的性別（gender）關係之上。例

如描寫 Thelma 的丈夫 Darryl 對她的管束，描寫她對他的依賴和服從。另一方面，電影把公路描寫成男性主導的場所，而公路上男性視女性為性對象（sexual objects），隨便佔女性便宜，差不多是理所當然的「隱性規則」。所以，當 Thelma 和 Louise 被運油車司機性騷擾時，都只能再三忍讓。直到她們認清自己不必依賴男性後，才開槍轟爆運油車，好好教訓了那再三吃她們豆腐的司機。這一場戲，無疑是象徵着她們對男性主導的社會的反抗。

不過，在這裏需要指出的是，雖然《末路狂花》刻意着墨於女性在男性主導的社會中所受到的壓抑，但這並不表示它是從女性的角度看問題。相反，電影仍然在有意無意之間按照典型的女性形象去描寫 Thelma 和 Louise：情緒化、不冷靜、不理性；而同時卻把負責追捕她們的警探 Hal 和 Louise 的男友 Jimmy 描寫成她們的保護者和拯救者。所以，《末路狂花》充其量只是從男性的角度出發，對女性的社會處境懷着同情而已。儘管如此，電影描寫 Thelma 和 Louise 長久承受着社會壓抑的意圖是十分明顯的。

其實，Thelma 和 Louise 所受到的壓抑也並非全部來自男性。電影中有這樣的一個小節：當 Thelma 去打劫超市時，Louise 獨自一人坐在車上發愁（她還未知道 Thelma 去打劫）；她隨手把剛抽了一口的煙扔出車外，卻發覺路旁餐廳內兩個老婦人正隔着玻璃用奇怪的目光盯着她，她立即端正地坐起來，並拿出口紅想塗一下。這個小節反映出，所謂社會規範，往往是通過人與人之間（例如鄰里之間）的相互注視或監視而產生效用的，而社會規範則反映了大多數人對個人在行為上的期望（expectation），人要融入

社會，便得按照別人的期望而行，因而構成壓力。

除了性別關係、人與人之間的相互注視之外，法律當然也是另一種社會規範。Thelma 和 Louise 犯罪後之所以要逃跑，正是要逃避法律的制裁。在 Thelma 打劫超市之後，兩人曾經討論要不要打電話給 Darryl 以確定警察是否已經知道她們犯了案。當時，Thelma 還天真地認為可以告訴警察，是 Harlan 企圖強姦她，她們殺死他只是出於自衛；而 Louise 可能在德州曾經有過類似的經歷，所以斬釘截鐵地說，沒有證據警察是不可能相信她們的。此時 Thelma 才醒悟到：「法律是一些狡猾的狗屁，不是嗎？」這句話標誌著，她從此認識到原來自己是長期受到社會規範所壓抑的。

以上這些情節所傳達的訊息是，每個人都有「真我」，只是平日受到了社會規範的壓抑和遮蔽，只有在離開社會之後，在旅程之中這個「真我」才得以展現、我們才能夠重新理解自己。然而，這種關於自我的理論是否站得住腳呢？

自我理解

所謂「自我」是指一個人對「我是誰？」或「我是個怎樣的人？」等問題的回答。所以，「自我」其實是指自我理解或詮釋，而不是笛卡兒式的認知主體。（請參看本書《〈惡人〉的自我解釋》一文）我們不需要在

自然與社會　這種將「真我」視為被社會規範所遮蔽的觀念背後，是將自然與社會對立起來的想法，而這種想法可以追溯到盧梭（Jean-Jacques Rousseau）。盧梭認為，自然狀態（state of nature）中的人是純真而孤獨的，仿如離群索居的動物一樣，不會留意他人的存在；他們具有一種他稱為「自愛」（amour de soi）的原始情感，意思是他們只會顧及如何自保（self-preservation），因而不知善惡。當人進入社會，與他人群居之後，人開始將自己和別人比較，也開始顧慮別人如何看待自己，因而產生「自尊」（amour propre）；但自尊卻是嫉妒和罪惡的源頭，因而需要道德去規範人的行為。簡言之，盧梭認為文明社會對人的影響是負面的。

這裏否定認知主體的存在，大可存而不論。不過，即使我們承認有認知主體，由於它必須從客觀世界中撤離，與個人的一切屬性分割，所以它是沒有內容的，因而無法回答「我是誰？」這類問題。

如果「自我」是自我理解的意思，那麼人可能在獨處的狀態中、在完全不受社會規範所影響的情況下去詮釋自己嗎？

人有沒有可能完全擺脫社會而獨存？以 Thelma 和 Louise 為例，她們離開了丈夫、男友、家庭、工作，以及她們所居住的城市，但她們其實並沒有真正離開過社會。她們在旅程中不斷遇到不同的人，而這些人物代表着社會，反覆將社會規範加諸她們身上。所以她們從來沒有真正離開過社會。

即使我們不能排除人可以完全獨立於社會之外的可能性，但人無論是否獨處，當他進行自我理解時，他必須審視自己是如何跟世界打交道的，才能知道自己是一個怎樣的人。換言之，自我理解是必須要有內容的。由於人與人之間的互動是構成這個世界的重要部份，所以，即使我們接受人有可能在社會之外生存並進行自我理解，甚至我們接受這種獨處的自我理解的內容可能完全不涉及人與人的互動，但這種自我理解肯定是不全面的。

從詮釋學的角度而言，當我們理解一個文本（text）時，無可避免地會帶着一些「前理解」（pre-understanding）或「前見」（prejudice）。如果能夠察覺這一點，當我們理解文本時，便會小心檢視我們的前理解或前見。

主體（subject）與屬性（attribute）　將自我視為認知主體的想法，可說是深受笛卡兒以來西方哲學中知識論的主客二分架構的影響。在這個架構中，各種屬性被視作客觀世界的一部份，而主體總是和它們保持着一種反思性（reflexive）距離。Michael Sandel 在批評 John Rawls 的自由主義時指出，後者之所以一直強調「權利相對於善的優先性」（the priority of the right over the good），正是預設了人的自我跟其目的（purposes or ends）之間存在着這種反思性距離，既可以隨時選取它們，也可以隨時捨棄它們。Sandel 稱這種自我觀為「無負擔的自我」（unencumbered self）。讀者可從電影《寡佬飛行日記》（*Up in the Air*）中找到另一個「無負擔的自我」的例子。

換言之，理解文本的過程可以同時是一個自我理解的過程。理解人亦一樣。當我們和別人接觸，嘗試理解別人時，我們才有機會去察覺自己的前見，察覺自己一直以來所圍於其中的界域（horizon，常譯作「視野」、「視域」）。

由於自我是一個理解或詮釋的過程，所以每個人的自我是不斷在發展、在變化的。因此，自我不是一個固定的、早已存在的、只等待我們去「發現」的「真我」。

我們的界域不單源於我們的文化傳統，也同時由社會規範所構成。所以，說自我被社會所「遮蔽」，其實是指社會規範讓人按習慣生活，致使我們沒有想過、試探過其他的可能性。相對而言，旅程並不會讓我們完全脫出一切界域，而只會讓我們置身有別於平日習慣的處境中，讓我們有機會接觸活在異於我們的界域的人。這當中有種種差異等待我們去理解，也讓我們有機會從不同的角度去理解自己，探索生活的其他可能性，從而檢視和擴闊我們的界域。

公路電影的主角們出發時可能沒有一個很清晰的目的，或者只是懷着一個一般人會認為是無聊的理由而出發。然而，他們在旅途中遭遇的一切人和事，讓他們（或者應該說是迫使他們）去重新審視自己、自己的目的，以及自己和他人的關係，從而得以重新理解自己。

詮釋學（hermeneutics） 又稱「解釋學」。原為一門關於解讀經典的學問。其基本原則是：要掌握一段文字或者一個詞語的意義，就必須連帶着其上文下理（或曰「語脈」，context）一併去解讀。同理，要理解一個文本，就必須將它放置到其歷史脈絡（historical context）中去解讀。當詮釋學落到海德格（Martin Heidegger）手上，它變成了理解人的存在處境的學問，而不再僅僅是一種解讀文本的方法。其學生伽達默（Hans-Georg Gadamer）稱之為「哲學詮釋學」（philosophical hermeneutics）。他強調人有如文本，都必然存在於一定的歷史脈絡之中——他稱之為「界域」；於是，理解者（即讀者）作為一個人，其實跟他要理解的對象（無論是文本或是人）一樣受制於各自的界域。人若要理解自身的存在處境，就必須理解這點。

延伸觀賞

Easy Rider（《迷幻車手》）, Dennis Hopper 導演 , 1969.

Natural Born Killers（《天生殺人狂》）, Oliver Stone 導演 , 1994.

Stand by Me（《伴我同行》）, Bob Reiner 導演 , 1986.

延伸閱讀

Baggini, Julian. *The Ego Tricks: What Does It Mean to Be You?* London: Granta, 2011.

Guignon, Charles. *On Being Authentic.* London: Routledge, 2004.

Laderman, David. *Driving Visions: Exploring the Road Movie.* Austin, TX: University of Texas Press, 2002.

Lawn, Chris. *Gadamer: A Guide for the Perplexed.* London: Continuum, 2006.

Sandel, Michael. *Liberalism and the Limits of Justice.* Cambridge: Cambridge University Press, 1982.

茨維坦·托多羅夫。《脆弱的幸福》。上海：華東師範大學，2012。

顧彬。《關於「異」的研究》。北京：北京大學出版社，1997。

自由

自由是每個人都嚮往的，大概沒有人會自甘作他人的奴隸。雖然佛洛姆（Erich Fromm）說現代人是「逃避自由」的，但能逃避自由的人不正是要先擁有了自由嗎？然而，自由是甚麼？這個問題可以從不同的角度去回答。在這一部份中，兩位作者不約而同地採取了外在與內在的區分。所謂外在自由，是指個人的行動沒有受到其他人的操控。至於內在自由的意思，則是指個人的行動和選擇是由理性而不是慾望或其他因素所指揮的。林澤榮借助法國電影《雙面嬌娃》告訴我們，愛情這種讓人充滿浪漫遐想的情感，既可能遮蔽人的理智，從而令人失去內在自由，復可能使人化身強制者，去剝奪對方的外在自由。溫帶維則分析了《七宗罪》這齣當年十分賣座的荷里活電影，藉以引出「內在自由是否可能？」這個更加根本的問題。他認為當人被自己的意慾而不是理性所主宰時，人便失去了內在自由，而人只有通過培養道德才有可能重奪內在自由。

《雙面嬌娃》（*La fille coupée en deux*）

導　　演：　Claude Chabrol

編　　劇：　Cécile Maistre, Claude Chabrol

主要演員：　Ludivine Sagnier（飾 Gabrielle）, François
　　　　　　Berléand（飾 Charles）, Benoît Magimel（飾
　　　　　　Paul）

語　　言：　法語

首映年份：　二〇〇七

《雙面嬌娃》：愛與自主

林澤榮

由自主說起

當我們說一個國家是自主的時候，意思是指其他國家沒有干預或操控它的事務。國家有自主權，即有權不被其他國家干預。在個人層面，自主權指個人行為不受其他人干涉，這是自主的「外在」向度。問題是，被干涉與不受干涉之間沒有清晰明確的界線，存在着很廣闊的灰色地帶。因此，要判斷一個人的自主權是否受到威脅，很多時候並不容易。

假設現在你手上拿着這本小書，正在盤算是否購買，而我試圖用不同的方式干涉你。首先我拿着槍對着你，命令你購買。這種方式就是用武力「強迫」或「要挾」你購買。槍的存在是一種外力，不論你的心理狀態如何，本身是否打算購買，只要你不想受傷，只能買而不能不買，沒有選擇的自由。在買書這件事上你是不自主的。

若你打算購買，拿着最後一本書到收銀處，卻被我中途搶去。雖然你買不到書，但你沒有被「強迫」或「要挾」，你的行為又是否自主？你有能力買亦打算買，但你的行為被外力干涉，最後買不到，你都是不自主的。

　　現在開始我不使用「武力」干涉你，改用心理攻勢。最極端的手段莫過於透過催眠甚至洗腦讓你買書。你不自覺地被外力操控，我暗示你做甚麼你便做甚麼，因此你亦不是自主的。

　　最後我嘗試說服你買書。如果我說這本書對你的人生會有很大的啟發，你因此而買了，我雖然成功說服了你，但因為你並沒有受到任何「武力」干涉，心靈也沒有被外力操控，所以你是自主的。

　　當沒有外力干涉時，假設我們想做甚麼便能做甚麼，我們又是否自主呢？我們無時無刻都有不同的慾望，而很多慾望都不是理性思考的產物。行文至此，我突然很想吃朱古力。這個慾望的出現可能由很多複雜的心理機制產生，卻不是推論出來的。現在我對以上慾望作出理性反思，例如我相信吃朱古力會致肥，有害健康，這個慾望不應該去滿足。但因我「朱古力癮」發作，最後還是吃了。在無外力干涉的情況下，我都是不自主的，因為我不能控制自己。這種心靈上的自控能力，是自主的「內在」向度。簡單地說，別人干涉我們的行為，我們便沒有外在向度的自主。當我們不能控制自己，理性不能克制慾望，我們便沒有內在向度的自主。

　　誠然，很多時候我們是不會去反思慾望的。想吃朱古力，面前正好放着一排，吃便吃了，家中沒有便去便利店買。理性的參與可能只是計算到

推論（inference）　當我們嘗試說服別人接受某語句為真時（例如「阿甲是中國人」），我們通常會建構論證：以該語句作為結論，然後提出前提（例如「阿甲是黃皮膚」、「阿甲操流利粵語」）作為支持理據。整個由理據導出結論的思考過程便是推論。推論可以是演繹的，也可以是歸納的。評估推論的優劣，主要以前提對結論的支持力度及關聯性作考慮。推論屬於理性思考，但理性思考不限於推論。例如面前的大廈有煙冒出，我們由此想起火山爆發，或者由煙霧的形狀想起大灰熊，這中間雖然沒有推論成分而是純粹的聯想，但不能說是不理性。

達便利店的最短路程，及比較不同朱古力的味道及價錢，而不會去思考是否應該滿足慾望。這樣，沒有經過理性反思的行為又是否自主的行為？結論是「不能判斷」。因為既然沒有理性反思，便不知道理性是否「輸給了」慾望。當然，一個人若經常不反思自己的慾望，任由慾望去主導自己的行為，習慣了滿足慾望，理性便更難去「駕馭」它們了。

本文要談的是愛與自主，那它們究竟有甚麼關係？

愛情中的自主

《雙面嬌娃》（*La fille coupée en deux*），英文譯名是 *A Girl Cut in Two*，是一套二〇〇七年上映的法國電影，由新浪潮導演 Claude Chabrol 執導，曾奪得威尼斯電影節 Bastone Bianco 影評獎。電影情節非常簡單，不用多費筆墨描寫：三個主角，少女 Gabrielle、二世祖 Paul、年長才子 Charles；此片不是同志電影，還有甚麼劇情可以講？聰明的讀者大概已能猜出十之八九的劇情。少女愛才子，二世祖愛少女，才子始亂終棄，少女嫁給二世祖，二世祖恨才子，最後將才子殺掉，結果與少女離婚，三敗俱傷。

他們之間的愛慾情迷，可以用三種形態的愛去形容：迷戀型、典型私慾型與非典型私慾型。雖然愛情之路千百條，他們的際遇對我們也有警惕作用，因為難保有一天我們也會走他們的路，同樣地因為愛而迷失。

迷戀型

迷戀很多時包含着熱戀，身體各部份包括腦袋都是灼熱的。心口熱了，像要爆開來一樣；腦袋熱了，理智主宰不了自己的身體和心靈。電影女主角 Gabrielle，對 Charles 的愛便屬於迷戀型。她因為迷戀，把自己變成一團火，燃燒了自己，也燃燒了別人，三位主角受到的災難都和她的迷戀有關。她亦因為迷戀，將自己變成了別人的奴隸，任 Charles 驅使，失去了自主。

Gabrielle 美麗可愛，在電視台做天氣報導員，受上司賞識，快將「上位」。她姓 Snow，隱喻她思想潔白如雪──即是無知。她卻討厭被人說她無知，因此屬於典型容易「出事」的年輕人，天下父母最擔心的那一種子女。她沒有戀愛經驗，愛情路上不知進退，被情人任意擺佈，不經意地也傷害到別人。

為甚麼她會愛上比她大三十歲的 Charles 呢？她的母親用心理學去解釋，認為她從小便沒有父親，缺乏父愛，因此喜歡年長的男性。當然從電影中還可以看出其他端倪。Gabrielle 被 Charles 的才學及幽默感所吸引，全世界似乎只有 Charles 才能逗她發笑，讓她快樂。此外她的身體亦被經驗豐富的 Charles 完全征服，甚至認為 Charles 強勁到自己不能配合，要 Charles 安慰她：「我會教你的。」言簡意賅。

接下來我們看看迷戀者的特性。

一個人，一個神

Gabrielle 跟 Charles 在一起之後，眼中便只有 Charles，她的世界觀變成：世界上只有兩個人，其他人都是不存在、或是遙遠而不用觸及的外星人。甚麼事情、甚麼工作都變得不重要，都可以忘記。上司帶她去宴會，介紹「猛人」給她認識，增加她的社會資本，她全沒有興趣；同事勸她考慮新的工作機會，她都當耳旁風；每次完成節目後，立刻要檢查電話，看看有沒有 Charles 的來電或者留言，焦躁不安如鍋上螞蟻。

迷戀者往往會將迷戀的對象神聖化，即是由二人世界演變成「一人一神」的世界。神化的過程通常沒有甚麼理性推演或經驗參照，只要你迷上對方，對方頭頂便自然會生出光環。Gabrielle 將 Charles 神化，認為對方舉手投足都極度吸引，對方做甚麼事情都是「一級棒」，與 Charles 在一起，便如膜拜神靈般讓她得到身心安慰以及滿足。聖人亦不會做錯事，做甚麼事都有充分及正當的理由。因此當 Charles 帶她參加淫亂派對後，她還要向人辯解「這些事不是如你所想的那樣嘔心」，到最後一刻她都不想污辱 Charles 的名聲。

Gabrielle 將 Charles 神化，「Charles 是好人」是她的核心信念。當有證據顯示 Charles 極可能是一個不道德的「淫棍」，她自然會盡力為他辯護。因此，迷戀當中將對方神化雖然不理性，但之後為對方極力維護，其實是在維護自己的核心信念，是信念網絡的理性運作（關於「信念網絡」與「核心信念」請參考本書《〈真人 Show〉：信念與懷疑》一文）。若你告訴

社會資本（social capital）「社會資本」並沒有一個普遍被接受的定義。本文使用的定義取自布迪厄（Pierre Bourdieu）的資本理論。布迪厄將資本劃分為三種：經濟資本、文化資本及社會資本，資本之間是可以互相轉換的。經濟資本為物質性的向度，不單純衡量金錢。文化資本則指個體的知識、技能及文化素養。經濟資本可以直接轉移給下一代，文化資本卻要時間去累積。擁有某些學歷，然後在勞動市場中換取酬勞，便是文化資本轉換為經濟資本的例子。社會資本則指個人或團體的社會網絡資源。社會資本越多，則獲取利益的能力越大。然而，社會資本的多寡要視乎兩項因素：社會網絡的大小，以及網絡成員所擁有經濟及文化資本的多寡。

別人，自己正在迷戀之中，突然「一巴掌」便輕易醒過來，對不起！你
——講——大——話！要麼你其實不是在迷戀之中，要麼你並沒有真正醒
過來。

活在幻象中

深陷在迷戀之中而不能自拔的人，往往因為要維護核心信念而建構
很多幻象去自欺欺人。Gabrielle 跟母親討論這一段忘年戀，母親質疑這段
愛情不會有結果，質疑 Charles 的妻子是否知情。Gabrielle 回答說其妻子知
道整件事，只要不離婚便不會理會，還說 Charles 最終會和妻子離婚，但
不是現在，現在最重要的是互相愛着對方。這完全是 Gabrielle 一廂情願的
想法，未能認清現實，沉醉在自己的幻想裏，幻想 Charles 終有一天會離
婚，跟她廝守。

因為迷戀，Gabrielle 成為 Charles 的信徒以及奴隸，任由他隨傳隨到，
隨意蹂躪，甚至參加淫亂派對。她事事失去理性，完全不能自控，沒有內
在自主的表現。她被「教主」洗腦，用教主的意志取代自己的意志，把自
己的主權獻上，任由 Charles 操控自己，因此沒有了外在自主。迷戀中的
Gabrielle，雖然在愛，卻不自主。

典型私慾型

Paul 是典型的二世祖，雖然有錢，卻受母親操控。成長過程中背負着

殺兄的心理陰影，曾經與其他二世祖一起綁架女童，證明自己不是甚麼好東西。他在影片中經常將手指放入嘴中，像要告訴我們他沒有正常成長，口腔期得不到滿足。

迷戀型的愛，對方是「主角」；私慾型的愛是一種慾愛，「主角」是自己。慾愛不重視與對方的心靈溝通，重視的是要佔有對方。Paul 對 Gabrielle 的愛情是純粹的慾愛。他愛 Gabrielle，只是因為她美。他對她的讚美，來來去去也只有「你好靚」、「你在場，其他人都黯然失色。」他對 Gabrielle 說：「妳的存在是為我而造的」，顯示他有極強的佔有慾。Gabrielle 問他為甚麼要跟她結婚，他坦白地回答是要得到她的身體。

Paul 因為 Charles 先得到了 Gabrielle 而憎恨 Charles，但因為自己未能得到 Gabrielle，一直沒有放棄追求她。最後趁着 Gabrielle 被 Charles 拋棄的機會，成功打動 Gabrielle 與他結婚。影片在這裏結束也可以，因為觀眾也能猜測到他們的婚姻不可能美滿。但導演更殘忍，除了描寫他們婚後的衝突，更給三位主角安排了一個災難性的結局。

他們婚後的衝突都是環繞着 Charles、性。Paul 不能忍受 Gabrielle 曾經被 Charles 佔有、參加淫亂派對。他在宴會上義正詞嚴地槍殺了 Charles，宣稱 Charles 毀了 Gabrielle，因此要為 Gabrielle 復仇。其實他的復仇不是為了 Gabrielle，而是因為自己的慾愛受到挫折，不能由始至終完全佔有 Gabrielle。正如兩個小朋友玩玩具，甲因為弄髒了乙的玩具而被乙打。乙打甲，根本不是為了玩具「本身」而打，而是因為甲弄髒了他的玩具。

Paul 在影片中是被「一定要得到 Gabrielle」的慾望所控制，理智不能

口腔期（oral stage）佛洛伊德（Sigmund Freud）認為，人格發展的順序，依次應分為：口腔期、肛門期、性器期、潛伏期、兩性期（青春期之後），共五個階段。每一個階段都追尋着本能的滿足，完成所有階段才能發展出成熟的人格。若在不同階段得不到滿足，便會造成不同的性格缺陷。因為其理論重視「性」的觀念，因此五個時期亦被稱為性心理發展期。在口腔期，嬰兒主要透過吸吮等口腔活動得到本能的快感，母親的乳房是嬰兒快樂的來源。若口腔期發展不順利，嬰兒得不到口腔的滿足，日後便有可能出現咬指甲、貪吃及酗酒等行為。

駕馭這個強大的慾望，讓他失去了內在向度的自主，做出很多非理性的行為，使自己成為了自身慾望的奴隸。他明知 Gabrielle 並不愛他，還要去追求，被慾望捆綁着。如唐君毅在《愛情之福音》中所說：

> 你一往的追求，使你神魂顛倒，這是你陷溺你自己的精神於所求的對方，你就忘卻了你自己，失掉了你自己了，但是你既然失掉你自己，你已沒有你自己，你之求對方又是為誰而求呢？

我們談論自主的條件，其實最基本的前設是先要有自己，但 Paul 失陷在自己的慾望之中，失掉了自己。沒有了自己，便談不上擁有甚麼自主。

非典型私慾型

影片中 Charles 是里昂當地著名作家，拿過獎，上過電視，有良好的聲譽。有錢人閒談間，都會講論他的著作。這樣有才華的人，有錢又住豪宅，自然也是享樂主義者，喜歡追求身體上的愉悅。他是情場高手，懂得說話討人歡心。他讚美電視台的女化妝師有一雙奇妙的手，「這個天使服侍得我像國王一樣。」Gabrielle 跟他說：「我不是你第一個帶來這裏的女人。」他也能輕鬆地回答：「但你是最後一個。」

他被 Gabrielle 的年輕貌美所吸引，對她的愛也是一種慾愛。但他的慾愛屬於非典型，因為不同於 Paul，他沒有表現出強烈的佔有慾，他甚至將 Gabrielle 在淫亂派對中供其他朋友「分享」。

三個主角裏面，Gabrielle 與 Paul 都不能擁有完全的自主。Charles 是

情場高手，懂得收放自如，自然只有他控制別人而不會被別人控制。因此雖然最不道德，卻最能自主（至少在外在向度而言）。那麼愛情路上，我們是否應該以 Charles 為榜樣？首先，Charles 是在不道德地維持自己的自主，若我們以此為楷模，電影警告我們，「出來行，始終要還」── Charles 最後得到了最慘的報應。此外，他操控別人，讓別人成為其奴隸，當對方理智重新運作，要求自主的時候，愛情便宣告結束。

心靈釋放

電影中描述了 Gabrielle 及 Paul 如何將自己捆綁而失去自主，但也有描述兩人最後如何得到心靈釋放，重獲自主的表現。

當 Gabrielle 正在準備與 Paul 結婚，Charles 再次出現，勸告 Gabrielle 不要嫁給 Paul，並提出要和 Gabrielle 重新開始。Gabrielle 冷淡的回應，表示不再願意隨傳隨到，不再願意玩變態遊戲。理性讓她知道這些事她不想做，並且不應該做──即使她仍愛着 Charles，但已經不想再被 Charles 操控。她對 Charles 的迷戀到此為止，心靈被解放，不再是 Charles 的奴隸。她愛 Charles，但她要自主，兩者的衝突無可解決，他們再也不可能在一起。

Paul 殺了 Charles 之後，進了監獄，對 Gabrielle 的態度，突然徹底改變。他拒絕見 Gabrielle，並且要同 Gabrielle 離婚。諷刺的是，他身在樊

籠，沒有了外在的自主，但他能透過拒絕見 Gabrielle，宣稱自己仍擁有內在的自主。便如他母親形容的：「這是他剩下少有的自由。」Paul 已經不再想擁有 Gabrielle，擺脫了擁有 Gabrielle 的慾望，最終從這個慾望中釋放出來。

愛與自主如何共融

迷戀，容易把自己捆綁，成為別人的奴隸；慾愛，是佔有他人，把別人變成自己的奴隸。兩者的相同處是，理智很多時候沒有運作。不自主的愛，是自己捆綁自己，或互相捆綁。不自主的愛，初時仍然可以很快樂，因為熱情迷戀所帶來的愉悅（包括身體愉悅），可以完全掩蓋沒有自主的不愉快，彌補一切因不理智而造成的破壞，其他一切都不重要。然而，當熱情迷戀過後，身體愉悅的強度下降，理智開始運作，愛與自主的衝突便會浮現。

熱戀時期，情侶經常向對方「報到」，而不會有被強迫的感覺，還會感到開心。若情侶要求你在 facebook 中不能夠結識異性、異性的發佈不能夠點讚回應、朋友要篩選、不喜歡的要取消、個人資料相片一定要雙人照……而你認為這是對對方的委身，認為犧牲一點自主有價值，一切甘之如飴，那麼，本文可能沒有帶給你啟發。愛沒有方程式，祝你一路好走。

若然你開始發現自主的重要，麻煩便會冒出來。你有沒有因為戀人不

斷要求你「報到」而發怒？「你在哪裏？跟誰在一起？男女各有多少人？他們／她們叫甚麼名字？身份證號碼……」你除了覺得失去自主，還有沒有不被信任、不被尊重的感覺？恐怕你們的感情已亮起紅燈。很多不能解決自主衝突的情侶最後都要無奈分開。

不自主的愛，愛情同自主互相排斥。要自主，卻傷感情；要愛情，卻失卻自主。

最後，我們如何可以建立自主的愛，讓愛情與自主共融？其中兩個關鍵元素是理性思考與信任。

建立自主的愛，是否指容許對方做任何事情，包括搞外遇，四處留情？大家容許對方四處留情，還談得上是愛對方嗎？用另一個角度來想，如果你容許對方做任何事情，他真的去「做任何事情」，這種人還值得你去愛嗎？有些時候，你容許對方做任何事情，對方更不會「到處玩」，因為對方感到你的信任，這信任背後是被尊重與被肯定。容我再引述唐君毅的說話：

> 人與人之心永遠是會感通的。你把人當作怎樣，人便不知不覺間也把他自己當作怎樣。你怕對方變心，表示你之懷疑，她感觸了，她便也會懷疑她自己，也許真會負你。如果你相信她不會負你，她便自然更不會負你。因為如果她負了你，便不特負了你，而且負了你這番真誠的相信，這就使她更不忍負你了。男女間最高的道德即在互信，互信才把你們真正結合為一體。

建立信任，是為了放棄操控；放棄操控，是為了讓伴侶有外在向度的自主。理性思考，指的是訓練對慾望的駕馭，讓自己不總是順着慾望做人，讓自己有內在向度的自主。情侶們互相都能做到這樣，便互相都能擁有內在和外在向度的自主，大家便能成為完整的個體，愛情便可更長久、更和諧。

延伸觀賞

La demoiselle d'honneur（《女儐相》），Claude Chabrol 導演 , 2004.

Enduring Love（《紅氣球之戀》），Roger Michell 導演 , 2004.

延伸閱讀

唐君毅。《唐君毅全集》，卷二：《心物與人生》、《愛情之福音》、《青年與學問》。台北：正中書局，1987。

Lamb, Roger E. *Love Analyzed*. Boulder, CO: Westview Press, 1997.

莊子、穆勒、柏林、梁啟超。《論自由》。香港：商務印書館，2005。

《七宗罪》（*Se7en*）

導　　演： David Fincher
編　　劇： Andrew Walker
主要演員： Brad Pitt（飾 David Mills）, Morgan Freeman
　　　　　（飾 William Somerset）, Gwyneth Paltrow（飾
　　　　　Tracy Mills）
語　　言： 英語
首映年份： 一九九五

《七宗罪》：內在自由的可能

溫帶維

七宗罪

　　性格剛烈，疾惡如仇的青年幹探大衛穆爾（David Mills）放棄了在罪案較少的高級住宅區的職位，千方百計申請到紐約治安最差的地區當刑警。好勝心強，打算在那裏大顯身手的他，一上任便遇到一連串的變態謀殺案。他那位經驗老到的搭檔森麻實（Somerset），很快便發現兇手是同一個人，而且兇手正透過殺害這些人向社會大眾宣揚一些訊息。

　　被害人身邊總是用血寫了項罪名，這明顯在標示這些人是犯了這一項罪而被殺的，都是罪有應得。森麻實發現這些罪名都是天主教傳統七宗罪裏的某一項。故事發展到後期，已經有五個人被害了，而他們分別所犯的罪是貪食（Gluttony）、貪婪（Greed）、懶惰（Sloth）、色慾（Lust）和傲慢（Pride）。也就是說兇手若要按照七宗罪來完成他的「工作」，他還要

再殺兩個人，就是分別犯了暴怒（Wrath）和妒忌（Envy）的人。

正當穆爾和森麻實在想如何去捉拿兇手的時候，兇手滿手鮮血地跑到他們所在的警署自首，並向警方提出了要求。兇手承認已經又殺害了兩個人，並把他們的屍體藏起來了。只要兩位刑警隨他去把那兩具屍體找回來，他便會馬上認罪；否則他便死不認罪，讓他們永遠無法找到屍體。考慮到若兇手不認罪，即使落案起訴他，以他殺人的變態程度，也可以輕易以患精神病為由而脫罪。所以，兩位刑警便答應了兇手的要求。

在前往尋找屍體的時候，兇手道出了他殺人的真正目的。他不喜歡殺人，只是被「揀選」去做一件重要的事，他只是讓罪孽深重的人得到應有的懲罰。在這罪惡的世界上，人們沒有把這些罪惡當回事，都容忍罪惡的事，認為這一切都是正常的。所以他要以極端手法來喚醒世人，讓人們再次注視罪惡。

最後他們到了一片沙漠地帶，四野無人。忽然一輛貨車疾馳而至，森麻實跑出去截住了貨車。貨車司機說他受托把一個包裹按時送到這裏。森麻實打開包裹，發現裏面竟是穆爾妻子的頭顱。森麻實馬上明白了兇手的企圖。兇手是要激怒穆爾，讓穆爾殺死自己。如此，穆爾便會成為兇手自殺的工具。

森麻實馬上往穆爾他們的方向跑，並大聲叫穆爾把槍放下。穆爾一聽，反而把槍拿得更緊，並瞄準了兇手的頭部，喝問他盒裏面的是甚麼。兇手施施然地敘述他如何在那天早上企圖強姦穆爾的太太，並最後殺死了她並取下她的頭顱。穆爾盛怒，就在這個時候森麻實趕到了，穆爾向他求

七宗罪（the seven deadly sins） 天主教將人的罪（sin）分為幾種。除一般人熟知的原罪（original sin）之外，還有可寬恕的罪（venial sins）、嚴重的罪（mortal sins）和不可寬恕的罪（eternal sins）。七宗罪即屬嚴重的罪。犯下嚴重的罪是要下地獄的，除非他能懺悔。早期天主教在不同時代列出了多種嚴重的罪。直至教皇額我略一世（Pope Gregory I，公元五〇九至六〇四年在位）才將這些嚴重的罪修訂為七種，即今日所說的七宗罪。

證。森麻實只一味要他把槍放下，兇手卻繼續挑起穆爾的仇恨及怒火。穆爾從森麻實的反應知道兇手所言非虛。就在穆爾掙扎着要不要開槍之際，森麻實百般無奈地說：「若你殺了他，他便贏了。」

結果，穆爾還是扣動了扳機。

罪與自由

《七宗罪》是一部驚悚電影，其中兇手殺人的情節固然可怖，然而最可怕的是最後的贏家卻是兇手。兇手的勝利並不只是在電影裏得償所願，而是他的信念被主角最終的決定支持了。正如兇手自己所言，他之所以犯案是因為他要讓這個對罪惡冷漠的世界再次注意到人們罪孽之深重。只是當他為世人指出他們的罪孽的同時，卻沒有指出任何出路，因為他同時認為人是被罪所綑綁的、無法自拔的。兇手曾在日記裏這樣寫：「我們是何等可笑又令人作嘔的木偶啊！我們又是在何等惡心的小舞台上跳舞啊！我們多麼享受地跳着舞啊！在這世上他媽的毫無掛慮！對自己的一文不值及不符原意（不符創造的原意），一無所知！」[1] 對兇手而言，人類是被操控的木偶，在充滿罪惡的世界裏享受着罪所帶來的歡愉。對自身存在的價值與意義毫不關心，亦無所知。罪傷害人的同時綑綁着人，因為罪，人是不自由的。貪吃的人會無法自控地去吃、好色的人會無法自控地去滿足自

1 What sick, ridiculous puppets we are! What a gross little stage we dance on! What fun we have dancing! Fucking not care in the world. Not knowing we are nothing. We are not what was intended.

己。換言之，只要你有某種罪的傾向，只要環境上有點引誘或是挑釁，你便一定會犯罪。

穆爾知道不能殺兇手，除了因為這是法律和道德所禁止之外，更重要的是森麻實已經告訴他，這是兇手故意挑釁的，就為了要顯示「罪束縛着人，人是不自由的，人沒有出路。」若穆爾能克制自己的怒火不殺兇手，去證明人還是能自主的，不會因為罪而任由別人設計去操控，那麼他便是這部電影的英雄。可是故事的結局裏卻沒有英雄，有的只是一個在痛失至愛的情況下失控、失去理智、失敗的瘋子。兇手雖是所謂的贏家，卻也是不自由和沒有出路的。如他自己說，他也是「被揀選」去做這些事的，換言之他也是不能自已地去殺人的，所以他妒忌其他「正常」的罪人。他也痛苦地活在罪中，最終被殺慘死。

這部電影的可怖之處正是這種絕望感，讓人打從心底不寒而慄。最後，或許導演也想安慰一下觀眾，便安排原本準備幾天後便退休的森麻實決定留任，因為他認為還是值得為這個邪惡的世界而奮鬥的。

森麻實為甚麼認為世界還值得他去奮鬥，我不知道。不過我覺得電影中提出的這種絕望，是不能單憑一些正義的人的奮鬥去消解的。因為這些正義的人也可能是同樣地不自由的。他們也可能先天有種正義的傾向，再加上環境的培養而堅持去為正義奮鬥，一切都不是個人自主的表現。這才是讓人最不安的。

自由與意慾

我們自由嗎？穆爾有沒有可能在緊急關頭懸崖勒馬，自己決定不殺兇手？放下屠刀立地成佛可能嗎？我想說的是，即使現實中沒有人做到過（我相信是有的），我們起碼也要在理論上指出其可能性。

首先，甚麼是自由？「自由」的意思其實不很清楚。若指「想 x 就可以 x 」，只是說人的行為沒有受到外在條件的限制，這是外在的自由；而我們上述的自制能力所涉及的是內在的自由。「內在自由」所指的有兩個可能性：第一，就是人能自己決定自己的意慾，也就是決定自己想怎樣；第二，就是在諸多的意慾中，自己能決定把哪一個付諸實行。

用例子說可能會清楚一點。我想吃蛋糕便可以吃蛋糕，沒有人阻礙我，這是外在的自由。我想吃蛋糕的這個「想」也由我自己決定才產生的話，那便是第一種內在的自由。我想吃蛋糕，又想吃蛋卷，又怕肥不想吃，這三個「想」不由我自己決定而產生，總之它們自己就冒出來了，不過最後由我從三者之中作選擇，便是第二種內在的自由。

我們的經驗及許多哲學家都告訴我們，第一種內在的自由是不可能的。我們的意慾就是自己浮現出來的，它們出現之前我們並沒有要求或決定它們的出現。你想想，你想要吃飯之前有決定過想要吃飯嗎？若要先決定「想要吃飯」才會有吃飯的意慾的話，只要決定「不想吃飯」便不會有「想吃飯而沒飯吃」的問題了。我們的意慾都是因為某些客觀的原因自己

浮現的。十七世紀荷蘭哲學家史賓若沙（Spinoza）便指出，人們的意慾要不就是被某種規律所決定，要不就不被任何規律所決定。若是前者，人不能自己決定自己的所欲，而是由規律所決定；若是後者，人的選擇和活動便是隨機的，而不是自主的。我無意挑戰這種觀點，我只希望能指出第二種內在自由的可能。

第二種內在自由，在我們的經驗中看來是比較有基礎的。若我又想吃蛋糕又想吃蛋卷，又怕肥不想吃，經過一輪的思考後，我得出最後的決定，並將其實現。所以看來我們還是能決定我們的行為的，還是有自由的。

但有相當人數的學者認為，即使我們能考慮，也不表示我們是自己決定實現那一則意慾的。因為意慾有強弱，我們之所以決定實踐某一則意慾，只因為那是最強的意慾，而意慾的強弱並不是我們自己決定的，所謂考慮也只是假象而已。即是說，若我決定吃蛋卷，那是因為我想要吃蛋卷的意慾比我想減肥及吃蛋糕的意慾更強。

若此觀點成立，則連第二種內在自由也不可能了。不過，也有學者（如當代新無神論四騎士之一的 Sam Harris）卻認為這沒甚麼大不了，反而讓我們做人更為謙卑，不會為自己所做到的好事或成功的事而感到驕傲。然而，這種人不自由的論調對我們的道德觀念造成了極大衝擊，因為我們不能再要求任何人為自己的行為負責任了。所以有一些學者，如美國臨床心理學家 Solomon Schimmel，即使一方面認定人終極地不自由，但另一方面卻堅持人要為自己的行為負責任。

新無神論四騎士（Four Horsemen of New Atheism）「新無神論四騎士」包括：
Richard Dawkins, Daniel C. Dennett, Sam Harris 及 Christopher Hitchens。Dawkins 是進化生物學家（evolutionary biologist），牛津大學教授；Dennett 是著名美國哲學家；Harris 是神經系統科學家（neuroscientist）；Hitchens 則是以敢言著稱的記者。他們均是當代英美著名的公共知識分子，以提倡科學及理性為己任，經常提出反對宗教信仰（特別是基督教一神思想）的言論及出版相關的著作。二〇〇七年四人聚首討論宗教信仰諸問題，提出了被視為相當有力的反有神論論述，為無神論的世界觀護航。自此四人被稱為「新無神論四騎士」。

Schimmel 認為人不可能為自己的任何一個具體行為負責，因為作為心理學家他深信人的行為是被當時的心理狀態所決定的。然而，他卻認為人有責任培養理想的心理狀態。在他名為 *Seven Deadly Sins*（譯成中文便剛巧與本篇所討論的電影同名。）的著作中，Schimmel 指出，人會因為各種原因養成許多傾向，諸如憤怒、好色、貪婪、懶惰等等，傾向一旦養成，人便不能自拔地會不斷犯相關的罪。是的，他認為人在具體行為上不能自拔，但他們能透過平時的練習培養出較為有價值的傾向，消減較為負面的傾向，使自己不那麼容易被周遭的環境所決定。人既可以平日練習，便有責任練習。也就是說，容易憤怒的人應該在平時盡力去練習平靜心情。故即使人不能為個別行為負責，他還是得為自己的脾性或傾向負責。

但該觀點的問題是：若人不能決定自己的個別行為，他又如何作練習呢？難道練習不是由個別的行為累積而成的麼？也就是說，按他這說法，到心理學家那裏尋求輔導，希望能使自己沒有那麼火爆的人（在美國這叫作「憤怒控制」，anger control），最終能否按心理學家的指導成功使自己變得沒有那麼火爆，完全與自己的努力無關。他能成功，是因為他的心理狀態使他能按心理學家的指示去做；他若不成功，也就是因為他的心理狀態不能使他按心理學家的指示去做。而他自己的心理狀態卻又不由他自己決定，用 Harris 的話說，成功與否完全是那個人的運氣。那麼我們又如何可以為自己的運氣負責呢？

內在自由可能嗎？

其實上述對第二種內在自由的否定，混淆了意慾（Desire）和意願（Will, 也譯作「意志」）。這也難怪，不論在中英文，這兩個概念都可以用同一個字來表達。例如：「我喜歡吃雪糕，現在就想吃。」和「我想起床上班了。」[2] 前一句中的「想」指的是意慾，而後一句中的「想」指的只是意願；而衍生一個行動只需要後者，不需要前者。

又例如：天寒地凍的早上沒幾個人會有意慾起床上班，但大部份人都能起床上班。因為我們不需要很喜歡上班或對上班充滿意慾，只要我們有意願上班或肯上班就夠了。

或有人會反駁說：「不，願意在天寒地凍的早上起床上班的人，只是對工作賺錢的意慾比懶床的意慾強而已。所以還是意慾令他起床的。」

我同意這是可能的，但也就只是一種可能，這並不是唯一的可能，所以也不能否定人可以單按意願便起床。事實上我們平日的生活裏，大部份的行為皆是意願而非意慾所衍生的。當然，有一些意願是由意慾所驅使的，例如很喜歡吃東坡肉便伸筷子去取食。然而，亦有很多行為是意慾以外的原因驅使的。例如算術，三加三等於六，有人問我三加三是多少，我回答六，幾乎純粹是理智驅使的回答。你不必要很喜歡正確回答算術題，或者對「在人面前顯得懂算術」很有意慾，也可以回答，因為你只要願意就夠了。平時我們坐下站起、拿筆寫字等等，都只需要意願而非意慾。若

2　若用英文的話，可以說成：I like ice-cream, and I will to have some now. 及 I will to get up and go to work now. 與中文一樣，兩句中的 "will" 所指不同，前者是 "desire"，後者則只是普通的 "will" 而已。亦有學者稱前者為「厚意志」(thick will)，後者為「薄意志」(thin will)。

連坐下站起都出自意慾，那個人肯定有精神問題。

　　產生意願的可以是意慾及意慾以外的東西，比如理智的考慮、道德的責任等等。很多時候這些都沒有意慾的力量大，但人總可以實踐它們的要求，因為行為的衍生只要求意願而非意慾。所以我相信，即使如同在電影中穆爾最後的處境，人還是可以咬緊牙關實踐理性的要求的。

　　在強大意慾的面前，選擇實踐理智或道德的要求是困難的，因為那是自我的否定。要能讓自己不太被意慾所決定，必須把理智及道德的自我培養壯大起來。這便是孟子「養氣」的儒家傳統，是獲得自主性的關鍵功夫。

　　上述的觀點不一定就正確無誤，但這起碼為我們的自主性的可能提供了理論上的支持。我們只要還相信自己有自主的可能，世界便還不至於如《七宗罪》中所描繪的那樣絕望和可悲，還值得為它奮鬥。

延伸閱讀

Schimmel, Solomon. *The Seven Deadly Sins.* Oxford: Oxford University Press, 1997.

石元康。〈柏林論自由〉。見《當代自由主義理論》。台北：聯經，1995。

養氣　孟子的「養氣」是指培養「浩然之氣」。「氣」指傾向，「浩然之氣」便是合乎正義的傾向。據孟子的說法，這種傾向是「集義所生」的，即是積累正義而產生的。孟子主張「義內」，所以孟子所說的正義並不是任何外在的東西，比如社會的規範之類，而是人的本性所作出的道德要求，也就是良知。所謂「集義」就是每逢良知展現，都選擇跟從良知做事，如此便累積了正義的行為。久而久之便產生順從良知的習慣或傾向，這便是「浩然之氣」。孟子這說法雖與 Schimmel 一樣強調培養合理的傾向，卻有着重大的差異。對孟子而言，良知作為人本性的道德要求，是每時每刻都會呈現的，也就是說無論它是多麼的微弱，它永遠是人的選擇之一。儘管它不一定產生強大的意慾，人還是有能力選擇實現它。

道德

在柏拉圖的《理想國》（*The Republic*, 又譯作《治國篇》）中有一個關於隱身戒指的故事，提示我們當人有了智慧與自由時便會作惡。電影《歡情太暫》可說是這個故事的現代變奏。它彷彿向我們提問：若人做了壞事而不為人知，又沒有良心的責備，甚至可以過着幸福美滿的生活，那麼人為何還要道德？順着這個思路，梁光耀向我們介紹了多種不同的道德觀點。羅雅駿在詮釋《寡佬飛行日記》時，着力向我們揭示，我們這些自以為再沒有任何道德包袱的現代人，其實比任何時代的人更需要他人的關懷，更需要有人讓我們倚靠。不然的話，我們的心靈便難以安頓下來。這正如米蘭昆德拉所言，太輕的生命反而讓人難以承受。如果人需要活得有點重量，那重量會來自道德嗎？尹德成選擇《竊聽風雲 2》來作詮釋，正想說明人根本離不開道德；無論在理解自己抑或在詮釋周遭情境時，人在在需要道德價值，也處處透顯道德價值。

《歡情太暫》(*Crimes and Misdemeanors*)

導　　演： Woody Allen

編　　劇： Woody Allen

主要演員： Martin Landau（飾 Judah）, Woody Allen（飾 Cliff）, Anjelica Huston（飾 Dolores）

語　　言： 英語

首映年份： 一九八九

《歡情太暫》：為甚麼要道德？

梁光耀

　　雖然覺得活地阿倫的電影有點「扮嘢」，我卻十分喜歡他的《歡情太暫》（*Crimes and Misdemeanors*），原因是它的「哲學性」。電影中提出了不同的道德觀點，引導觀眾思考道德的問題，又不流於說教，是「電影與哲學」這一科中討論道德問題的尚佳教材。

　　本片有兩條線：主線講述著名眼科醫生 Judah 面對道德與利益衝突的困境，比較嚴肅；而穿插其中的副線，則是潦倒的紀錄片導演 Cliff 不如意的遭遇，喜劇成分較重。

　　Judah 不但名成利就，而且擁有幸福的家庭。但在一次公幹途中，搭上了空姐 Dolores，兩人在一起好幾年。滿以為可坐享齊人之福，誰知道 Dolores 想跟他永遠在一起，並威脅他若不離開妻子，就將他們的奸情告訴她，一拍兩散。Judah 嘗試結束跟 Dolores 的關係，用錢作為補償，但被 Dolores 拒絕，於是 Judah 找他的弟弟 Jack 想辦法。Jack 是黑幫分子，他建

議僱用殺手把 Dolores 殺掉了事。最初 Judah 拒絕了這個建議，因為他知道「殺人是不道德的」。但後來 Dolores 實在迫得太緊，加上她知道了 Judah 生意上一些見不得光的賬目，若公開的話，不但影響他的聲譽，也會摧毀他的家庭和事業，最終他叫 Jack 執行計劃，把 Dolores 殺掉。

很多人會說 Judah 面對的是道德的困境，但我認為這個說法有問題。「道德的困境」是指道德兩難，是兩個道德原則或道德價值的衝突，例如中國古時的忠孝不能兩全。但很明顯，Judah 面對的不是道德的困境，因為當中並沒有道德價值的衝突，而是個人利益與道德之間的衝突。毫無疑問，「不應殺人」是普遍的道德原則。當然，普遍並不等於絕對，但我們必須有充分的理由才可以違反這個原則，例如自衛殺人。純粹為了個人的私利而殺人肯定是錯的。

雖然說「殺人是不道德的」，但總可以問為甚麼，究竟有沒有進一步的理由可說呢？本文第一節會討論這個問題，第二節會針對 Judah 的處境作出分析，而第三、四節則主要討論電影中出現有關道德的觀點。

為甚麼殺人是不道德的？

「不應殺人」、「不應偷竊」、「不應說謊」、「應守承諾」等道德原則我們從小就知道。這些原則都很具體，它們背後是否存在一些更基本的道德原則呢？或者換個問法：是甚麼令得一個行為道德或不道德呢？不同的

道德理論會有不同的答案。以下我會先介紹兩個道德理論，分別是功利主義和康德倫理學。

功利主義認為行為是否道德取決於後果，跟動機無關，是一種後果論。但是甚麼後果呢？就是快樂，功利主義認為只有快樂才具有內在價值，我們的所有行為最終都是為了快樂。但是誰的快樂決定行為的對錯呢？只是當事人的快樂嗎？不是，功利主義認為是牽涉在內的所有人的快樂。如果行為所帶來的快樂大於痛苦的話，就是對；如果行為所帶來的痛苦大於快樂的話，就是錯。這就是功利主義的終極道德原則——功利原則。根據功利原則，一般來說，殺人是不道德的，因為它剝奪了受害人將來的快樂，也給他的家人帶來痛苦。當然，如果某個殺人的行為能帶來多數人的最大快樂的話，殺人也可以是對的，例如殺了希特拉能拯救數以百萬計的猶太人。

康德倫理學剛好跟功利主義相反，認為行為是否道德跟後果無關，而是決定於動機。道德就是來自善良的動機，但康德所講的善良動機有別於我們的常識。例如一個人的動機是想給人帶來快樂的話，我們會說這算是善良的動機，而康德則認為根據義務來行動的才是善良的動機，所以一般會將康德歸類為義務論。對康德來說，幫助人雖然合乎義務，但若動機只是想令人快樂的話，則沒有道德價值。義務是我們理性所下達的命令，例如「不應殺人」。但如何確定這是我們的義務呢？就是看它是否合乎定然律令。定然律令正是康德倫理學中最基本的道德原則。定然律令有兩個面向，一個是普遍定律，另一個是尊重原則。所謂普遍定律就是「可普遍

化」，即是你願意你的行為原則被所有人遵守而又不產生矛盾。殺人明顯不能普遍化，因為你也不願意給人殺掉，不能普遍化就不應該做。至於尊重原則，則有兩部份：第一部份是將人看成目的本身來對待；第二部份是不要將人當作只是手段。人是目的本身的意思就是人有內在價值，殺人當然是錯的。

Judah 也認為殺人是不道德的，而事發後也感到內疚，並想過去自首。對他來說，「不應殺人」背後的理據，似乎並不是來自以上兩種道德理論，而是基於上帝的信仰。他成長於猶太教的環境，有上帝在監察的想法。不過他的信仰並不堅固，有時又強調自己是一個「科學人」，只相信眼睛所看到的東西才是真實。有關上帝和道德的關係在後文再討論。

動機與後果

我們大部份的（有意識）行為都是有動機的，而行為又往往會產生某些後果。上一節我們看到功利主義和康德對道德的看法各執一端，功利主義只計後果，不理會動機；康德則只看動機，忽略後果。康德的主要問題是，當兩個義務出現衝突時，他不能告訴你哪一個較重要。例如二次大戰時納粹黨問你猶太人藏身在哪裏，若你講真話，猶太人就會被殺；若你要救人，就必須說謊。從一般人的角度看，當然是救人比說真話重要，這正是兩害取其輕，也就是考慮後果的嚴重性。某個意義下，法例的制定及法

官判案也是這種常識的反映，動機和後果都要考慮，例如謀殺就比誤殺嚴重，雖然後果是一樣的；謀殺也比意圖謀殺嚴重，雖然動機是一樣。

所以，要判斷 Judah 殺人的對錯或嚴重性，必須要知道他的動機。Judah 的殺人動機是甚麼呢？他是不是一時衝動，或由於 Dolores 要傷害他，在憤怒之下殺人呢？都不是，Judah 之所以殺 Dolores，是經過深思熟慮的決定，也純粹是為了個人的利益，這種思想叫做利己主義。根據利己主義，增進自己利益的行為就是對的，傷害自己利益的行為就是錯的。很明顯，這是一種道德主觀主義，因為對 Judah 來說，殺掉 Dolores 的行為是對的，但對 Dolores 來說，那當然是錯的。功利主義和康德倫理學則是道德客觀主義，但功利主義跟利己主義一樣，也屬於後果論。凡是後果論都必須計算後果，而計算總會碰到不確定的情況，例如 Judah 就必須計算殺人被捕的風險。從他在事發後立刻趕到現場取走不利的證據（似乎是他跟 Dolores 的合照和 Dolores 的記事簿），就可知他有考慮過被捕的風險；而他決定不將實情告知妻子，也是計算過後果，因為他認定不會獲得妻子的原諒。

雖然利己主義者只是考慮自己的利益，但通常都會遵守社會的道德規範，因為不遵守的話會受到懲罰，這反而傷害自己的利益。換句話說，如果 Judah 認為被捕的風險很高，或者妻子會原諒他，公開私情對他的事業影響不會太大的話，他就會選擇向太太坦白，而不是殺人滅口。從康德的角度看，雖然 Judah 這樣做（不殺人和向妻子坦白）合乎義務，但由於動機是出於個人利益，並不是根據義務而做，所以並沒有道德價值。

對功利主義來說，不應殺人只是一般而言，如果殺人帶來的快樂大於痛苦的話，殺人反而是對的。現在我們嘗試用功利主義來分析 Judah 的情況。首先要做兩種計算，一個是殺掉 Dolores 所帶來的快樂，另一個是殺掉 Dolores 所帶來的痛苦；然後再判斷究竟是快樂大於痛苦，還是痛苦大於快樂。殺掉 Dolores 可以保障 Judah 的家庭和事業，不但為 Judah 帶來快樂，也為他的家人帶來快樂，這在電影的後段看得很清楚。至於痛苦，主要就是 Dolores 被殺害時感到的痛苦、她未來的快樂被剝奪、家人和朋友會為她的死傷心難過等，而 Judah 亦有被捕的風險。但這裏所講有關 Dolores 的痛苦似乎很值得懷疑。電影中一再暗示 Dolores 是一個孤獨的人，好像沒有甚麼朋友和家人，而且即使她沒有被殺，當她跟 Judah 的關係公開之後，Judah 也一定不會再跟她在一起，她的未來也不見得快樂。雖然電影沒有交待 Dolores 被殺的具體情況，但當 Judah 回到現場消滅不利於他的證據時，從 Dolores 的屍體我們可以知道她是被殺手從後面槍擊致死，她死時的面容還略帶微笑，也可斷定她的死只是一瞬間，Dolores 可能根本不知道發生甚麼事就死了，那麼她的死就不會有甚麼痛苦。如果以上的假設成立的話，殺死 Dolores 就是快樂大於痛苦，所以是對的；但這明顯違反我們的道德意識，也是一般對功利主義的批評——為了多數人的最大快樂，容許損害少數人的基本權利。

道德客觀主義 vs. 道德主觀主義　道德客觀主義認為道德真理是客觀地存在，所以是放諸四海皆準的。道德主觀主義則認為道德真理並不是客觀的，而是相對於個人的主觀標準而為真。

上帝與道德

《歡情太暫》這部電影似乎暗示上帝才是道德的根據，沒有上帝的話，做甚麼都沒有問題，道德完全失去意義。以下我會討論片中所提出四個跟上帝有關的觀點。有兩個承認有上帝存在，另外兩個則否認。

Judah 有一個病人 Ben，他是猶太教的拉比（rabbi），相當於基督教的牧師。有一次 Judah 幫 Ben 診斷的時候，講出了情婦威脅他的事。Ben 建議 Judah 將實情告知太太，請求她的原諒，說不定經過這件事之後，他們的關係會有進一步的提升。其中 Ben 提及所謂「道德結構」，意思是每一件事都是上帝的安排，都有它的目的和意義，即使困境，也是一種考驗，對我們的進步提升有幫助。很明顯，這是一種目的論的宇宙觀。當然，目的論宇宙觀不一定要預設上帝存在，但有上帝存在的版本，上帝就是最終的目的，祂賦予一切意義和價值，包括道德的價值。

在西方宗教傳統中，法律和道德都來自上帝，電影中 Judah 和 Ben 有一節這樣的對話。

Ben 說：「沒有法律，就只有黑暗。」

Judah 說：「如果對我不公平，法律有甚麼好？」

在這裏我將 Judah 的話理解為對道德的質疑：當道德對他不公平時，他為甚麼要遵守道德呢？這也是其中一個促成他決定殺人的原因。但所謂不公平是甚麼意思呢？我想一個可能的解釋是，即使 Judah 做錯事，對太

目的論宇宙觀　或作「目的論世界觀」（teleological worldview）。意思是每件事物的存在皆有其目的（end or purpose），亞里士多德稱之為目的因（final cause）。同樣道理，整個世界或宇宙也是因為某個目的而存在的。

太不忠，但也不值受到這樣的懲罰，家庭和事業都被摧毀。至於 Dolores 說 Judah 答應她跟太太離婚，似乎也是 Dolores 一廂情願的說法，Judah 沒有像 Dolores 所說那樣欺騙她。Judah 對道德的質疑，也就是他對上帝的質疑。

另一個上帝存在的觀點，來自 Judah 的父親 Sol。有一場戲是講 Dolores 被殺之後，Judah 回到兒時的舊居，回憶起小時候父親給他灌輸上帝的觀點，Sol 認為道德律是上帝所頒佈的命令，我們要無條件服從，上帝一直在監察我們，違反道德將受到上帝的懲罰。Dolores 被殺之後，Judah 感到十分內疚，被探員查問時甚至想到招供，背後就是這種上帝命令的道德觀。但問題是，Judah 的信仰並不牢固，尤其是跟自己利益有衝突時，跟大部份人一樣，都是利益戰勝了道德。所以，幾個月之後，一切已回復正常，警方也沒有懷疑到他身上，Judah 如常生活，亦沒有再感到內疚。

道德是上帝命令這種說法有一個問題。是否凡是上帝的命令都是道德呢？我想起上帝命令亞伯拉罕殺子的故事，殺無辜的人本來就是不道德的，更何況是自己的兒子，上帝這個命令明顯違反我們的道德意識。中國民間有一個關於修道的故事，師父吩咐弟子打坐修煉時不要理會任何影像，否則就會前功盡廢。弟子打坐時看見父母受苦，不忍心之下放棄了修煉，師父反而讚賞他。這個故事似乎要表達的是神佛也要受到道德的規範。

在 Judah 回憶兒時的生活時，出現了另一個人物，Judah 的姑姐 May。她提出另一種對道德的看法，電影中稱為道德的虛無主義。May 並不相信上帝的存在，她的質疑根據就是六百萬猶太人被屠殺，上帝竟然袖手旁

道德虛無主義（moral nihilism） 道德虛無主義認為根本沒有道德真理，道德不過是由人所建構的，因此，沒有行動必然是對或錯的。但道德虛無主義並不等同道德相對主義，因為後者並沒有否定道德真理的存在，它只是認為道德真理是相對於不同的標準而為真。

觀。所以她認為道德是沒有客觀意義的，道德只對認為有道德的人有意義。很明顯，這也是一種道德主觀主義。Judah 有可能受到了這種道德觀影響。

印象中荷里活的電影經常出現這樣的情節，就是本來是虔誠的牧師，妻子因病死去後放棄了對上帝的信仰，例如《殺出個黎明》（*From Dusk Till Dawn*）中的牧師就是。對牧師來說，他一生奉獻自己給上帝，但當他向上帝祈求妻子康復，全能和全善的上帝竟然沉默以對。我認為這是上帝全能的說法所引起的問題，因為如果上帝是全能的，他自然能夠消滅惡；如果上帝是全善的，他一定願意阻止惡。既然世上有惡事，一定就是上帝不是全能，或是上帝不是全善。

最後一種觀點是由電影中一位哲學教授 Levy 提出來的。教授認為上帝並不存在，但並不表示人生沒有意義，意義是人自己的選擇。Levy 說：「由於我們所做的這些選擇，使我們成為怎樣的人。事實上，我們就是我們的選擇加起來的總和。」很明顯，這是一種存在主義的道德觀。存在主義是對於沒有上帝的回應。Levy 認為即使世上充滿不幸和不公平，但我們可以用愛為世界帶來意義，從平凡的事物中尋找樂趣。不相信上帝的 Levy 一向積極，提供很多正面的思考，是 Cliff 的精神支柱。但諷刺的是，Levy 最後還是選擇自殺，這是否暗示道德必須靠上帝來保證呢？

那麼電影《歡情太暫》會採取哪一種觀點呢？

存在主義（existentialism） 存在主義一詞雖為沙特（Jean-Paul Sartre）所創，但論者一般會將其源頭上溯至尼采（Friedrich Nietzsche）和祈克果（Søren Kierkegaard），甚至俄國小說家杜斯妥也夫斯基（Fyodor Dostoyevsky）。按沙特在《存在主義是一種人道主義》（*Existentialism is a Humanism*）一文中的說法，存在主義可分為有神論和無神論兩派。前者以祈克果為代表，而後者則以沙特本人為代表。

理性、信仰與道德危機

　　道德在西方文化中有兩個源頭，一個是宗教，另一個是哲學。哲學方面，由柏拉圖、康德到存在主義，我們可以看到理性角色在道德方面的演變。柏拉圖認為道德觀念諸如「公正」和「善」是客觀存在的理型，人憑理性可以認識得到。而所謂人的真正利益並不是物質方面，而是內在的平衡，慾望和意志受到理性的控制，擁有智慧、勇敢、節制和公正等品德。到了康德，道德已經不是客觀存在之物，而是人理性所頒佈的命令，但理性仍然可保證道德的客觀性。到了存在主義，道德已失去客觀性，價值只是主觀的選擇，但理性仍有其重要性，就是認識客觀情況，深思熟慮後作出抉擇。以 Judah 為例，若從存在主義的角度看，Judah 的行為沒有對錯可言，只是如果 Judah 被捕的話，他必須承擔後果，不能用情婦威脅迫不得已作為藉口。

　　由此可見，在思想層面，道德的基礎的確出現了危機，理性地位下降，價值亦由客觀走向主觀。

　　至於宗教方面，尼采對基督教的攻擊、達爾文的進化論以及唯物論的思想，都大大動搖了宗教的信仰。西方的道德基礎在於上帝，所以上帝不存在會產生道德的危機。

　　電影最後一幕戲是 Ben 女兒的婚宴。Cliff 是 Ben 的兄弟，兩位主角

理型（Idea or Form）　理型的希臘文是 *eidos*，英文通常譯作 Form 或者 Idea，而中文除譯作「理型」之外，也譯作「觀念」、「共相」等等。其實柏拉圖自己並沒有一個完整的關於理型的理論。所謂「理型論」其實是其他人從他的對話錄中抽取一些片段，詮釋而得來的。最常見的說法是：物質世界或經驗世界中的事物（object）只是理型的摹本（copy），即是說理型才是原本（original）；理型是真實的（real）而事物只是假象（illusion）。另一個說法是：同類的事物（通常指有着相同的名稱的事物）「分有」了（participate in）同一個理型，例如不同的椅子分有了「椅子」這個理型、不同形狀的雲分有了「雲」這個理型、不同的善行分有了「善」這個理型等等；換句話說，理型是事物的共相。

Judah 和 Cliff 終於碰面。這已經是殺人後四個月之後的事，Judah 好像甚麼事也沒有發生似的。當他知道 Cliff 是紀錄片導演，反而向他推薦這個殺人的故事，這個時候他認為道德只是用來講的，現實生活中道德是不切實際的。

電影所傳達的信息似乎是：如果沒有上帝存在的話，甚麼都被允許，道德根本沒有意義。片中的好人也得不到好報，Levy 自殺收場，Ben 盲了，Cliff 的事業始終不濟，跟太太關係疏離，連心儀的女人也被搶走了。相反，片中的壞人則名成利就，例如 Judah 和 Ben 的舅仔，他們似乎都不需要為其惡行付出代價。

但我們也可以這樣讀解：道德必須由上帝來保證，一切都逃不過上帝的眼睛，Judah 最終（死後）會受到審判。Ben 並沒有因為盲了而對上帝失去信心，反而堅持這對他心靈的成長有着特殊的意義，「盲」也象徵上帝不是肉眼可見，而是用心去感受。

當 Sol 跟 May 爭論時，他說即使真相是沒有上帝，他也選擇道德而不是真相。

延伸觀賞

Match Point（《迷失決勝分》），Woody Allen 導演，2005.

《寡佬飛行日記》(*Up in the Air*)

導　　演： Jason Reitman

編　　劇： Walter Kirn（原作）, Jason Reitman & Sheldon
Turner（改編）

主要演員： George Clooney（飾 Ryan）, Vera Farmiga（飾
Alex）, Anna Kendrick（飾 Natalie）

語　　言： 英語

首映年份： 二〇〇九

《寡佬飛行日記》：輕渺的人生

羅雅駿

　　導演 Jason Reitman 說，希望藉《寡佬飛行日記》進行一個哲學實驗，探討當人嘗試過一種無依無靠、獨立自足的生活時，會有甚麼後果。

沒有包袱的現代人

　　影片始於一系列的解僱情境。片中的僱主聘請一間專門負責解僱的公司，由該公司派出專員充當劊子手，使僱主不用現身面對員工。劊子手 Ryan 就是這齣電影的主角。一位被解僱的員工，面對這位陌生漢激動地問：「你究竟是誰 !?」被解僱已是很大的打擊，而被一位陌生人通知，令眼前的狀況更加難以理解及接受，最後他獲發一本標準的小冊子，充當失業指引及慰藉。然後，電影以 Ryan 的獨白（voice-over monologue）簡單

地介紹自己的身份及職業，同時畫面以節奏明快的剪接，展現一連串急速的鏡頭，只見他嫻熟地整理行李，輕鬆自若地到機場辦理登機手續。紀錄片旁述一般的口吻，敘述着他鍾愛的飛行生活，理性但冷漠。短促而流暢的鏡頭，突顯了主角的生活節奏，過程中沒有多餘的動作，極具效率而不失從容。後來當他帶領新人 Natalie 出差時解釋，為了不影響效率及節省時間，首要是將行李變得輕盈，而過檢查站時，應跟隨亞洲人，因為他們身形細小，相比其他人的裝束亦最為輕便。Ryan 急速的生活風格，體現着講求高效率及效益最大化的現代人生活。

加拿大哲學家查爾斯·泰勒認為現代社會有三個隱憂：第一是「個體主義」所導致的「相對主義」危機、自我中心及「自戀文化」的流行；第二是「工具理性」在生活中的膨脹，掩蓋了價值領域的思考；第三則是前兩者所引致的後果，就是對身邊環境漠不關心、置身事外，不論家庭、社會或自然環境，只有當它們對我們有工具價值時才值得維持及關心。

Ryan 高效而從容的生活背後，是一個高度獨立的個體。作為一個成功的「解僱專員」，他經常要公開演講。他以自創的「背包理論」（backpack theory）為題，說明人生中充滿負擔，有如肩膀上沉重的背包，為人生步伐增添重力，難以成全自我。在首場演講中，他側重講述日常生活中的物質需要，例如我們的房屋、車子。他叫人想像，如果把這些全放進背包中，它們只會為人徒添壓力，拖累我們的腳步，所以他鼓勵聽眾幻想一把火燒掉它們。他說：「燒掉一切吧！想像明天醒來甚麼也沒有。這樣很令人振奮，對嗎？」

相對主義（relativism）　相對主義可分為多種，如認知相對主義（cognitive relativism）、道德相對主義（moral relativism）和文化相對主義（cultural relativism）等。本文主要關心道德相對主義，它主張世上並無一個普遍有效的道德原則，道德原則的有效性，只相對於它所屬之社會、文化或個人選擇而定。

Ryan 勉強地答應了姐姐的請求，帶着印有妹妹和妹夫肖像的紙牌，在不同的景點拍照。他姐姐說希望他可以出席妹妹的婚禮，並請他模仿電影《天使愛美麗》（Amélie）的劇情，把紙牌當作小矮人，放在景點拍攝一張相片，出席婚禮時作為禮物。在他們的對話中，我們得知 Ryan 一直把親人置於自己生活以外，他姐姐甚至批評 Ryan 是一個孤島。由於片長及其他考慮，導演刪剪了一些頗為重要的情節。其中一節是 Ryan 穿上一件太空衣站在機場的自動運輸帶上，意味着他割裂於身邊的事物，活在那套能夠提供足夠氧氣的太空衣中，象徵着他秉持自己的價值觀，而太空衣亦只能容下他一人，令他保持孤身隻影的生活。面對姐姐的批評，他反駁說身邊不乏傾談的對象。然而在另一段刪剪片段中，我們見到他於機上很友善地與身邊乘客攀談，但下機後正當那乘客想道別時，他已自顧自地走了。Ryan 確是有談話對象，可是卻根本沒有建立真誠關係的打算，而他把那塊印有妹妹及妹夫肖像的紙牌突兀地插在行李中，則有如宣告他封閉的生活被入侵了。

非人性的現代性

Ryan 在一次公幹途中被老闆急召回公司總部，說將要實行一項重大改革。回到總部後，會議上新成員 Natalie 介紹她的構思：利用互聯網，以網上會議的形式進行解僱，使員工無需再飛到外地工作。其好處是節省

個體主義（individualism）　個體主義常見於政治哲學的討論中。自由主義者認為個體的權利在一個社會中是最基本而有優先地位的，而社會是由這些互不相干的獨立個體所組成。個體組成社會或社群的原因只為了提供及滿足其利益；換言之，社會的組成及存在是為了保障及持續他們的利益，它只有工具性的價值。

成本，提高工作效率，而員工亦可每天按正常時間上下班，準時回家。會議完結後，Ryan 馬上到老闆房間提出抗議。剛巧 Natalie 正想找老闆，於是 Ryan 要求她即席示範如何解僱員工，以證明她對此行業的了解。Ryan 說，從事解僱工作，要對他人抱持一種關懷，而 Natalie 則反駁說，在大學時修過心理學，從書本中已獲得很多對「人的知識」。

Natalie 的工作理念，植根於一種現代社會對知識的態度。英國政治哲學家麥可‧歐克夏（Michael Oakshott）區分了兩種知識，分別是技術知識（technical knowledge）及實踐知識（practical knowledge）。任何知識中都應包含此兩面向，而此分野是他用以批評當時人們把政治知識傾斜於技術性的面向。此面向的特點是：可數量化及公式化，變成一些放諸四海皆準的原則，能記載於書本上。我們只需記好這些公式或原則，有序地應用於個別情況即可。就如片中 Natalie 製作員工手冊及流程表，強調任何人手持手冊，便可應付所有形式的解僱。可是她把「體諒」此項實踐性元素忽略了，那些被解僱的人，只是她電腦中的程序及數據。

Natalie 只重視知識的技術面向以提高效率和效益，這原本和 Ryan 沒有兩樣，但 Ryan 卻指責她無視實踐性知識在解僱過程中的重要性。他說他的工作有一定的「尊嚴」（dignity），除了生硬的規則運用外，還有臨場判斷及實際與他人交手時的各種狀況，更重要是「體諒」。他在其中一幕，示範了其重要性及應用。Natalie 隨 Ryan 一同飛往不同城市實習，其中一位被解僱的中年男士質問他們，叫他如何向孩子交代。Natalie 不理 Ryan 事先的指示，插嘴向那中年漢解說被解僱的「正面影響」。她說小孩

自戀文化（narcissism）「自戀文化」固然是指一種對自己的愛慕，但亦可被視為一種現代人生活的現象。西方社會學家把自戀文化詮釋為一種消費文化的後果，它的出現被視為民眾對公共政治生活的關心萎縮的原因之一。它背後提倡一種以滿足個人慾望為首的封閉式生活。

子在面對惡劣環境時，學習能力及成績亦會相應地提高，並輔以統計的數據支持，最後換來粗言穢語的回敬。此時，仔細看過中年漢履歷的 Ryan 問他：「可還記得孩子們上一次對自己發出過仰慕之情是何時？」原來，Ryan 在履歷資料中推敲出，他為了現實放棄了當法式料理大廚的夢想，並勸說他把握是次機會，重拾夢想，博取孩子們的敬仰。聽罷 Ryan 的說話，中年漢似乎也接受了 Ryan 的勸告。Ryan 對於被解僱者的心理及情緒反應的「體諒」（或者應該說是「利用」），是經過多年來的實踐經驗沉澱得來，並非依靠背誦規則。

被家人批評為孤島，事事講求效率，重視工具價值的 Ryan 居然說要重視「關懷」、「體諒」和「尊嚴」這些人性的價值？他是真誠的相信，抑或只是視它們為工具？還是以它們作為藉口，目的只是要維持原狀？可能連他自己也還未清楚！

本真性 = 輕渺的人生？

一次旅途中，Ryan 在機場酒店邂逅了另一位女主角 Alex。他們很快便因為旅居生活及飛行里數上的話題而搭上。這段開始得輕鬆隨便的關係，最終令 Ryan 意識到絕緣的生活是不可能的，亦為他帶來意料之外的結局。

作為高科技支持者的 Natalie，很諷刺地在出差途中遭到男友以短訊跟她分手，有如她以電腦隔空解僱他人一般。正當 Natalie 抱着 Ryan 在酒店

工具理性（instrumental rationality） 工具理性是社會學家韋伯（Max Weber）在研究西方現代社會特徵時所提出的一個概念，他認為工具理性的發達是現代社會的其中一個標誌。簡單地說，它是一種計算甚麼是最有效的手段（means）以達至既定目的（end）的思考模式。至於應該選擇甚麼目的，則是「價值理性」（value rationality）的功能。

大堂痛哭時，跟他約好的 Alex 再次出場。此次再見，Ryan 與 Alex 延續了他們之間的肉慾關係。當初 Ryan 擔心 Alex 會纏上他，所以一直沒主動跟她聯絡。後來 Alex 主動致電說自己是女版 Ryan，從而消除了他的顧慮。

米蘭・昆德拉的小說《生命中不能承受之輕》中男主角 Tomaz 說過，為了要保護他那種「輕」的生活，他堅守自己精心訂下的「肉慾情誼的不成文公約規定」，還說：「一定要遵守『三』的法則。我們可以隔很短的時間就去跟同一個女人約會，但是真要這麼做的話，就千萬別超過三次。或者我們也可以跟她交往漫漫數年，只要每次約會之間至少隔了三個星期。」而且，做愛後絕不與情人同床共睡，使她們不能有任何拖着行李進駐的機會。此想法可說跟電影《麻將》中一眾男主角所信守的不接吻規條遙相呼應──他們相信被女人親過嘴後「會衰」。其實，這些「規條」都源自他們對與他人培養出真實感情的恐懼，所以他們盡力排擠發展愛情的可能性。他們都希望過一種輕渺的人生，盡可能對他人不投入感情，不背負任何承擔（commitment）。《寡》片中 Ryan 的工作使他長期過着到處飛行的生活，正正寓意着這種輕不着地的生活理想，彷彿是《阿飛正傳》中旭仔所說的「無腳的雀仔」。小說中 Tereza 拖着那個沉重的行李往布拉格找 Tomaz，內裏承載着她的一切，意味着她決定把自己付托於 Tomaz，交織起兩人的故事。Tereza 的愛及其行李對 Tomaz 而言，就如 Ryan 的背包，是人生中不必要的沉重負擔。

Ryan 在第二次演講中推進了一步，呼籲聽眾把身邊有親密關係的人都放進背包中。不過今次他不是要大家燒毀背包，而是叫人感受背包的索

帶，感受它深陷肩膀的肌肉中，感受那令人窒息的沉重。他強調人有異於一夫一妻的天鵝，因為我們可以選擇，不應被這些人及其關係影響，而且更不應該停下腳步，要根據自己的喜好，如鯊魚覓食般不斷前進。

蘋果電腦的創辦人喬布斯（Steve Jobs）二〇〇五年在史丹福大學的畢業致辭中說：

> 人生不帶來、死不帶去，沒理由不能順心而為。……你們的時間有限，所以不要浪費時間活在別人的生活裏。不要被教條所局限——盲從教條就是活在別人的思考結果裏。不要讓別人的意見淹沒了你內在的心聲。最重要的，擁有追隨自己內心與直覺的勇氣，你的內心與直覺多少已經知道你真正想要成為甚麼樣的人，任何其他事物都是次要的。

Ryan 和喬布斯的演說體現了一種被稱為「本真性」（authenticity）的理想——人們應聆聽自己「內在的聲音」（inner voice）。泰勒指出，這種早已烙印在現代人生活中的理念，其實源自於奧古斯汀（St. Augustine）。奧古斯汀認為，人需要透過內省（retrospection）來聽取來自上帝的聖旨，亦即那內在之聲的根源，從而取得日常生活中是非對錯的標準，獲得人生的意義及救贖。後來，笛卡兒由此得到啟發，發展出不受約束之理性（disengaged rationality）的個人主義哲學——同樣希望透過內省聽取內在之聲，以獲得生活中的指引及意義，不過欠缺了那位上帝作為價值的根源。本真性的另一位倡議者盧梭更把它勾連起「自決之自由」（self-determining freedom）這相關的概念。即當我們形塑自我時，要排除任何外在的影響，

自行決定及選擇甚麼於我而言是重要的或應當關心及追求的，我們才是真正的自由。但由於本真性和自決之自由這兩個概念並行的發展，使得人們經常把它們混淆起來，甚至發展出另一版本的「本真性」理想，亦即以自我為中心的本真性理想。隨着這條線索，泰勒說德國的浪漫主義哲學家赫爾德（Herder）把此理想推進一步，宣稱每一個人都有其獨特的存在方式，每個人心目中都有一把屬於自己的尺，來量度「甚麼是好的生活」（the conception of good life）。每個人都有其生活之道，不去模仿他人走過的道路。而唯有此種獨立自決，忠於自己而活的人生，才是「作為人」（being human）的生活，此亦是「本真性」理想所應許及賦予我們的人生意義與價值之本源。

被遮蔽的視野

　　泰勒認為現代社會中的工具理性日益擴張，掩蓋了「內在的聲音」，使人追求人生理想及價值時眼界變得狹隘。而且接受工具理性的人，在說明自己的人生目標及其意義時，最終只能訴諸一己的決定，無法把自己的追求與他人或更廣大的背景勾連起來，自限於封閉而淺窄的世界之中，使他人難以理解。例如當 Ryan 向 Natalie 解說累積一千萬飛行里數的目標時，他說：「里數就是目標」（the miles are the goal）。對 Natalie 而言這不過是一堆數字，Ryan 只好反駁說「π」也只是一個數字。（「π」其實並非

如 Ryan 所說「只是一個數字」，它在人類文明各個領域中都扮演着重要的角色。想知多一點，可看一套由 Darren Aronofsky 執導的電影《數字漩渦》（*Pi*），以及美國電視劇《疑犯追蹤》（*Person of Interest*）第二季十一集。）

「一千萬飛行里數」是 Ryan 個人私密的目標，只對他來說有價值，而他亦不冀望他人的理解，但實情是他根本沒有令他人理解的能力。此亦即自我中心型本真性理想的後果及其弔詭之處。最初此理想是要使人得以實踐「自由」（自決之自由），但它反而會把意義及價值收窄於自我之中，最終割斷了外在世界的人和事，使自己的視野收窄，畫地自限。Natalie 亦不斷挑戰 Ryan 的人生哲學及價值觀，特別是婚姻關係，更憤怒地指他的想法是作繭自縛，抹煞真實地發展及建立愛情的可能性。

Ryan 忽略了自己作為一個人，亦有得到他人認同的渴望。直到他遇見 Alex 這位「知音」，這渴望才得以慢慢蘇醒，對人生亦有了新的憧憬。Ryan 邀請 Alex 到自己長大的城市，出席妹妹的婚禮，還帶她到過去就讀的學校參觀，顯示 Ryan 開始意識到自己連繫他人的渴望。在婚禮舉行前，新郎突然婚前恐懼，更引申出懷疑人生沒有意義的危機。諷刺的是，家人想 Ryan 去遊說他。在遊說過程的最初，Ryan 很同意人生的無意義及虛無，但最後他指出了人生的旅途中，若只有自己一人，不免會有點孤單，所以需要一位「副機師」（co-pilot）在旅途中導航。

泰勒認為現代本真性理想是值得辯護的。他嘗試從人「對話」（dialogical）的特質入手，重新引入「重要他者」的地位，嘗試把扭曲了的

本真性理想撥亂反正。他說，人的道德倫理生活（或有意義、有價值的生活）要以與一些重要他者對話為起點，不能憑空獨自想像，需從對話中烘托出相互的差異及獨特性，從而建立有意義及有價值的生活。「背包理論」的內容提倡獨白式（monological）的生活，但 Ryan 亦期望有聽眾，期望並需要得到他人的認同，就如一位隱世的藝術家，透過作品與想像的觀眾溝通一樣。換言之，這種對被承認（recognition）的渴望，實是作為價值之確認及有意義的人生所不能迴避的，泰勒認為需要以此作為背景，本真性才能得以彰顯。這一補充的含意與 Ryan 在片中與 Alex 相遇後的改變有暗合之處：遇上 Alex 後 Ryan 的對話盒子打開了。他們第一次做愛後，Alex 自發地要求回到自己的房間。但到了邁阿密那次，他醒來後發現 Alex 正穿上衣服準備離開，Ryan 眉宇間滲透出淡淡的失落，尤其經歷過前一晚在船上真心的交談。在最後一次到拉斯維加斯演講時，Ryan 發現自己已說不出「背包理論」了。他離開講台直接乘機到芝加哥找 Alex。導演於此又把一個極具象徵意義的情節刪剪去了—— Ryan 買了一間房子，並帶着門匙準備邀請 Alex 一起入住。（另請參閱本書《〈永遠的一天〉：神話、哲學、電影》一文。）當 Alex 應門時，Ryan 才驚覺她原來已擁有一個幸福的家庭，他只好孤身離去。回程時，Alex 在電話中責難 Ryan 說，作為成年人大家都早已對這遊戲有了默契。Ryan 誤以為 Alex 是他的副機師，但 Alex 只視 Ryan 為一段「小插曲」（parenthesis），是沉重生活中的一個秘密避難所。

Alex 最後問 Ryan：「告訴我，想要的是甚麼？」他頓然語塞。回程時

重要他者（significant others）「重要他者」是一個社會科學的概念。社會心理學家米德（George Herbert Mead）認為，兒童成長至某個階段，便會通過角色扮演（role-taking）的遊戲去模仿身邊某些人的言行舉止。過程中被模仿對象的一些行為模式、觀點及價值觀等會被兒童吸收，構成其自我的一個部份。能在這階段中影響兒童自我意識形成的人，便被稱為「重要他者」。一般而言，重要他者包括父母、兄弟姊妹或老師等。泰勒借用了這個概念，視與重要他者的關係為「對話的關係」。他嘗試說明人是一種對話的存在者，就算人長大後過着獨立自主的生活，亦不能擺脫其對話的特性。所以他主張要透過與他人建立關係，從對話或互動中認識自我，回答有關意義及價值的問題。

飛行里數已達一千萬里，但他一點也不感到興奮。Alex 的問題也衝着我們這些現代人而來，片中 Ryan 的生活是否我們的理想人生？如果我們不好好地思考這個問題，便會造成困境，如《麻將》中的男主角紅魚所說：「這個世界上沒有一個人知道自己要的是甚麼。每個人都在等別人告訴他該怎麼做，他就跟着怎麼做。」或許我們會像 Ryan 於電影完結時，站在登機通知板前，對前路茫然無向。

延伸觀賞

Se7en（《七宗罪》），David Fincher 導演 , 1995.

Thank You for Smoking（《吸煙無罪》），Jason Reitman 導演 , 2005.

Shame（《色辱》），Steve McQueen 導演 , 2011.

Somewhere（《迷失某地》），Sofia Coppola 導演 , 2010.

Spread（《戀愛終點站》），David Mckenzie 導演 , 2009.

3 Idiots（《作死不離 3 兄弟》），Rajkumar Hirani 導演 , 2009.

《阿飛正傳》，王家衛導演，1990。

《麻將》，楊德昌導演，1996。

《獨立時代》，楊德昌導演，1994。

延伸閱讀

Oakshott, Michael. "Rationalism in Politics." In *Rationalism in Politics and Other Essays*. London : Methuen, 1962.

Taylor, Charles. *The Ethics of Authenticity*. Cambridge, MA: Harvard University Press, 1991.

石元康。《多神主義的困境——現代世界中安身立命的問題》。見《當代政治自由主義理論》，頁 177-194。台北：聯經，1995。

石元康。《從中國文化到現代性：典範轉移？》。台北：東大，1998。

米蘭・昆德拉。《生命中不能承受之輕》。台北：皇冠，2004。

陶國璋。《輕不着地的處境》。見《陶國璋的教學世界》，網址：http://taock2011.blogspot.hk/search？updated-max=2011-05-30T17:02:00-07:00&max-results=7&start=10&by-date=false

《竊聽風雲 2》（*Overheard 2*）

導　　演：　麥兆輝、莊文強

編　　劇：　麥兆輝、莊文強

主要演員：　劉青雲（飾羅敏生）、古天樂（飾何智強）、

　　　　　　吳彥祖（飾司馬念祖）

語　　言：　粵語

首映年份：　二〇一一

《竊聽風雲 2》：情境詮釋與道德價值

尹德成

羅敏生的選擇與震撼

　　司馬念祖為報父仇，用最新科技手段去竊聽一群操控着香港股市、號稱「地主會」的股票經紀。他一方面要搜集證據去揭發這幫人，另一方面他想利用這些證據要挾他們高價收購一隻「死股」（長期無成交的低價股票），為的不單是要從他們手中取回他父親被奪去的財富，更要用他們的不義之財去支持一間從前由他父親幫忙籌募經費的安老院。為達目的，他要挾「地主會」成員羅敏生和警探何智強，迫他們出面幫他買賣股票。表面上，他這樣做是讓自己能隱身在幕後跟仇家對賭；實際上，他計算到自己有可能被仇家殺掉，要挾羅、何二人便是要保證，即使自己不在了，他的仇家也會輸掉賭局。

　　在影片《竊聽風雲 2》中段，當何智強得知地主會的存在後，便到羅

敏生開設的股票行查問究竟。由於羅正被司馬念祖要挾而感到不安，而何的出現更令他很不耐煩，於是私下用一百元替何開了一個投資戶口。他這樣做既是要清還何替他付外賣午餐的錢，以示兩不相欠，也是蘊蓄着的不安情緒的一種發洩。不消一會，羅便替何賺了幾千元，這時他才要求何在開戶表格上簽名。

何：我唔買股票咕喎，你做乜幫我開戶口呀？

羅：我平時收客呢，最少都五十萬，但係我收你一百文。哪一轉呢，我特別幫你做嘅。你依家嘅 account 係有三千四百七十六文。

何：咁即係咩嘢意思呀？行賄呀？

羅：你問我做咩嘢吖嘛。我係炒股票嘅，即係嗰啲錢搵錢呀，一文當十文賭嗰啲仆街吖嘛。但係你有無諗過，無我呢啲仆街幫啲公司集資，幫啲退休保險基金搵錢，你有得上網？有得搭地鐵？病咗有藥食？退休有得咬長糧？食屎啦！

何：羅生，你唔需要同我講，你對社會有咩嘢貢獻⋯⋯

羅：唔係講社會貢獻，我係發緊你老脾！

何：你唔使咁躁吖！地主會實力咁雄厚，搵到班勁人「隊」偷聽你嗰個人，你哋咁勁，大不了咪攞佢老命囉！

羅：乜嘢攞老命呀？

何智強的話讓羅敏生很錯愕，甚至應該說很震撼。羅的表情彷彿在說：「怎麼會這樣？我只不過想賺很多很多錢，過很好很好的生活。況且我在賺錢之餘，對整個社會還有那麼多貢獻，間接幫了那麼多人。為甚麼竟然會變成要去殺人？我怎可能要殺人？」殺人，明顯超出了他的道德底線，更何況他一直以來都視自己為一個「好人」。

道德感受與情境勾畫

我們可以怎樣去勾畫（characterize）羅敏生這刻的處境呢？或許可以說，他在遵守不應殺人的道德規條和追求個人利益的慾望之間，面臨一個抉擇。或許也可以說，何智強的話令他突然意識到，自己的行為——他為追求美好生活而幹的事——及其後果，跟他一直以來的自我理解——自己是個好人——是互相矛盾的。很明顯，這兩種不同的勾畫讓我們對他的處境有了兩種截然不同的理解和感受。

前一種勾畫將羅敏生的處境理解成為兩個行動原則（principle of action）之間的衝突，一個關乎道德操守，另一個涉及利益計算。由於兩者性質不同，所以它們形成了難以調和的衝突，亦即所謂義利之辨。因而，

面臨此一衝突的人只能在兩者之間作「徹底的選擇」。這種勾畫的好處是不同原則間對比清晰，讓人容易看清楚面前困境（predicament）的構成。相對而言，第二種勾畫則沒那麼清晰，因為當中使用到比較含混（vague）的詞語，如「好人」、「美好生活」、「自我理解」等。不單如此，在一般人心目中，「好人」和「美好生活」並不像「不得殺人」和「追求利益」般屬於兩種不同性質的選項。起碼在大多數時候，我們不會覺得「做一個好人」和「過美好生活」兩者之間，存在着過大的張力。何況在現實世界中就有不少人能夠在賺大錢之餘，仍然很樂意去做一點善事。

當然，能夠將一個困境說清楚（articulate），並不表示我們便能輕易地作出選擇。在影片中，羅敏生的選擇是放棄在香港的生意和名利，與太太一起逃亡，只因被地主會派人攔截，才被迫留下參與他們與司馬念祖之間的賭局。然而，如果困境中所涉及的利益是關乎自己生命的話（例如，腎病患者應否接受非法得來的腎臟？），則未必每一個人都能夠像孟子一樣很快便能決定要捨生取義了。不過，如何做選擇其實是後話，在此之前必須看清楚有哪些選項放在面前。所以，若從清晰的要求角度看，相信大多數人都傾向循第一種，而不是第二種勾畫去理解羅的處境。

然而，這並不表示第二種勾畫是多餘的。相反，它要比第一種來得深刻。試想：如果你一直以來都自以為是個好人，但突然你最信任的朋友告訴你，你的所作所為根本與一個壞人無異，你會怎麼想、會有甚麼感受？由於出自你最信任的人之口，所以你很可能會感到一種自我否定，繼而可

徹底的選擇（radical choice）　當我們要作出選擇時，例如從 A、B 兩項中選擇了 A，我們一般都可以提出最少一個理由（例如 α）去解釋為何選擇 A 而不是 B。若我們再被問及為何選擇 α 而不是別的理由（例如 β）作為選擇 A 的理由時，我們便要進一步解釋為何選擇 α。若這樣一直追問下去，可以想像，我們總會去到一個不能提供任何理由的地步。或者有人會索性說：「沒有理由不理由，我只憑感覺去選擇。」不過，沙特認為，一切選擇到最後，不單不是基於理由，甚至不是基於感覺，而僅僅是一種選擇、一種「創造」（invention）。「徹底的選擇」（或譯作「根本的選擇」）所指的便是這種沒有任何根據、沒有任何準則（criterion）的選擇。

能會懷疑自己一直以來都錯信這個「朋友」。此時,放在你面前的選擇是:要麼否定你的朋友,要麼否定你自己。當然,兩者都不易讓人接受。不過,即使你選擇否定這位「朋友」,你仍然要面對另一種自我否定(最少是一種自我懷疑):為甚麼你竟然一直以來都視此人為朋友?你知道甚麼是「朋友」嗎?你是否真的懂得選擇朋友?無論是哪一種自我否定,重點是它並非尚未發生,也並非任由你去選擇是否要讓它發生,而是它已經發生了——你的行為已經否定了你長久以來的自我理解。所以,雖然第二種勾畫相對而言沒有那麼清晰,但它為當事人所帶來的衝擊和震撼卻非常巨大,而往往只有這種巨大的震撼才足以警醒一個人去面對其自我。

如果第一種勾畫要求羅敏生從兩個不同質的選項中作取捨的話,那麼第二種勾畫便是迫使他去重新審視其自我。一,他必須審視自己所做過的行為及其後果,是否真的跟其自我理解不一致。二,他必須問自己:「我是一個怎樣的人?」或者「我希望成為一個怎樣的人?」要麼他改變對自己的理解,告訴自己,「我不是個好人」或者「我不想做好人」;要麼他堅持自己要成為一個好人的理想,那麼他就必須確保自己的言行是符合這個理想的,要不然他就是自相矛盾、自欺欺人了。如此說來,羅敏生選擇離開,其實是逃避——逃避審視自我、逃避面對自己內心的矛盾與掙扎。

自我審視和困境中的抉擇,表面上看似各不相干,實質卻是密切相連的。在義與利之前,我們如何作出選擇?義與利是兩樣截然不同的價值,如何作出比較?打個可能不甚恰當的比喻,如果要比較一雙皮鞋與一個電風筒,我們可以怎樣比較?兩者之間根本沒有一個共通的標準去讓我們

捨生取義 在《孟子·告子》中記錄了孟子這段話:「魚,我所欲也,熊掌,亦我所欲也;二者不可得兼,舍魚而取熊掌者也。生,亦我所欲也,義,亦我所欲也;二者不可得兼,舍生而取義者也。」

進行比較。（當然你可以比較它們的價錢，但是如果我們根本不需要電風筒，那麼即使它比一雙名牌皮鞋便宜數十倍，也沒有必要去選擇它。）如果必須要在兩者中選擇其一，我們便需要問一問自己：「究竟我需要的是甚麼？」這即是說，這個「我」是不能缺席的。同樣道理，如果我們不幸落入一種處境，不得不在義與利之間作出選擇時，我們必須問一問「我」；看看「我」是一個怎樣的我：是一個以滿足慾望為重要的我，還是一個以符合道德價值為重要的我。只有釐清自我，我們才能知道怎樣去選擇。換句話說，第一種勾畫幫羅敏生釐清了造成困境的原由和選項，而如果要讓他的選擇不致變成為一種不及身的選擇、一種無關痛癢的遊戲，他必須要先澄清對自己的理解。在這個關鍵時刻，第二種勾畫起碼能適時地發揮啟示作用。

價值：道德與倫理

要回答「我是一個怎樣的人？」或者「我希望成為一個怎樣的人？」這類問題，無可避免地要觸及價值問題，因為我是一個怎樣的人關乎我認為哪些事情是重要的、有意義的，並且值得我去追尋的。（請參看本書《〈搏擊會〉的真我觀》一文）譬如羅敏生，他應該問問自己：究竟滿足個人的慾望重要，還是符合道德價值重要？然後，他應該問：究竟是一個事事以滿足個人慾望為先的人，還是一個事事以符合道德價值為先的人更合

乎「好人」這個理想？如果是後者，那麼一個人身上應該體現哪些道德價值，才足以成為一個好人？

　　道德問題可分為兩大類。第一類是關乎好與壞（good/bad，或「善惡」，good/evil），例如「甚麼是好生活？」「要怎麼做才能過好生活？」「怎樣的人才是好人？」至於第二類問題所關注的，是對與錯（right/wrong），譬如「我應該做甚麼？」「我怎樣做才對？」等等。用現代道德哲學的術語來說，後者屬於「道德領域」（the moral），而前者屬於「倫理領域」（the ethical）。於是，「道德」一詞便兼有廣、狹兩義。從狹義來說，「道德」所指的只是行為上對與錯的問題；但若從廣義去看，則它同時包含了對錯與好壞兩類問題。

　　一般而言，古典道德哲學比較重視好壞的問題，而現代道德哲學則較重視對錯的問題。這麼說並不表示現代道德哲學（乃至現代人）並不會問「甚麼是好生活？」或「甚麼是『好』？」一類問題。相反，我們仍然會問，但所提出的（或期望得到的）答案，與前人所提出的並不一樣。現代人一般會想，甚麼是「好」是因人而異的，每個人都有自己的選擇。古人則不然，他們相信「好」的事物是眾人皆見的，「好生活」是人人皆嚮往的，而「好人」身上皆能體現同樣的美德（virtue）。

　　對從前的人來說，人要先認識「好生活」需要體現哪些美德，然後想想怎樣在所有人身上培養這些美德。在他們心目中，只要人能實踐這些美德，便能知道應該怎樣做，而所做的事都會是對的。換言之，他們認為要先弄通「好」是甚麼，然後才能依此為「對」（即「應該」怎麼做）下定

古典道德哲學與現代道德哲學　　按麥金泰爾（Alasdair MacIntyre）在《追尋德性》（*After Virtue*）一書中的區分，古典哲學屬於「德性的道德」（morality of virtues），而現代道德哲學則屬「律則的道德」（morality of laws）。羅爾斯（John Rawls）在《道德哲學史講義》（*Lectures on the History of Moral Philosophy*）的「導論」中，將古典道德哲學蛻變成現代道德哲學的歷史因素歸納為三點：宗教改革、現代國家及行政體系的出現、自然科學的發展。

義。這跟現代道德哲學是截然不同的。由於現代人普遍相信「好」（或「好生活」）是個人的選擇，因而是因人而異的，所以我們所關心的是，我們是否有權利（right）去選擇自己的「好生活」，以及我們的權利是否獲得尊重和保護。不過，「有權利」（having the right）並不必然等如「做得對」（doing right）。做得對與否關乎我們是否符合某些規範（norm），而規範是社會上所有成員所共同接受的，因而要求所有社會成員都遵守。即是說，我們願意接受社會規範把一些責任（duty or obligation）加諸我們身上。簡言之，現代道德哲學歸根究底是以個人的權利和意願作為基礎，而不是「好」或美德。從定義的先後次序來說，現代人跟古代人剛好相反。我們相信，「對」是可以獨立並先於「好」而被界定的，然後再依它去界定（或選擇）何謂「好」（或「好生活」）。

價值、情境與自我理解

道德價值不單告訴我們甚麼是對、甚麼是錯，也同時給予我們一組關於好壞善惡的價值語言，這有助我們構想甚麼是好生活，以及有助理解自我。

要理解一個人，不能只是看其外貌。例如羅敏生，我們不會因為知道他有黝黑的皮膚、濃密的眉毛，和兩頰上的酒窩便理解他是一個怎樣的人。要理解一個人，我們更想知道這個人究竟有甚麼想法，特別是他以甚

麼為有意義、有價值。要理解一個人的價值取向，我們可以着眼於他如何待人接物。若用學術的語言去說，我們要從一個人與外在世界和他人進行互動的過程中去理解他。理解別人如是，理解自己也如是。

當羅敏生的太太勸他離開香港時，兩人回憶起一串往事：當年他是如何幫一個廠家打反收購戰而差點兒輸得一敗塗地、如何認識司馬念祖的父親司馬祥、如何得到後者的幫忙而逃出生天，以及兩人原來曾經因為理念相同而惺惺相惜。後來被司馬念祖威脅時，羅敏生再次見到當年自己親手寫給司馬祥的支票——見證着二人的共同理念和承諾的信物。這些回憶片段跟文首引述何智強的一番說話一樣，讓羅敏生有機會再次看清楚自己曾經是怎樣待人接物的，讓他再次看清楚自己曾經是怎樣的人、曾經以甚麼價值為重要、曾經擁有過怎樣的理想。

為何從一個人與他人或世界互動的過程中可以理解一個人呢？在待人接物的過程中，我們其實無時無刻也在詮釋面前的情境（這包括情境中的人物及其行動），然後作出適當的回應。對情境的回應大致有兩類：行動和情感。例如，在擠擁的地鐵車廂中看見一雙情侶在熱情擁吻，我應該繼續觀看還是望向別處，抑或出言阻止呢？但在我想及這些可能採取的行動之前，我已然生出了某些情感，如羨慕、尷尬、厭惡等。這些情感便是我對該情境的即時回應，亦同時反映了我對該情境的詮釋和價值判斷，例如羨慕或厭惡顯示我認為該情境中的某些性質是高尚的或是低下的（請參看

《〈回魂夜〉：克服恐懼》一文）。我們回應某一情境時所採取的行動，也一樣會反映我們的詮釋和價值取向，但有別於不由自己選擇的情感回應，行動的回應通常經由我們選擇。再以前述情境為例，我如繼續觀看那對情侶，是否很卑鄙？如我出言阻止，又是否出於正義抑或多管閒事？我必須釐清這些價值問題，才能作出理性的選擇。正因為情感和行動皆為對情境的回應，而且當中流露了我們的價值取向，所以可以通過審視自己如何待人接物去反省自己的價值取向，從而了解自己是一個怎樣的人。

這裏並不是說每個人都能夠時刻保持理性、時刻進行自我反省。相反，很多人其實都是不清楚自己的價值取向的，很多時候甚至不知道自己為何作出了某個選擇。正因為這樣，我們才會強調，人其實可以通過審視自己待人接物的過程去理解自己。沒有人能保證這樣做便能理解自己，不會誤解。在此只是指出一個可能的途徑。然而，不清楚自己因何作出某個選擇，並不等於我們不懂得選擇。很多時候我們只是不懂得去說清楚而已。加拿大哲學家查爾斯·泰勒認為，人存活在一些「無可脫逃的框架」之中，而我們之所以能夠作出種種關乎道德價值的評價和選擇，正是源於這些框架。換句話說，即使我們面對兩個不同質的價值選項，我們所作的也不是毫無準則（critierionless）的「徹底的選擇」。

徹底的選擇意味着，不同的選項在道德價值方面並沒有高低之分。與此相反，根據這些價值框架作出的選擇則意味着，不同選項之間在道德價

無可脫逃的框架（inescapable frameworks）「框架」（泰勒或稱之為「界域」，horizon）是一個信念和價值系統（a system of beliefs and values）。它既幫助我們去理解這個世界，也告訴我們甚麼是「對」（right）、甚麼是「好」（good）。世界上有許多不同的框架，分別來自不同的宗教、政治理想或文化體系。儘管它們有時會就一些自然或社會現象提出不同乃至互相矛盾的解釋，但每一個框架都必然蘊涵着一組「品質差別的語言或詞彙」（language or vocabulary of qualitative distinctions），讓人們可以講清楚各種慾望與事物在價值（worth）上的差別，從而作出選擇。簡言之，每一個框架都會將人們放置在一個「道德空間」（moral space）之中，讓我們可以理解自己，也有了做人的方向（orientation）。泰勒認為人不可能不存活在某一框架之中，所以是無可脫逃的。

值上是有高低之別的。儘管我們大多數時候都是在不經不覺之間，按照自己的價值框架作出選擇，但是如果我們想要有意識地進行選擇，或者想去理解自己因何作出某些選擇，就必須反思自己的價值框架，嘗試掌握框架所提供的一套價值語言——不僅是關乎對與錯的，也要關乎好與壞的。

延伸觀賞

Up in the Air（《寡佬飛行日記》），Jason Reitman 導演, 2009.

《惡人》，李相日導演，2010。

延伸閱讀

Blackburn, Simon. *Ethics: A Very Short Introduction*. Oxford: Oxford University Press, 2001.

MacIntyre, Alasdair. *A Short History of Ethics*. New York: Collier Books, 1966.

Rawls, John. "Introduction" to *Lectures on the History of Moral Philosophy*. Cambridge, MA: Harvard University Press, 2000.

Solomon, Robert C. *The Little Philosophy Book*. Chap. 6. New York: Oxford University Press, 2008.

Taylor, Charles. "The Dialogical Self." In *The Interpretive Turn*, edited by David Hiley, James Bohman, and Richard Shusterman, pp.304-314. Ithaca: Cornell University Press, 1991.

信念

人可以沒有信念嗎？有哪些信念是人所必不能缺的？《真人 Show》和《廿二世紀殺人網絡》兩齣電影同時聚焦在世界的真實性之上。《真》片可說是一齣狂想式的電影，但在林澤榮的筆下，帶出了一個很重要的訊息：我們的信念網絡中的核心信念一旦受到質疑，我們的生命也會隨之動搖，甚至會陷入瘋狂狀態。幸而《真》片的主角並沒有瘋狂，而是不顧一切地追尋真相。這象徵着我們對「現實世界是真的」這個信念的執着。但我們的執着背後可有甚麼根據嗎？《廿二世紀殺人網絡》正是要徹底地挑戰這個核心信念。它指出我們根本沒有任何根據去支持這個信念。然而，溫帶維卻借助祈克果「往信心的跳躍」的說法，指出人即使沒有任何根據，也必須要相信這個世界是真的，否則人的生命將無法得到安頓。這個說法所反映的不單是真假的信念，更是一種包含着宗教信心的生活態度。人對世界的真實性的質疑，可能是源於人覺得這個世界有着種種不一致性，因而對世界產生一種陌生感。羅雅駿嘗試勾勒出《永遠的一天》中古希臘神話的元素，並對其共通的隱喻作層層剖析，更直指「陌生感」乃係源於人對既有秩序之意義的離棄及遺忘。若要克服這種陌生感而回歸秩序，人又應如何展開回歸之旅，重拾遺忘了的意義？

《真人 Show》（*The Truman Show*）

導　　演： Peter Weir

編　　劇： Andrew Niccol

主要演員： Jim Carrey（飾 Truman Burbank），
　　　　　Noah Emmerich（飾 Marlon）, Ed
　　　　　Harris（飾 Christof）

語　　言： 英語

首映年份： 一九九八

《真人 Show》：信念與懷疑

林澤榮

懷疑主義

「懷疑」一般指被認為是真的事情，我們卻認為是假，或者認為不能證明為真。我們經常會懷疑事情的真偽、懷疑別人的真誠、懷疑別人甚至懷疑自己。人類若沒有「懷疑」，大家安於現狀，世界文明可能不會有進步。

懷疑有程度之別。輕度的懷疑當然無傷大雅，但過度的懷疑，可能會被人視為精神有問題。事事懷疑的人，很難得到滿足而幸福的生活，因為對於所懷疑之事，他們永遠尋找不到滿意的答案，即使他們已經得到了幸福，也會產生懷疑。曾經有新聞報導育嬰院出現掉換初生嬰兒的事情，懷疑者便可能因懷疑父親不是生父而去質問他。想像以下的對話，事事懷疑是否很恐怖？

甲：「爸爸，請拿出證據來證明你是我的生父。」

父：「我們的長相一模一樣，一望就可知我們是兩父子。」

甲：「其實朋友們認為我的相貌更像劉德華，那他才是我的生父？」

父：「你去問親戚，我是不是你的生父吧！」

甲：「你們可以串謀欺騙我。」

父：「你看看出生證明文件，生父那一欄寫着我的名字。你總不能說我和政府串謀吧！」

甲：「可能我和別的嬰孩掉了包大家都不知道。」

父：「好了。我們去驗 DNA，結束這次爭論。」

甲：「DNA 測試結果不會說我們是百分百父子，而且總有可能會檢驗出錯。」

父：「究竟你如何才相信我是你的生父？」

……

目前最有效可信的答案也滿足不了甲的懷疑，甲的懷疑是過分的。他希望「面前的人是生父」不容置疑，其真有必然性。可惜，科學偏偏不能提供必然真的證據，所以他永遠都會懷疑下去。

懷疑主義（Skepticism）因應懷疑的事，而有廣泛的含意。哲學上的懷疑主義，通常環繞外在世界是否存在而爭論。懷疑的一方認為，外在世界並不存在或者我們不能證明外在世界的存在。康德曾經說，我們竟然不能夠證明世界的存在，這真是哲學的醜聞。外在世界是否存在，直接影響我們能否擁有外在世界的知識。我面前的桌子是長方形、木製、來自北

歐。若我是懷疑主義者，我便不能說我「知道」這件事情，因為我可能正在做夢，而我不能夠證明我不是在做夢。這便是著名的「笛卡兒式懷疑」（Cartesian Doubt），有不少電影把它用到故事情節中，讀者可以參考本書的另外篇章。

信念網絡

美國著名分析哲學家蒯因（W.V. Quine）指出，我們的信念，不會單一存在，而是互為相連成為一個網絡。將我們所有的信念連起來，會成為一個龐大的信念網絡。我們所有的知識，都包含在這個網絡之內。信念與信念之間，至少存在着一個關係：它們是一致的，不互相矛盾。理由很簡單，因為我們不會相信互相矛盾的事情。地球是宇宙的中心，或者不是宇宙的中心，我們不能兩者均信以為真，否則就是自相矛盾。所以，當信念之間出現不一致，我們便要對信念作出修正，直至所有信念回復一致。至於如何修正信念，便要看哪些信念有更強的證據支持。

信念在網絡中的位置有邊緣與中心的分別，越接近中心，表示有更高的印證，更有支持，更難被推翻，因此很少被懷疑。科學知識與社會科學知識作比較，科學知識是比較靠近中心的；但與數學及邏輯作比較，後者卻佔據更加中心的位置。至於平常一般的觀測語句，例如「面前的桌子是長方形、是木製品」均屬於邊緣信念，錯便錯了，沒有甚麼大影響。

蒯因的信念網絡，對我們又有甚麼啟發呢？

首先，我們每人均有一個信念一致的網絡，運作方式都是相同的，信念不一致便要修改。核心的信念是我們所堅信的（不論是甚麼原因所導致），而每個人的核心信念卻不一定相同。我是男性，對於我太太來說是核心信念，但對於本書的讀者來說，便屬於邊緣信念。個人的邊緣信念被推翻，不會有甚麼影響，相信沒有人會因為弄錯午餐肉或衛生紙的價格而自殺。然而核心信念被推翻，可以造成很大的困擾。若一天我被證實是女性，讀者不會因此感到困擾，但我的太太恐怕會瘋癲。

信念修正

假設某女士阿甲擁有以下的信念：

P：阿乙很愛她；

Q：當一個人很愛另一個人的時候，不可能會有第三者。

若阿甲相信 P 與 Q 兩個信念，那麼她必定同時相信阿乙不會有第三者。假若某天她在街上見到阿乙與另一位女性阿丙手牽手橫過馬路，而她因此相信阿乙有了第三者（R），阿甲的信念網絡便會失衡，因為 R 和「P 與 Q」不一致，不可能同時為真。阿甲的信念網絡會如何作出修正？理性會先保護核心信念。若 P 與 Q 是阿甲的核心信念，她沒有理由首次見到阿乙與阿丙手牽手，便立即否定 P 與 Q。便如有人在街上告訴你其實身處

分析哲學（analytic philosophy） 分析哲學是於二十世紀初崛起的哲學流派，主要流行於英、美等英語地區。初期的代表人物有羅素（Bertrand Russell）及維根斯坦（Ludwig Wittgenstein），後期則有蒯因等。作為有特定研究課題的哲學部門，它有很多理論已不再被人接受（例如邏輯原子論）。但今天，分析哲學作為一種方法學卻影響深遠。分析哲學家提倡以分析作為哲學研究的進路，他們認為很多哲學問題之所以困擾我們，是因為有關問題的意義並不清晰，因此，透過語理分析以及邏輯工具的運用可以協助解決哲學問題。

的世界是假的,而你立刻相信,這不是理性的表現。因此,阿甲會首先懷疑自己是否認錯人,或會為阿乙找藉口——「可能那位女性是他的親人,或者她是盲的,因此阿乙幫助她橫過馬路。」

當阿甲多次見到阿乙與阿丙在一起,更有親暱行為,甚至阿丙更向阿甲承認自己與阿乙在相戀——當 R 有越多證據支持為真,而阿甲仍堅持相信 P 與 Q,我們便會說阿甲不理性,在自我欺騙。若阿甲最後相信 R 為真,那麼她仍要選擇推翻 P 還是 Q,或者兩者均推翻。如果 P 與 Q 都是核心信念,她會覺得很痛苦,心情很矛盾——被一個很信任的人背叛便是這種感覺。核心信念被推翻,可以帶來嚴重後果,大家看報紙,例子屢見不鮮。

真人 Show 的世界

電影《真人 Show》(*Truman Show*)主角自然是 Truman,楚門。電影之所以有趣,是因為真的有人告知楚門,他身處的世界是假的。他初時不相信,但後來越來越多的證據使他懷疑,將他推向瘋癲的邊緣。

楚門是一個平凡的上班族,擁有平凡的家庭、平凡的工作、平凡的生活。其實,他身處一個滿是鏡頭的大片場。那個小城鎮,不論海與天空、太陽與月亮都是人工的,而他身邊所有人都是演員,包括她的妻子、親如兄弟的朋友馬龍。他的所有生活都是二十四小時向全世界直播,除了他自

己，全世界都知道他是「超級巨星」。創造這個小世界的「上帝」是導演基斯督（Christof），導演着這套人生大電影。

楚門年過三十，對身邊所有事情都是確切無疑地相信，從來沒有懷疑過世界是假的。有人問導演基斯督為甚麼楚門不知道世界的真相，基斯督的回答很簡單：「我們都相信眼前的是真實。」是的，我們總不會事事懷疑，更不會懷疑世界的真實，否則便如那個要父親證明是生父的人，恐怕是不能生活下去的。

楚門被環境控制，導演灌輸他錯誤的世界觀和價值觀，塑造他成為一個不求上進、安於現狀的上班族，更製造事件讓他對海產生恐懼。所有人用盡一切辦法要讓他留在這個人工小鎮桃源島。小時候，楚門對桃源島外面的世界抱有很大的憧憬，希望做一個探險家。於是老師跟他說太遲了，這個世界已經沒有甚麼好探險發掘的了。導演更安排他父親在風暴中死去，讓楚門有童年陰影，害怕出海。

到了他長大成人，厭倦了當前的生活，想出外見識，馬龍便試圖說服他，說他有一份好工，不應放棄；太太則對他說要供樓，不能逃避責任。此外，他的母親有病，作為孝順的兒子更不能一走了之。母親告訴他很想抱孫，電視劇集不斷向他傳播在家千日好的思想。總之，他走不了。

楚門是 "Truman"，是一個真實的人（true man），他和我們是何等的相似。曾幾何時，初生之犢不畏虎，在世界中打拼，擁有豪情壯志，可惜最後還是被生活現實所磨蝕。現實的重擔讓我們都「走不了，放不下」。當然有人會認為這樣的生活是滿足而幸福的，然而楚門卻不滿足，他要

素樸實在論（naive realism）　素樸實在論認定外在世界存在，而且其存在是獨立於我們的感觀知覺。因為我們直接接觸外在世界，因此感觀知覺所呈現的便是真實。例如，我的眼睛望見面前的大廈，便足以證明大廈是存在的，即使我閉上眼，它依然存在。我們都相信眼前的是事實，認為是常識，因此素樸實在論亦被稱為常識實在論（common sense realism）或直接實在論（direct realism）。然而，很多時候我們會被感觀知覺所欺騙。錯覺、幻覺以及夢的存在，讓我們知道感觀知覺所呈現的並不一定是真實的世界，因此素樸實在論普遍不被哲學家接受。

離開這個地方，他的信念網絡因為某些原因失衡，他開始懷疑自身的核心信念。加上他有天生的求知慾望，最後驅使他逃離桃源島，尋求世界的真相。

楚門的抉擇

影片之初，楚門對這個世界並沒有半點懷疑。負責「扮演」天狼星的射燈跌到他家門口，他都沒有甚麼懷疑，從收音機裏知道這是飛機零件脫落，他便釋然。稍後，下雨程式出錯，雨只下在他身上（真正的局部地區性驟雨！），跟着他走，他都沒有懷疑及不安；甚至他遇到喜歡的女孩蘇菲亞，她告訴楚門，身邊所有的物件都是佈景，他的反應都只是：「我不明白。」當別人為了讓他釋然而告訴他蘇菲亞精神有問題，他的信念網絡又回復一致。

到後來，楚門死去的父親重返片場，楚門開始對身邊的事情產生懷疑。母親說這是他日有所思，夜有所夢，以為可以讓他安心。但楚門進一步發現他的一舉一動都被人監視，汽車駛到哪裏都被人報告着。他對身邊的環境越加懷疑。他在街上四圍走動，突然衝進一座大廈，竟發現升降機沒有牆。他找馬龍，告訴他自己這一切遭遇。馬龍回應說是楚門想像力太豐富，但由這一刻開始，楚門有了一個新的信念萌芽——「他的人生受到操控」。從此他開始細心觀察，懷疑以往不會懷疑的事。往後的劇情，誇

張而有趣，而越來越多的證據讓楚門對核心信念「身邊的世界是真實世界」產生懷疑，導致他決心離開桃源島。

影片後段由馬龍及導演基斯督對楚門做最大的遊說。馬龍對他說：「你我親如兄弟，我知道你我的人生都不算順利，離理想相當遠，覺得時不與我，你無法面對現實，於是疑神疑鬼……你不妨想一想，假如人人都串謀，即是說，我也串謀，我沒有串謀，因為根本沒有這回事。」這是一個逆斷式的推理，只要楚門仍相信馬龍，便會接受「他沒有被操控」這個結論。然而，他最後出走都沒有告訴親如兄弟的馬龍，證明到最後楚門是甚麼人都懷疑的。

最後楚門找到了片場的盡頭，在即將離開片場的一刻，天上有聲音響起，「上帝」與楚門對話了。這個上帝便是一直操控着這個小世界，操控着楚門的基斯督。他對楚門說：「聽我勸告。外面的世界，跟我給你的世界一樣的虛假，有一樣的謊言，一樣的欺詐。但在我的世界裏，你甚麼也不用怕。」基斯督希望楚門明白，外面所謂真實的世界，其實並不吸引。桃源島才是他的伊甸園，留在那裏，才會得到幸福。這時的基斯督，是阻止楚門尋求真相的魔鬼。這個抉擇的時刻，一是回頭，繼續享受「上帝」的恩惠；一是向前再踏一步，知道世界的真相。楚門選擇了放棄所有，選擇知道真相，邁向真實。

楚門的表現其實很英勇，甚至稱得上是英雄。平凡人若遇上他那些荒謬的遭遇，核心信念被懷疑到推翻的邊緣，恐怕早瘋了。若我是楚門，恐怕早已尋求社工、臨床心理學家、精神科醫生，以及宗教的支援。尋找真

逆斷式（modus tollens） 逆斷式是一種常見的演繹推理，屬於一種三段論（syllogism）。其形式為：

如果 p，則 q。

非 q。

因此，非 p

依照逆斷式，如果條件句（如果 p 則 q）的後項（q）為假，則我們可確定其前項（p）必為假。但如果條件句的後項為真，我們並不能由此推論出其前項必為真，否則我們便犯了肯定後項的謬誤。

相若是痛苦的，為甚麼還要知道？或許我們會如托爾斯泰所說，以無知、尋歡作樂、自殺或者無所作為，去回應這些荒謬的遭遇。

楚門沒有逃避，他沒有瘋狂，更沒有向任何人求援，他是堂堂正正地去面對荒謬。為了求真，他願意放棄一切所有，放棄人間樂土；為了求真，他甚至克服了自己的軟弱及對海的恐懼；最後他連死都不怕。他在暴風雨中還能唱着歌，嘲笑上着：「你還有甚麼法寶？你想阻擋我，只有殺我。」我相信，能以真善美作為最高價值去追求，甚至因此無懼放棄生命的人，他們都是值得被尊敬的英雄。

理性與無知

小時候聽故事，很多「先知」因為提出當時的人不相信的話而被害，聽故事者以為「旁觀者清」，總認為人類無知。十六世紀人們還相信地球是宇宙的中心，太陽和月亮都是圍繞地球旋轉。意大利科學家布魯諾（Giordano Bruno）向教廷挑戰，指出地心說是錯誤的，最後被燒死；愛因斯坦提出相對論，推翻牛頓的古典物理學，初時無人敢相信。我曾認為人類因為無知才會讓這些事情發生，然而信念網絡的運作機制告訴我，人們不相信日心說，不相信相對論，並不是無知的表現，而是因為兩者危及當時人們的核心信念。正如上文提到的，有人在街上告訴你世界是假的，我們總不會因此便懷疑核心信念，而是會先懷疑對方。加上告訴我們古典物

理學出錯的，只是一個在專利局工作的公務員，他的話又怎會輕易讓我們推翻信奉已久的信念呢？看來，先知總受世人冷待，或許不是因為人類無知，而竟然是人類的理性使然。

延伸觀賞

The Matrix（《廿二世紀殺人網絡》）, Andy Wachowski & Lana Wachowski 導演 , 1999.

The Man from Earth（《地球不死人》）, Richard Schenkman 導演 , 2007.

延伸閱讀

Quine, Willard V., and J. S. Ullian. *The Web of Belief.* New York: Random House, 1978.

Butchvarov, Panayot. *Skepticism about the External World.* Boulder, CO: netLibrary, 2000.

《廿二世紀殺人網絡》（*The Matrix*）

導　　演： Andy Wachowski & Lana Wachowski
編　　劇： Andy Wachowski & Lana Wachowski
主要演員： Keanu Reeves（飾 Neo）, Laurence Fishburne
　　　　　（飾 Morpheus）, Carrie-Anne Moss（飾
　　　　　Trinity）, Hugo Weaving（飾 Agent Smith）
語　　言： 英語
首映年份： 一九九九

《廿二世紀殺人網絡》：往信心的跳躍

溫帶維

甚麼是真實？

你是否也像許多生活在現代大都市的人一般，每天過着刻板的生活：上班下班，趕車趕船，生活壓力大得不得了，但仍然覺得龍游淺水，沒有甚麼成就感？生活就是因循重複。你可曾經希望這種生活只是一場惡夢並且很快便能醒過來？相信很多人都曾經有過類似的希望，只是很快便會打消這種「妄想」，因為「現實」實在是太真實了。帶着現實的不如意跑進電影院看《廿二世紀殺人網絡》（*The Matrix*，下稱《廿》）的人一定會喜歡這部電影，因為它給予人們一個理由去相信生活中的一切都可能是虛假的。

《廿》的故事很有趣，不過也極之荒誕。在互聯網上自稱尼奧（Neo）的電腦程式編寫員湯馬士・安德遜（Thomas Anderson）生活在二十世紀末的美國曼哈頓區。他白天的生活與大部份生活在都市中的專業人士一樣，

充滿壓力、刻板和苦悶。每天便是重複着被討厭的鬧鐘叫醒、趕上班、被老闆責罵的公式，但到了晚上，他卻與一般城市人不同。他沒有伴侶，沒有家庭，甚至刻意獨居；他也不喜歡和朋友到酒吧聊天、到街上閒逛、看電影，或是逛百貨公司。他總是一個人孤零零地在網絡上尋尋覓覓，偶爾做做黑客賺點外快。其實他是在尋找答案。他一直被一個問題纏繞着，這個問題驅使他每晚專心地在蘊藏無限資料的網絡上尋找答案。這問題便是：怎麼這個世界總是有點說不出的不對勁？

後來尼奧遇上了一群很奇怪的人，對他做了些奇怪的事，他才發現這世界的真相。原來他根本不是生活在二十世紀的曼哈頓。人類在二十一世紀成功製造了擁有人工智能的電腦，後來這電腦獲得了自主的能力並帶領着機械與人類戰鬥。人類為了在這場戰爭中獲勝，決定切斷電腦的能源供應，即太陽能。結果人類把太陽光完全遮擋，大地從此黑暗。然而，機械卻沒有因此戰敗，反而人類因為缺乏陽光而滅絕了。機械需要新的能源供應，為此電腦便用培養箱培植了大量的人類，並擷取人體所產生的生物電流為能源。從此人類都只是被鎖在培養箱裏的生物電池，他們的存在只是為了給操控世界的電腦提供能源。電腦為了使這些生物電池能穩定地生存，便以二十世紀末的曼哈頓為藍本建構了一個虛擬的世界，然後把這個世界以電子訊號的形式注入每個人的意識中，讓他們都以為自己生活在那個世界裏。這個虛擬的世界便叫作「母體」（Matrix）。其中有一些人類「省悟」並擺脫了操控他們的「母體」，繼而努力喚醒更多的人參與這場對抗機械、解放人類的革命戰爭。

大部份看完電影的觀眾都不會認真地懷疑自己是否身處類似的母體裏,儘管很多人會希望自己真的只是如此,並且很快便能從「省悟」過來。然而每個人都必須承認《廿》所指出的一個事實:我們無法證明我們現在所處的世界不是虛擬的。電影裏,主角尼奧在一個相當逼真的虛擬世界中,「摸」着自己「坐着」的椅子,很驚訝地問人類革命組織的頭目摩非亞斯(Morpheus):「這不是真的?」摩非亞斯反問道:「甚麼是『真』?你如何界定『真』?若你所指的是你所觸摸到的、嗅到的、嚐到的和看到的,那麼『真』只是被你的大腦所詮釋的電子訊號而已。」

感官與理性

摩非亞斯道出了一個常人不怎麼在意的簡單事實,那就是:我們了解世界的唯一途徑就只有我們的感官,而從生物科學的角度看,感官其實就是大腦對一連串電子訊號的詮釋而已。我們一般認為,這些訊號是我們的感覺器官,如眼、耳、鼻、舌和皮膚等,受到外在客觀世界的刺激而產生的,因此即使這些訊號不完全反映事物的真相(比如,感官總告訴我們事物是有顏色的,但我們知道事物的表面只有反射特定波長光波的性質,若沒有人類的觀察,根本沒有顏色),但也以客觀的事實為基礎,有一定的可靠性。只是我們又如何能確定,大腦所詮釋的那些訊號真的來自於外在

知識論(epistemology) 知識論的主要問題是:甚麼是知識(knowledge)?常見的講法是:知識是經證成為真的信念(justified true belief)。意思是:一、一個人相信某一語句為真;二、他有理據去相信該語句為真,而不是隨便說說的;三、該語句的確是真的。問題是:甚麼是「真」?或者說,我們根據甚麼準則去判斷該語句是真還是假?是因為它和它所描述的事情是對應(correspond)的?還是因為別的準則呢?

客觀世界？或許，根本就沒有外在的世界，也沒有感覺器官，更沒有甚麼電子訊號，誰知道我們不是身處於《廿》中所描述的或是更匪夷所思的世界呢？我們還不是靠感官經驗去肯定這一切的麼？然而，我們的感官可能正在欺騙我們。依靠感官去確定感官的來源，就像報紙的報導說：「本報的報導極之可靠，不信的話可以查閱本報的有關報導」一樣缺乏說服力。

換言之，若我們只能以感官作為與世界接觸的媒介，我們便無法知道我們對世界的認知是否就是真相。既不知道手上的是否真相，便沒有任何判別真假的標準，如此我們便不可能找到真相，因為就算面對真相我們也不會知道那是否就是真相；弔詭的是，若我們知道擁有的便是真相，可憑此判別真假，我們也不用去尋找真相了。也就是說：知者恆知，不知者恆不知，我們既為不知者，那就永不會知，硬要去追尋答案也是徒勞無功的。以《廿》為例，摩非亞斯與尼奧第一次碰面時，摩非亞斯聲稱能把真相告訴尼奧。他拿出藍色和紅色兩顆膠囊，並對尼奧說，若要知道真相便吞下藍色膠囊。尼奧冒險吞下藍色膠囊之後，發現周圍的一切變得虛幻，最後他在一個完全陌生的世界裏蘇醒過來。在那裏，摩非亞斯才明確地把一切所謂的真相告訴尼奧，在此之後直到電影的結束，尼奧和觀眾們也接受了那個世界就是一個比母體所製造的虛擬世界更為真實的世界。然而，我們憑甚麼這樣判斷呢？只是因為它與原本的世界十分不同嗎？事實上可以兩者皆假，兩者均是虛擬的。結果，尼奧和觀眾們在《廿》的第二及第三集裏，才發現原來那個所謂更真的世界也只是母體製造的另一個虛擬世

經驗主義（empiricism）與理性主義（rationalism）　我們是否只能通過感官（senses）去認知外在世界呢？經驗主義者的答案是肯定的。相反，理性主義者雖然不一定要全面否定感官經驗（sensory experience），但卻認為理性（reason）才是知識的主要來源。

界。其實尼奧和觀眾們都沒有辦法去判別真假，因為我們向來都不知道真相是怎樣的。

　　或許你會說：「這又與我何干？科幻電影橋段而已，實在無需認真對待。」相信這也是多數人的反應，人們一般會認為即使感官不足以證明我們身處的世界是真實的，也不表示它就是虛假的；相反，我們還有理由相信我們對它有真確的認識。常識告訴我們，對事實愈了解，便愈能依據有關的了解來進行相應的活動，亦愈能達到期望的效果，因此，我們活動的效果便反映了我們對事實掌握的程度。比如，我們製造的火箭成功升空，就表示我們對相關的物理事實有相當正確的掌握，因為對事實毫無認知，單靠運氣而成功的機會是微乎其微的。同理，既然日常生活中的大部份活動都有我們預期的效果，看來我們所掌握的日常生活中世界的知識也有相當真確性了。

　　再者，日常生活對一般人而言是十分真實的，人們一點不會覺得每天所面對的日常事件，特別是造成生活壓力的事情，有甚麼不真實的，相反，是過於真實了。人們每天都要上班上學，哄男朋友女朋友，對老闆、老師、老婆、老公、老友們負責任，這一切不會因為其真實性被懷疑而變得稍為虛假。若有人對自己的女朋友說：「我懷疑妳是虛假的。」相信他會得到很真實的一巴掌。如此，我們實在沒有「現實的」動機去懷疑它的真實性。說到底，不論日常生活中的世界是否真實的都無所謂，反正人們還是要置身其中。也就是說即使日常生活不理想，我們也只有悉力以赴，因為沒有其他的真實讓你寄望了。

信心

　　然而，仍有不少人會像尼奧一樣，總覺得日常生活的世界很不「穩定」，一切都不能無條件地接受，一切都顯得需要解釋。一天未得到「答案」，便總不能安居其中。這是一種對世界的陌生感，對安身立命的期盼。它催逼着人去尋求「真相」，而這「真相」的內容必須包括宇宙及日常世界的來龍去脈、個人在宇宙中的位置，以及由此引申而來的價值觀和幸福觀。這對許多人而言才是真正面對現實的表現，因為不弄清楚決定我們日常世界結構和規律的終極真實，人們便無從決定如何生活才有價值和幸福。

　　例如：若認為終極真實就是現象世界，則採取積極經營現世的人生態度便很自然了。若認為上帝是終極真實，便得選擇是否跟從祂，即使決定不跟從，也必須留意祂創造現象世界的目的，因為人類是按照那目的而被創造的，人類如何獲得幸福亦以此為基礎，那會是重要的行為基準。若認為佛教所言一切皆空便是終極真實，選擇放棄世間的功名利祿，潛心修持，便是順理成章之事。若認為《廿二》中的超級電腦是終極真實，則便要選擇像摩非亞斯那樣做一個革命者，或是像西菲爾（Cipher, 電影裏一個人類革命組織的叛徒）一樣，千方百計要重回母體，安居其中。無論你滿意或不滿意所發現的終極真實，也無論你最終決定採取一種怎麼樣的人生態度，你都必須以此真實為思考和決定的基礎。可見，對有關終極真實的思考與探索，不單止是哲學家們的玄想，或是科幻電影的橋段，更是安身立

命的基本條件。

但是，我們雖有追求真理、安身立命的渴望及需要，卻無洞悉天機的能耐。不是暫時沒有，而是根本不可能有。

悲乎？也不盡然。我們既無法對超越的終極真實有所知悉，也就無人能夠絕對否定任何有關終極真實的理解或是信念。如此，人們便可以有相當大的自由度去選擇接受任何一種對終極真相的理解，並藉之以安頓自己的生命。

如此，生命的安頓便建築在信心（Faith）之上，而非知識之上了。或許會有人因此感到不穩妥，人生價值的基礎問題怎可以建築在盲目的信念之上呢？其實只要弄清楚信心為何物，信心的生活可以很穩當。首先，信心不是盲目的信念或堅持。一個人能接受某一個世界觀為終極真相時，都必然是憑藉着自身的經驗、思考、反省和研究的。沒有經過一定程度的求真過程，人類作為理性的存有，亦很難真誠地接受一個世界觀。所以，這些求真的過程雖不能證實任何終極的真實，但卻提供了足夠的理據讓人安心地去接受對終極真實的理解（當然，如何為之「足夠」是因人而異的）。是的，信心不能盲目，必須能通過個人理性的要求，卻不能單單是理智判斷的結果。單由求知過程得出的判斷和肯定，叫作知識，不是信心。信心也不是明知自己無法知道終極真相，卻還硬裝着很肯定自己的觀點便是真理的態度。這只是橫蠻、不忠誠、自相矛盾。信心是在明知無法單憑自己的所知去掌握終極真相的時候，「把心一橫」決定相信自己的判斷。這不是橫蠻或自相矛盾，因為他一直知道他相信的不一定便是真相，也沒有

假裝自己擁有真理，他只是選擇按照着某一個世界觀的啟發去過生活。所以，信心包括，卻不只有，理智的成分，它同時是抉擇的結果。

往信心跳躍

　　十九世紀丹麥哲學家，存在主義之父，祈克果稱這種「把心一橫」的抉擇作「往信心的跳躍」（the leap to faith）。注意，這不是我們時有所聞的「信心的跳躍」（the leap of faith）。「信心的跳躍」意思是「憑藉着信心去做一些本來不敢或不確定該不該去做的事」，若是這樣的話，這個人本來就有信心了，若已經有信心，又怎麼會不敢或不確定該不該去做呢？所以從祈克果的觀點看「信心的跳躍」是自相矛盾的說法（當然，他在世的時候還沒有人這樣說）。「往信心的跳躍」，即是從沒有信心的狀態把心一橫決定投入到信心的生活裏，也就是明知某一個世界觀終而言並不一定是事實（儘管有理由相信它是），卻選擇相信並以之為生活的基礎。

　　「憑信心的生活」的相反是「憑認知的生活」。「憑認知的生活」就是確認自己所處的世界的一切為事實，而一切言行必須按照這些現實來決定。例如：我知道不工作便沒飯吃，所以我若要吃飯便必須工作。也就是說，我相信甚麼不重要，反正事實就是如此，我便必須如彼。這是一種被「客觀事實」所決定的生活。「憑信心的生活」則明知自己認為是事實的最終不一定是事實，但選擇相信該觀點為事實，如此，一切言行便是自主選

擇的結果。例如：我相信不工作便沒飯吃，而我想要吃飯，所以我決定工作。也就是說，我今天如何行事為人，很在乎我相信甚麼。憑認知生活的人是被事實所箝制的，心態是無奈與困苦的；憑信心生活的人是由自己的選擇所決定的，是自主的，心態也是積極與自發的。簡言之，信心非但不是盲目的信念，而是充分了解到人類認知能力的限制，在終極真實的不可知面前的謙卑態度。並且建立在信心之上的生活更為自主，因此亦具更高價值。

請注意，憑信心的生活有着較高的價值不表示常常強調信心的宗教也具更高價值。事實上，憑信心的生活可以以極世俗的形態展現，相反，一個強調信心的教徒，無論他有多麼虔誠，也可能生活得毫無信心。例如，一個人由於相信日常生活的世界便是終極真相，而決定在現世盡力拚搏，在面對絕境時知不可為而為，從來不寄望現世以外，無論今生來世，任何超然力量的幫助。他的人生並沒有被現實所箝制，反而展現了抉擇在此生此世燃盡生命的方向感、價值感和自主性，這就是憑信心的生活。

相反，若一個毫無懷疑地「知道」基督教世界觀便是真理、是世界的終極真相的基督徒，盡力做好了作為基督徒應有的一切行為，因為他「知道」自己別無選擇。其生活可以充滿着宗教的元素，當中也不乏對信心的講論與實踐，然而這並不是他自己決定的，而是他被其所認知的「真實」所決定的。最終他的生活還是以認知為基礎，沒有抉擇與自主，並非真正憑信心的生活。

世界觀（worldview） 世界觀一詞最早見於康德（Immanuel Kant）的《判斷力批判》（*Critique of Judgment*），原意是指關於世界的簡單觀念。現在，世界觀一詞常被用作指稱特定宗教或政治思想在理解世界時所持的特定觀點。

理性的弔詭

　　西方文明自文藝復興起，便相信理性可以讓人擺脫中世紀黑暗的宗教壓抑，讓人們獲取更多更確定的知識，繼而更了解世界，更能操控世界，如此人類的未來與幸福便可以被確保了。那是一個人文主義興起的時代，人的力量被歌頌的時代。然而，事實證明人們對世界所知愈多，操控的能力愈強，人類整體看起來確實是愈來愈強大了，但個人的生活卻愈被箝制、愈刻板、愈無奈。《廿》中的母體只不過是這種操控的極端展現而已。人如何才可能從中解脫出來呢？弔詭的是，理性的無窮膨脹雖造成現代社會對人的箝制，然而卻又是理性發現了人類認知的限制，讓人類可以繼續在終極真實的深不可測面前保持謙卑，確保了憑信心生活以獲取自主幸福的可能。

延伸觀賞

Inception（《潛行凶間》），Christopher Nolan 導演，2010.

The Matrix Reloaded（《廿二世紀殺人網路 2：決戰未來》），Andy Wachowski & Lana Wachowski 導演，2003.

The Matrix Revolutions（《廿二世紀殺人網路 3：驚變世紀》），Andy Wachowski & Lana Wachowski 導演，2003.

《永遠的一天》（*Eternity and a Day*）

導　　演： Theodoros Angelopoulos

編　　劇： Theodoros Angelopoulos, Tonino Guerra,
　　　　　 Petros Markaris

主要演員： Bruno Ganz（飾 Alexandre）, Achileas Skevis
　　　　　（飾小孩）

語　　言： 希臘語

首映年份： 一九九八

《永遠的一天》：神話、哲學、電影

羅雅駿

　　神話與古希臘人的生活有着緊密的關係。它們賦予了人們生活的方式、道德觀、社會及世界運行的法則，提供宇宙起源的解釋，並且有相當於宗教般指導人生的功能。神話替人生問題提供解釋、說明及指導的特質，則與哲學一致。哲學講求推理及論證的準確，透過抽象而嚴謹的方法思考人生；神話則透過敘述，以具體的故事來寓言或暗示人生的智慧。法國哲學家呂克・費希（Luc Ferry）視神話為一種「敘事化的哲學」，其特質是「透過文學、詩歌和史詩裏既生動又富感官性的智慧，以『世俗的』方式來回答美好人生的問題，而非在抽象的辯論中寫公式作答。」同理，很多具有敘述特徵的藝術媒體都蘊涵此一特質。有些電影導演，更能以獨特的手法，透過聲畫故事暗喻一些人生哲理及智慧，例如希臘導演安哲羅普洛斯。

安氏的影迷都被他極具個人特色的電影風格所吸引，但這些風格亦為觀眾帶來很多挑戰。例如，他喜歡運用長鏡頭（long takes），使節奏比一般電影慢；有時還會在一幕長鏡中穿插主角過去的記憶或想像，令習慣觀看節奏明快的電影的觀眾感到非常困惑。

安氏的風格顯然是別具用心的。他故意運用這些電影技巧，把哲學主題融入電影中。神話是古人的解釋系統，也是他們的信念系統（請參看本書《〈廿二世紀殺人網絡〉：往信心的跳躍》和《〈真人 Show〉：信念與懷疑》二文）。它們是古希臘人理解宇宙和人生的憑藉，也是我們理解安氏電影中哲學意涵的起點。安氏常把某些神話主題及其衍生的哲學問題嵌入故事中，而較明顯的是《尤利西斯的凝望》（Ulysses' Gaze）。該片借用《奧德賽》（Odyssey）裏那段回家旅程的隱喻，表達男主角尋找自我的旅程。事實上安氏曾將自己的電影比喻為為尋找「家園」（home）所展開的「旅程」（voyage/journey），而此種情懷亦流露於每個故事中。可以說，他的每一位主角都是那渴望回家的奧德修斯（Odysseus）。

時間

《永遠的一天》（Eternity and a Day）是安氏《巴爾幹三部曲》中的第三部。戲名把「無限」與「有限」這對相悖的概念連在一起，寓意着一個有

《巴爾幹三部曲》（Trilogy of Borders）《巴爾幹三部曲》由《永遠的一天》、《尤利西斯的凝望》及《鶴鳥的踟躕》（The Suspended Step of the Stork）組成，但將 Trilogy of Borders 譯作「巴爾幹三部曲」其實未能把握其背後的意義，而譯作「邊界三部曲」可能會較為合適。這三齣電影都以位於邊界的城市為背景，但對安氏而言，border 不單指國與國之間地理上的邊境，而是「分隔」、「分界線」或是把事物分別開來的意思。在《鶴》片中，安氏透過國與國的邊境比喻人與人之間的隔膜；在《尤》片中的男主角穿越不同國界的旅程，暗示一個尋找自我的願望。最後，在《永》中安氏嘗試透過電影，探索那條生死之間的界線，叩問人生的意義。

關時間及生死的哲學問題。我們可從普羅米修斯（Prometheus）的神話中得到一些啓示。

法國歷史學家凡爾農（Jean-Pierre Vernant）從普羅米修斯的神話中，歸納出三種時間概念。第一種，以活在奧林匹斯山的神祇為代表。祂們不受時間的限制，長生不死，青春永駐，象徵「無限」的時間概念。第二，是在地上生活的人類，他們象徵着一種線性向前的時間。因為對人類來說，他們最後必然步向死亡的終點。第三，可從普羅米修斯的肝臟得到啓示。普羅米修斯經常穿梭人神之間，由於盜火給人類而受到懲罰。宙斯把祂綑縛在高加索山頂上，每天派一隻鷹啄食其肝臟，早上又令它重生。所以，普羅米修斯的肝象徵着一種有如四季、周而復始、循環不息的時間概念。

希臘人把神祇視為幸福的一群，因為祂們不受時間所限，而這種幸福觀源於人類對死亡的恐懼，所以古希臘神話背後隱藏着克服死亡恐懼的願望。從以上可見，死亡的恐懼只有人類才需面對，換言之，「如何超越克服死亡的恐嚇」是一個「人的問題」（mortal question）。

人面對這個問題自古以來有三個方法。第一是透過生育，靠繁殖後代，使生命得以延續。但這只是物種上的延續，對於個體自身終有一天走到人生終點這事實，似乎起不了多大的作用。第二個方法是藉由在世時的功績，使自己名留青史，從而達致不朽。在荷馬史詩《伊利亞特》（*Illiad*）中的阿基里斯（Achilles）企圖通過這種方法成為英雄，令自己的名字在

後世得以永久傳誦。可是後來奧德修斯在冥府重遇這位「英雄中的英雄」時，他卻說：「我寧可活在人間做個悲慘可憐的農夫，滿身泥濘，在太陽下辛苦耕作，也不願在這漫無天日的地獄裏當眾鬼之王。」由此可知，這種對不朽的冀望最終也未能安頓死亡的問題。第三，費希說可在哲學中找到。他認為「死亡」是人類「有限性」的一種體現，它同時體現於一切永不復再的事物之中，例如失去的童年、一去不返的友情、以及父母的離異。他認為，人首先要用理性對事物作出深思；然後思考我們應作甚麼事情才能構成美好的生活；最後是結合前兩者培養出一種實踐救贖的智慧，以獲得幸福的人生。

《永遠的一天》的劇情緊扣以上所述，以主角亞歷山大對亡妻的回憶代表「過去」；此刻面對死亡的自己為「現在」；阿爾巴尼亞小孩將要面對不可知的前境，象徵着「未來」。而安氏糅合了神話與哲學於電影裏，亦可算是從此道謀求「救贖」的一次嘗試。

離家

故事講述身患重病的詩人亞歷山大（Alexandre），進院接受治療前一天的經歷。電影開首的畫面是他幼年時的大宅，影片以畫外音交代了他與另一個小孩的對話。小孩遊說他一起出海潛水，說能看到海底的古城。他

救贖（salvation） 救贖是基督宗教的一個重要概念。基督教義認為，人一出生便帶有原罪，所以上帝派了自己的兒子耶穌來打救世人，代替世人釘在十字架上受罰贖罪。另外，人要獲得救贖不單要憑自己的虔誠及努力，還必需獲得上帝的恩典（Grace）。費希則認為救贖主要的意思是「被救起，躲避一個巨大的危險或不幸」，而此中所指的危險或不幸就是死亡。他引用愛倫坡（Edgar Allan Poe）的詩把死亡的意義拓展至一切「永不復再」（never more）的事物之上。費希認為宗教的處理是依賴他者（上帝）的拯救，提出死後上天堂等，承諾對此恐懼有救贖之路可循；哲學提供的救贖則提倡人遵循自己的理性能力，以一己之力在現世把自己從死亡的焦慮中拯救出來。

們的祖父說那座古城原本是一個很快樂的城市，後來因地震而陸沉了，只有當晨星思念地球時它才會升上來一會兒，晨星凝視着地球的那一剎，時間停頓了。亞歷山大問：「甚麼是時間？」小孩答道：「時間是一個小孩在海邊玩耍。」這段對話出自前蘇格拉底時期（Pre-Socratic）的哲學家克拉克里特（Heraclitus），如同戲名一樣點出了這套電影有關時間的主題。而以此幕為首，更是一個首尾呼應的安排，象徵了回歸及和解。

之後，鏡頭中兒時的亞歷山大悄悄走出大宅，沒有理會母親的呼喚，隨他的朋友跳入水中游進大海裏，意味着他人生旅程的展開。此時，電影以一個溶鏡把故事帶回現在。亞歷山大半醒間對女看護說，口中還殘留着海水的鹹味。從他們的對答中我們得知，亞歷山大自知身患重病，明天要進醫院，而且很可能一去不返。在女看護離開前，他答謝了她多年來的照料。回到房間喝了一口咖啡，然後開着音響播起了本片的主題曲，但很快又把它關掉，他發現對面大廈有一位陌生人竟以同一首音樂回應他，這亦是他最近與世界的唯一聯繫。他的獨白告訴我們，雖然他對這位陌生人產生好奇，但並不打算跟他接觸，因為自己是一位與世隔絕的孤獨者。然後，他訴說對病情的絕望，還有充滿黑暗的未來，到了人生的最後階段，他還弄不清一生中的遺憾及懊悔：究竟是自己沒有好好愛過已逝去的妻子安娜，還是他作為一個詩人在創作上的一事無成？

在駕車到女兒家途中，他巧遇以清潔擋風玻璃為生的阿爾巴尼亞裔小男孩。他看見正為他抹玻璃的小孩突然很害怕地躲開警察的追捕，亞歷山大打開車門把他接走了。亞歷山大與小孩分別後到達女兒的寓所，他本打

算把自己的狗付托給她，可惜礙於女婿的關係，女兒婉拒了他的請求。亞歷山大把一疊妻子寫給他的信交給女兒，然後女兒讀出那已開封的信。信的內容是有關女兒滿月的那一天，大意是說安娜很想亞歷山大明白自己只是一位深愛着丈夫的女人，渴望得到他的愛及注意，可惜亞歷山大經常把自己孤立起來，只顧埋首於書本及創作中。從女兒口中讀出的每一個字，慢慢地與妻子的聲音交疊，他站起來踱步走向露台，踏出露台那一剎，亞歷山大重遇已故的妻子，這封信的字句把他帶回那天。亞歷山大輕擁着妻子，安娜再次訴說信中的願望，希望可以把現在如製作標本般，以針釘下蝴蝶那樣，把此刻留住。之後，安娜忙着招呼遠道而來看初生女兒的親友，畫面中再也看不見亞歷山大的出現。安娜引領親友到海邊的後園，探望正在熟睡的女兒，之後她獨自步向海邊，信中的心聲再次響起，輕輕呼喚着亞歷山大的名字。畫面又回到女兒的家，鏡頭中的亞歷山大此刻才驚覺妻子對她的愛。相反，自己從沒着意過身邊的她，徹底遺忘了身邊所有人。

鄉愁

離開女兒家前，碰巧他的女婿正從浴室走出來，告訴他已賣掉海邊的大宅。亞歷山大顯得悲痛不已，女兒嘗試安慰他，但他表示這是不能被慰藉的痛，意味着他「回家」的願望落空，變成了一個無家可歸的「異鄉

人」。前面提過，安氏視自己的電影為「回家的旅程」，此「回家」的渴望亦稱為「鄉愁」（nostalgia），所以很多評論都說安氏的電影充滿鄉愁的氣氛。對安氏而言，「家」並不獨指出生的國家或所寓居的那片土地或房屋，而「在家」則是一個認清自我並且與宇宙（Kosmos）融和，發現意義的狀態。此想法亦體現於《奧德賽》的故事中。

　　出征特洛伊前，奧德修斯所管轄的旖色佳（Ithaca）是一個井然有序的地方。戰後他意欲回程返鄉，但神祇要懲罰他在戰爭中的惡行，令他迷失於大風浪之中，放逐他於夢幻的國度，一去便是二十年。此時大家都以為奧德修斯已葬身大海，人們紛紛前來向他的妻子 Penelope 求婚以期吞併他的國土。這些求婚者搞亂了該地原有的秩序，把旖色佳帶進混亂的狀態。另一方面，放逐期間的奧德修斯受到不同的誘惑，其中最大的誘惑來自卡呂菩娑（Calypso）。她希望奧德修斯能留在島上與她長相廝守，但眼見他飽受思鄉病的煎熬，於是開出了兩個選擇。一是給予他永生不死，而且還可保持青春，但會永遠忘記過去一切，以解脫不能回家之苦。換言之，卡呂菩娑可令他變成「幸福的那一群」。但冥府裏的亡魂同屬遺忘過去的一群，她給予奧德修斯的其實是一種把他消溶於「無名」中的不朽。另一個選擇，當然是允許奧德修斯離島回家。最後奧德修斯選擇了回家那條凶險之路。他深知離開了卡呂菩娑的小島後，自己亦如常人般，終有一天會到達死亡的終點。儘管如此，他亦希望能返家整頓秩序，與妻兒共度餘生。故事中所反映出的回家的憧憬是一種回歸秩序的渴望，而且更是一種堅持在現實生活中面對死亡的態度。

古希臘某些哲學思想（例如斯多葛學派）同樣認為人之將死只是整個宇宙規律中的一環，人的存在源自於這個循環不息的宇宙運行，而這個宇宙可比喻為奧德修斯離家前的旖色佳。所以，他們提倡人應該認識宇宙中的規律，在這脈絡下了解自我，從而把自己植根於此中最恰當的位置，以求安身立命，在此生中獲得有意義及幸福的人生，克服對死亡的恐懼。換言之，我們可把奧德修斯的「鄉愁」視為這種把自己回歸宇宙規律的渴望。

人出生後，就如被放逐的奧德修斯，人們間或遺忘了「回家」的目的，處於與自己及宇宙相隔的狀態，對人生及世界產生一種陌生感。亞歷山大亦是如此，他把自己放逐於人倫關係之外，長期處於遺忘的狀態，自覺為「異鄉人」。片中不斷出現的回憶，與小孩的相遇，亦可視為他蘇醒的過程，重新與他人建立關係，意識妻子的愛，消解內心的懊悔，重拾人生的意義。

歸程

亞歷山大偶然與小孩重遇。他目睹了小孩被人口販子擄走，於是駕車尾隨，混入買家中，把小孩營救了出來。亞歷山大救出小孩後，把他送上返回阿爾巴尼亞的巴士。小孩上車前念念有詞，唱着一首童謠，其中 korfulamu 這個詞引起了亞歷山大的注意。據導演說，這是一個很優雅的希臘詞，用以形容小花的花蕊，也指一個在母親懷中熟睡的小孩，比喻初生

嬰兒在母親懷中安然熟睡的狀態。眾所周知，人成長時會慢慢地離開母親安全的懷抱，一如奧德修斯踏上冒險的旅程。

小孩不想孤身回去，巴士開出後他又折返。亞歷山大只好親自駕車把他送到邊境。到達邊境後，畫面中只見鐵絲網上懸掛着黑壓壓的人影，連那位慢慢走近的軍官也沒有面孔，呼應着《奧德賽》中對冥府的描述，製造出死亡的意象，彷彿在告訴他們邊界背後就是那死亡的國度。此時小孩才說出在家鄉已沒有親人的真相，亞歷山大只好拖着他急忙離開。亞歷山大帶着小孩在城中散步，途中說了一個有關希臘詩人旅居異邦的故事。在希臘被奧圖曼帝國侵略時，詩人希望自己能貢獻祖國。於是，他毅然決定回國，以自己的詩歌支持捍衛自由的抗爭，可惜他不能以母語寫詩，於是回國後他只好向當地人購買字詞，最後寫成《自由頌》。亞歷山大模仿詩人，與小孩一起玩這個遊戲。小孩首先賣了 xenitis 這個字給他，意思是「陌生人」。存在主義哲學家卡繆（Albert Camus）說過：「那種能夠把生命中所不可或缺的睡眠，自心靈中剝奪掉的不確定感覺究竟是甚麼呢？即使理由並不完全，只要能夠解釋，這世界仍然還是一個親切的世界。然而，相反地，一旦處身在一個突然失去了幻景和光明的宇宙中，人便感到自己是個異鄉人、陌生客了。他的放逐感是無藥可救的，因為他已失去了故鄉的記憶，也不再有『許諾地』（Promised Land）的希望。這種人與生命的離異，演員與舞台的割離，正是荒謬感。」（《薛西弗斯的神話》）亞歷山大正是這種卡繆式「荒謬感」的寫照。

然後，亞歷山大去療養院，跟媽媽作最後的道別。他坐在母親床邊，

問了很多的「為何」。創作上的窒礙令他困惑，「為何世事都不如我們所願？」突如其來的病引起了他思考，「為何我們會腐朽？」患病後他處於生之慾望與人之必死的痛苦之間，不禁令他問「為何我們總是無力地撕裂於痛苦與慾望之間？」對這個世界的陌生感伴隨半生，令他無奈慨歎「為何我過着放逐的生活？」「為何只在運用母語時，我才感到『在家』？」最後他問「為何我們不懂得去愛？」他從小孩身上重新學習人與人之間的愛，可惜這段關係並不長久，小孩決定當晚離開希臘。亞歷山大與小孩一起搭了最後一程巴士，此亦是電影最為人讚歎的一幕。亞歷山大把他送到碼頭，小孩賣了最後一個字 argathini 給他，即「夜深」的意思，寓意亞歷山大已到了人生的最後階段。

目送小孩上船後，亞歷山大駕車停在交通燈前，呆坐至天亮。天亮時他把車直駛到海邊的大宅，步入屋裏，安娜的聲音再次響起：「我在海邊給你寫信，不斷地寫。如跟你說話般寫給你。如果有日你碰巧記起今天，請你緊記，這天你的雙目凝視着我，眼中只有我；雙手輕撫着我，懷裏只有我。我現站在這裏等着你，顫抖着。懇請你給我這一天。」通往後園那扇門徐徐打開，步出門亞歷山大再次遇上妻子，還看見嬰兒床中的女兒、母親及其他親人。後園原有的帳篷已被清拆，顯示他身處現在；但已成年的女兒變回嬰兒，安睡在籃中，而已故的妻子再一次出現，導演以此長鏡把往事與當下混然為一。安娜邀請他一起共舞，在結他的伴奏下，所有人一雙雙相擁起舞。亞歷山大跟妻子說他不會到醫院了，似乎已欣然接受了自己的死亡。

《自由頌》（*Hymn to Liberty*） 作者是希臘詩人 Dionysios Solomos；他有否向人買字不得而知，但他當初確是不能用母語寫詩；該詩前兩節為現時的希臘國歌。

永恒

很多電影都以剪接穿插前塵往事的回憶，每個片段間的剪接突顯了生死相隔的界線，以示逝者存在於記憶之中。回憶一旦被喚起，故人彷彿重現於當下。這種感受在某種意義上擺脫了死亡及時間所限。可是，安氏並沒以剪接處理這一幕，卻以長鏡模糊了生死及時空的界線，呈現出打破「過去」、「現在」及「未來」的願望，所有人和諧地永遠共存於此刻。主角透過重讀妻子的信，把她帶到此刻，而與妻子及親友共舞，重喚起那份幸福感。此幕再遇亦象徵着他們跨越了生死之間的界線，令亞歷山大覺悟到自己要回的家，重新擁抱以往忽略了的妻子、重修與家人之間的關係。電影以此終章回應那「人的問題」。

最後亞歷山大問安娜：「明天有多久？」妻子回答「永遠；一天。」

此刻如安娜所願，如製作標本般，以針釘下蝴蝶那樣，把幸福的一天永遠留住。

延伸觀賞

Tree of Life（《生命書》）, Terrence Malick 導演, 2010.

To The Wonder（《愛是神奇》）, Terrence Malick 導演, 2013.

延伸閱讀

Fainaru, Dan, ed. *Theo Angelopoulos: Interviews.* Jackson, MS: University Press of Missisippi, 2001.

Horton, Andrew. *The Films of Theo Angelopoulos: A Cinema of Contemplation.* Princeton: Princeton University Press, 1997.

Horton, Andrew, ed. *The Last Modernist: The Films of Theo Angelopoulos.* Westport, CT: Praeger, 1997.

卡繆。《異鄉人》。台北：志文出版社，1982。

卡繆。《薛西弗斯的神話》。台北：志文出版社，1974。

呂克・費希。《神話的智慧》。台北：商務印書館，2010。

呂克・費希。《給青年的幸福人生書：學習人生、愛與寬容》。台北：商務印書館，2009。

尚―皮埃・凡爾農。《宇宙、諸神、人：為你說的希臘神話》。台北：貓頭鷹，2008。

情

感

生命之所以值得留戀，可能只因為情。然而情感卻往往被視為非理性的，是耶？非耶？在回答這個問題之前，我們必須指出，人的情感有很多種，而每種情感有不同的對象，也有不同的表現。在種種情感之中，當以愛情最誘人。電影《真的戀愛了》娓娓道出多個愛情故事，而林澤榮則借助古希臘人對愛情的看法，細緻地分析了電影中每個角色所代表的不同種類的愛情。除卻愛情之外，教人戀戀不捨的另一種情感會是友情嗎？冷門的英國片《杯酒留痕》講的是幾個已步入晚年的大男人之間的友情。雖不是英雄片式的出生入死，而只是小人物之間的恩恩怨怨，儘管總是絮絮不休，但一樣動人。何得如此？亞里士多德關於友情的說法能給我們一點啟示嗎？且看羅雅駿如何說。周星馳當年並不賣座，但如今卻成經典的黑色喜劇《回魂夜》所講的情感是恐懼。恐懼是否和其他情感一樣是非理性的？羅進昌介紹了情感評價論的觀點，指出情感其實可以是合乎理性的，端賴情感與其指向的對象之間的關係而定。

《真的戀愛了》（*Love Actually*）

導　　演： Richard Curtis

編　　劇： Richard Curtis

主要演員： Colin Firth（飾 Jamie）, Hugh Grant（飾 David）, Keira Knightley（飾 Juliet）, Liam Neeson（飾 Daniel）, Emma Thompson（飾 Karen）

語　　言： 英語

首映年份： 二〇〇三

《真的戀愛了》：慾愛與聖愛

林澤榮

真的戀愛了

電影《真的戀愛了》（*Love Actually*）是一部英國電影，眾多角色演繹的多線故事，告訴我們世界充滿的不是仇恨或貪婪，而是愛。因此，這套戲更貼切的名稱應該是 "Love actually is all around"。電影沒有驚心動魄的情節，卻看得舒服，沁人心脾。或許是平凡的愛，才會無處不在，讓我們產生共鳴吧！

電影以多個愛情故事互相穿插而成。Mark、Jamie、Collin、Sarah 在 Juliet 和 Peter 的婚禮上出現。Mark 經營畫廊，為人內向，雖然是 Peter 的知交，卻很少與 Juliet 說話，別人以為他不喜歡 Juliet，誰知道他卻一直單戀着 Juliet。愛人要結婚已很難受，愛人與好友結婚，自己更要參與籌辦婚禮，恐怕是加倍的煎熬。最後 Mark 在平安夜鼓起勇氣向 Juliet 表白，換來

一吻。

Jamie 是一個作家,那天婚禮之後,回到家中,發現女朋友與弟弟在鬼混。他傷心失意下走到法國獨居,遇上了「家務助理」Aurelia。Aurelia 是葡萄牙人,自然與 Jamie 言語不通。有趣的是,他們雖然不知道對方說甚麼,但他們的「對話」內容卻是絲絲入扣,可見他們的心靈有高度的契合。後來他回到倫敦,以驚人的速度學了葡語,平安夜晚飛到法國向 Aurelia 求婚,最後贏得美人歸。

青年人 Collin 滿腦子都是女人與性。他一直找不到女朋友,卻歸咎於英國女孩沒有眼光,於是決定勇闖美國,期望以他自認為可愛的英國口音,去擄獲美國少女的心。朋友認為他的尋春之旅瘋狂,斷定他必然鎩羽而歸。讓人莞爾的是,他甫到美國,踏入第一間酒吧便遇到四位女孩圓他的「春夢」。

Sarah 對公司同事 Karl 一見鍾情,經過兩年半時間,全公司同事甚至 Karl 都已經知道她的心意。老闆 Harry 見她總是畏縮不前,不敢向 Karl 表白,忍不住催促 Sarah,說為了全公司同事着想,請她行動。終於 Karl 在聖誕舞會中採取主動,接送 Sarah 回家。兩人獨處,不用再掩飾,以為兩人之間再沒有甚麼可以阻隔。情感爆發之際,Sarah 的弟弟卻在精神病院來電。Karl 當然希望她不接聽電話。可憐的 Sarah 在最後關頭被迫要在愛情與親情之間取捨;最終她選擇了親情。她和 Karl 之間的高牆又再築起。她對 Karl 的愛依舊存在,但這段感情,無奈不能開花結果。

另一邊,Daniel 的妻子死了。他除了要忍受喪妻之痛,還要處理繼子

Sam 的問題。Sam 經常將自己鎖在房內，Daniel 以為他為母親的過世而悲傷，後來知道他喜歡上同學 Joanna，為此事而神傷。Sam 說：「有比受愛情煎熬更慘的事嗎？」這句說話由一個十一歲的小孩說出來，說明愛的「魔爪」是任何人也逃不過的。雖然 Sam 到最後都沒有言語上的表白，但他在機場「勇闖」禁區，送別 Joanna，這份心意小女孩也能明白。兩小無猜，女孩也回敬一吻，溫馨收場。

Karen 是 Daniel 的朋友，Harry 的妻子，是兩位子女的好母親。她在聖誕舞會發現 Harry 與下屬 Mia 的關係不尋常，更發現 Harry 暗地裏買了頸鏈送給別人。面對丈夫的出軌，她也面臨着要留下還是離去的選擇。最後她為了保住這個家，原諒了 Harry。

最後要介紹 David。他是 Karen 的哥哥，剛當上英國首相，卻缺乏自信，凡事不敢冒進。首相府中各人都是嚴肅而且正經兮兮的，而只有端茶姑娘 Natalie 說話粗魯，引起了 David 的注意。國事給他很大壓力，因此與 Natalie 談話，吃她端上的茶點，成為他精神上的避難所，他亦慢慢喜歡上 Natalie。後來美國總統到訪，調戲 Natalie，處處退縮的 David 終於反抗了。他在記者會公然與美國總統反目，他的「豪情」亦被人稱頌。最後兩人也成功走在一起。

現實世界之中，他們會否真的戀上對方？言語不通，有可能愛上對方嗎？首相真的會愛上女侍者？幾天或者幾個星期的愛會那麼的刻骨銘心？其實疑惑很快可以消弭，因為在現實世界中，更難想像、更荒誕的愛我們

也曾遇見。電影告訴我們，愛無處不在，愛也會煎熬着我們，但愛也很偉大，因為愛讓我們跨越不同的界限，言語、國籍、膚色、階級都不能阻止我們去愛；愛給予我們生機，有超越的動力；愛亦能生出寬恕。

電影中不同的戀愛故事，有沒有共通的地方，能否為我們揭示愛的本質，讓我們更了解甚麼是愛？

愛情是何物

談愛情可以很「形而上」，例如唐君毅在《愛情之福音》中便提出，是「宇宙靈魂」命令我們相愛！愛情與婚姻，都是宇宙靈魂表現自己的一種方式！形而上地談愛情似乎不太受大眾歡迎，因為不夠實用，不能解決感情問題。於是很多人喜歡透過科學去解釋愛情。科學上的解釋與預測是相同的論證結構，所以若能夠解釋到愛情，便可以預測；可以預測，便可以控制！現代人愛用生物學、化學、心理學等進路去解釋愛情，相信只要掌握那些知識，愛情路上便會如意。

例如，進化心理學指出，愛情只是為了物種延續下去而存在。基因都是自私的，要延續下去的不是物種，而是基因，因此愛情的出現其實只是為了基因的延續。坊間出現很多以此理論為基礎的書籍，解釋為甚麼男女像兩個來自不同星球的個體，為甚麼女人不愛看地圖等等。進化心理學家

科學解釋與預測的論證結構　科學解釋主要是尋找因果關係以解釋自然現象，最經典的模型由韓普（Carl Hempel）提出，名為演繹律則模型（deductive-nomological model）。這個模型指出，科學解釋的基本形態是一個對確的三段論。結論是有待解釋的事件，前提則需要至少一個科學假設或定律，以及一些特定事件的陳述。例如想知道為甚麼「鋁受熱後會膨脹」，其科學解釋便是「凡金屬受熱後均會膨脹，鋁是金屬」，作為前提，可以推論出「鋁受熱後會膨脹」這個結論。試想想，現在我們知道「凡金屬受熱後均會膨脹」，並且看眼前的一件物件是金屬，由此我們可以預測它一旦受熱後便會膨脹。所以，科學預測和解釋是同樣的一個演繹論證。

甚至認為男性喜歡看色情電影也有進化基礎。在這些科學理論底下，愛情一點都不浪漫，亦不偉大。Karen 原諒 Harry，都是為了下一代，不用歌功頌德。愛與倫理也沾不上關係，Harry 有外遇也是「自然」的，根本不需要自責內疚。而 Mia 知道 Harry 是有婦之夫，也去挑逗，只是因為 Harry 的基因較優秀，我們都不能責怪她。

我們不禁會問：愛真的是這樣嗎？問題還原到最根本的討論：究竟甚麼是愛？

網上流行的定義是，「愛」是「深深的喜歡」。但甚麼是「喜歡」呢？若我們回答「喜歡」便是「淡淡的愛」，這便成為一個既「深刻」又無謂的定義，因這定義循環了。透過這個循環定義，我不能知道甚麼是「喜歡」，更不知道甚麼是「愛」。我要了解甚麼是「左」，可以用「右的相反」去定義，但我不可以再用「左的相反」去定義「右」。

網上的定義不可靠，不如翻看字典。先以「魚」的定義為例。字典告訴我們，魚是生活在水中，靠鰭運動、靠鰓呼吸、有鱗的冷血動物。這些性質是所有魚所共有的，是魚的「本質屬性」，「魚」的定義。依這個定義，本質屬性是作為魚的必要條件——只要缺少其中一項性質便不會是魚，例如沒有鱗、不靠鰓呼吸的便不會是魚；有鱗、靠鰓呼吸是作為魚的必要條件。此外，一樣東西只要同時擁有以上所有屬性，則它必定是魚而不會是其他東西——這些屬性同時是作為魚的充分條件。因此，尋找「愛」的定義，通常指尋找愛的本質屬性，即尋找愛的共同性質，以及愛的必要及充分條件。只要找不到必要條件或充分條件，尋找愛的本質便會失敗。

現在我們一起尋找愛的條件吧！

首先，愛一個人，是否有甚麼必要條件？對方沒有錢便不會愛嗎？身份懸殊、言語不通便不會去愛嗎？答案恐怕全是否定的。有人會愛上沒有錢的人，錢便不是愛的必要條件。電影中的戀愛故事，告訴了我們在愛中甚麼是不必要的。David 貴為英國首相，是上流社會的頂尖人物，卻愛上了工人階級的 Natalie，證明了兩人相愛，相同的階級身份並不必要；白人小孩愛上了黑人女孩，表示種族身份也不重要；Jamie 與 Aurelia 完全是言語不通，但卻互相傾慕，因此言語相通這一條件也不必要；最後 Sarah 對 Karl 是一見鍾情，所以愛情也不必要由時間培養。說了那麼多「不必要」，究竟有沒有「必要」的條件呢？

或許「喜歡」會是愛的必要條件，因為不喜歡的人我們不會愛上。之後的尋索過程留待大家自行完成。現在我們將焦點轉到這裏——當那些我們視為愛的必要條件都出現了，我們是否便會愛上別人？你「喜歡」一個人，那個條件是否會「充分」地讓你愛上他？答案是否定的。容我在這裏斷言，愛並沒有充分條件！全人類找了幾千年愛的充分條件，成功了嗎？科學的進步或許讓我們更了解愛情，但始終不能完滿地解釋和預測它。若大家同意愛沒有充分條件，即等於承認找不到愛的本質屬性。

有人堅信或許有一天總會找到愛的本質，但我衷心希望這一天不會來臨。當愛有本質，愛可預測，例如對方有優秀基因，或者我們食了 100 克多巴胺便會愛上對方，愛便變得無趣。我相信找不到愛的本質，是因為愛根本沒有本質這回事。這個立場建基於維根斯坦的「家族相似性」概念，

現說明之。

　　以「遊戲」這個概念為例，很多活動都可以稱得上是遊戲，但我們卻找不到遊戲的本質屬性，即所有遊戲的共通性質。現在假設有四項遊戲：遊戲一是打籃球，有 ABCD 四項性質；遊戲二是踢足球，有 CDEF 等性質，即與籃球有 CD 兩項性質相同，不同的地方是 AB 與 EF；遊戲三是打羽毛球，有 EFGH 等性質；遊戲四是踢毽，有 GHIJ 等性質。

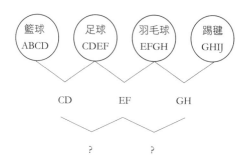

　　四種均是遊戲，他們之間都有一定的相同性質，但卻沒有一個性質是各遊戲所共有的。A 至 J 所有性質之中，並沒有一個是遊戲的必要或充分條件，即遊戲之所以是遊戲，並不是因為存在着某些本質屬性。維根斯坦帶給我們的啟示是，並不一定所有概念都有本質屬性可言。可能跟「遊

戲」相似，儘管世人都在談戀愛，但每個人每一次的戀愛都不一定有共通性質，因此我們不能從中找到愛的本質。

慾愛與聖愛

雖然我們尋索了幾千年仍然對於「愛情是何物」找不到滿意答案，但對於愛卻衍生了豐富細膩的分類與描述。本節重點討論其中兩種愛。

愛存在於不同的人際關係之中，有男女之間的戀愛、朋友之間的友愛、還有家庭中的親情。教徒還會感受到上帝對他／她無私而神聖的愛。有關「愛」的英文詞彙，除了 love 之外，還有 eros（慾愛）、agape（聖愛）、philia（友愛）及 storge（父母之愛）等等，大部份都是源自古希臘文，且充滿神話色彩。

柏拉圖的《會飲篇》便記載着「慾愛」的故事——「慾愛」是一個精靈，他的父親是「豐盈」（Poros）、母親是「貧乏」（Penia）。諸神在愛美神（Aphrodite）出生那天設宴，「貧乏」剛到此行乞，見到「豐盈」醉倒在花園，心想若能與「豐盈」生子，便能消解自己的貧乏。於是她睡到在「豐盈」身邊，懷上了「慾愛」。「慾愛」勇敢、熱情而衝動。他像母親一樣經常與貧乏為伴，父親卻遺傳給他嚮往美、善、智慧的天性。他既不完

前期與後期維根斯坦　維根斯坦是當代著名哲學家。他的哲學思想曾有轉折，兩段時間的共通點是對語言本質的探討，而且各有一本代表著作。前期代表作為《邏輯哲學論》（*Tractatus Logico-philosophicus*），後期代表作則是《哲學探究》（*Philosophical Investigations*）。前期維根斯坦認為語言有邏輯結構，只要了解這個結構便能了解語言的限度。超出了語言的限度，便是不能說的、超出了思想限度的。很多哲學問題難以解決，是因為誤解語言的本質，誤解背後的邏輯結構。後期的維根斯坦，卻反對語言有本質，反對語詞的意義在於所指涉的對象。他認為字詞的意義只能透過它的日常使用而被知曉。哲學問題的產生，是因為背離了日常的用法，只要釐清語言的實際用法，很多哲學問題都能被消解。

全「貧乏」，也不完全「豐盈」，總是在「貧乏」與「豐盈」之間，不斷尋求完滿。

古希臘時期，慾愛含蘊着對形上美的追求，它帶給我們靈性的昇華，引導我們走向美與善。今天我們談及慾愛，多指男女戀愛，總離不開性慾，忽視了靈性昇華的部份。哲學家及神學家對上述詞彙有大量詞源學的探討，這裏不再贅述。本文依現時較流行的定義作討論，不取古義。

一般認為慾愛的對立面是聖愛。聖愛指的是上帝對世人的愛。透過下表的對比，不難了解為甚麼兩者是對立的。

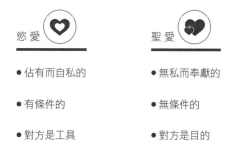

慾 愛 ♥	聖 愛 ❤
● 佔有而自私的	● 無私而奉獻的
● 有條件的	● 無條件的
● 對方是工具	● 對方是目的

上文宣稱愛找不到充分條件，但從慾愛的特性可知，愛一個人，必要條件總是有的。即使不知道條件為何，我們不會無緣無故地愛上別人。我們愛，總是先因為對方有某些性質讓我去愛——更坦白地說，是讓我去佔有。因此，慾愛是自私的，愛對方是手段，是為了自己而愛，是為了滿足

柏拉圖對話錄　柏拉圖（Plato）師承蘇格拉底，其著作大部份均環繞蘇格拉底與別人的討論，而他則是不參與討論的旁聽者。然而究竟有多少內容是蘇格拉底的真正原意，並沒有定論。一般認為早期對話錄表達了蘇格拉底的思想，中晚期的對話錄則摻雜柏拉圖的觀點。蘇格拉底作為對話錄的主角，常常表現得大智若愚，先讓對方侃侃而談，繼而逐步詰問對方，最後讓對方俯首稱臣，展露出無雙的辯才。對話錄的內容廣闊，差不多談論到人類所關注的所有知識領域。例如《理想國》（*The Republic*）記述了他的政治觀點以及理型論，《美諾篇》（*Meno*）則討論甚麼是德性（*virtue*），《會飲篇》（*Symposium*，或譯作《饗宴篇》）則探討愛的本質，而《斐多篇》（*Phaedo*）則討論死亡及靈魂是否不朽。

自身的慾望而愛。

聖愛卻指向另一個極端。上帝用這種愛來愛我們，因此我們也要這樣彼此相愛。愛對方並不是要滿足自身的慾望，亦不是因為對方有甚麼性質（例如美麗、富有）讓我去愛、去擁有。母愛被認為最能體現聖愛，因為母親為子女犧牲，是無私奉獻，不論子女如何不孝。母愛亦不是佔有，母親愛子女更不是手段，不是為了滿足自身的慾望，純是為了子女的利益着想。

無條件的愛是很難實現的，因為這等於說不為甚麼而去愛，即愛是沒有原因的。母愛只是最接近聖愛，愛的條件仍然是存在的。母親只會對自己的子女無私奉獻，而不會對別人的子女無私奉獻——這便是愛的條件。所以真正無條件的愛，自然是愛世人的，不能愛此不愛彼，否則便不是無條件了。聖愛的偉大與神聖，亦在於此。

世俗與神聖

讓我們以慾愛與聖愛的「屬性」去討論男女之間的戀愛。首先，將慾愛與聖愛以一條直線相連，可以表達成愛的兩個極端。

凡人的戀愛便是在這條線之上，或是偏向慾愛的一端，或是偏向聖愛的一端。人世間很少出現純粹的慾愛與聖愛。我們相愛，總會有佔有或奉

獻的時候、有自私或無私的時候，很難在戀愛中純是佔有或純是奉獻。我們都是在世俗與神聖之間遊走，當愛偏向慾愛，那種愛便越自私，越追求情慾的滿足；當愛偏向聖愛，那種愛便越見無私。

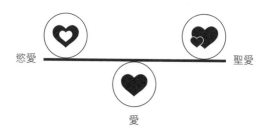

慾愛　　　　　　　　　　　　　　　　　　　　聖愛

愛

　　在《真的戀愛了》之中，最偉大的是哪個角色的愛？我認為是 Mark。他單戀 Juliet，但從來沒有想要佔有她或破壞她與 Peter 之間的感情。平安夜的表白，也強調沒有期望要得到甚麼。他甚至竭盡心思為 Juliet 籌辦婚禮，為一對新人製造驚喜而難忘的回憶。Mark 為 Juliet 作出無私的奉獻，這種愛是電影中最接近聖愛的。

　　另一個極端例子是 Collin。他的尋春經歷，最能體現慾愛的性質——純是自私而佔有。電影中出現的四位女孩，對於 Collin 來說，只是人型玩偶，是滿足他性飢渴的「工具」，所以我們也不用花費筆墨提及她們的名字或任何背景資料。

　　其他角色的愛，其位置在 Collin 與 Mark 之間。Mia 沒有理會 Harry 有婦之夫的身份，沒有考慮是否會破壞別人的家庭，她形容自己是在槲寄生底下等待被親吻的女孩，擺出一副尋求幸福的純真少女模樣。她要 Harry

給她禮物，表示只要收到禮物，便甚麼都給 Harry。Harry 抵擋不住這個「天使魔鬼混合體」的挑逗，放棄了對妻子的忠誠，買頸鏈送給她，期望換取她的身體。兩人像是在交換商品，雙方都是自私的，並不是真心愛着對方，他們的關係都是傾向慾愛的。

Jamie、Sarah、Sam 和 David 的愛情故事，留待大家自行把玩。最後我們要由電影跳回真實，透過這條由慾愛到聖愛的戀愛之線，去反思我們自身的戀愛。大家不妨先回答以下問題：

· 你是否佔有慾太強？例如不喜歡戀人結識異性？

· 你是否經常要戀人滿足你的要求？

· 你是否很少考慮戀人的感受？

· 你是否經常因戀人犯錯而生氣？

答案越多「是」，你的愛便越偏向慾愛，表示你自我中心，傾向佔有及控制對方。或許我們會自辯——柏拉圖的故事告訴我們，因為我們貧乏，所以才要拿取。問題是，故事同樣地告訴我們，即使我們不斷拿取，也永遠得不到豐盈，因為慾愛是無止盡、永遠得不到滿足的。而且越偏向慾愛，便越少維持愛的元素能夠與其共存。例如，寬恕可以由聖愛所生，卻不會與慾愛共存。試想想，Karen 若是自私一點，恐怕也不會寬恕Harry。只為自己的愛，很難恆久而美滿。

本文談了很多戀愛的道理，但 Jamie 在戲中卻告訴我們：「有時候愛情是沒有道理，也不需要任何理由的。」這是愛情最弔詭的地方，有些人相信愛有道理卻找不到，有些人不相信有道理卻又不斷探求。我們永遠在找

到與找不到愛的真理之間，尋尋覓覓，受愛的煎熬與潤澤，受天堂與地獄不間斷的邀請，卻又樂此不疲。豈不怪哉！

延伸觀賞

Valentine's Day（《情人節快樂》），Garry Marshall 導演, 2010.

（*500*）*Days of Summer*（《心跳 500 天》），Marc Webb 導演, 2009.

延伸閱讀

Barthes, Roland. *A Lover's Discourse: Fragments*. London: Vintage, 2002.

Soble, Alan.*Eros, Agape, and Philia: Readings in the Philosophy of Love*. Boulder, CO: Westview Press, 1989.

《杯酒留痕》（*Last Orders*）

導　　演： Fred Schepisi

編　　劇： Fred Schepisi（改編自 Graham Swift 的同名
　　　　　小說）

主要演員： Michael Caine（飾 Jack）, Tom Courtenay（飾
　　　　　Vic）, David Hemmings（飾 Lenny）, Bob
　　　　　Hoskins（飾 Ray）, Helen Mirren（飾 Amy）,
　　　　　Ray Winstone（飾 Vince）

語　　言： 英語

首映年份： 二〇〇一

《杯酒留痕》：啤酒泡沫裏的友情

羅雅駿

在日常的經驗中，我們好像都能清楚地分辨親人、伴侶或朋友，誰是我們親情、愛情或友情的對象。但當中那份親切感，有時也會模糊了他們之間的界線。拿親情與友情作一對照，有些朋友好像比親人還要好；情人與朋友，撇除性關係，有時亦難以弄清，它們之間或許只是程度之分。而且隨着社交網站及電子科技的普及，人門互動的方式亦漸漸地改變。我們可在網上跟朋友分享每日生活的點滴，即使不用聚首，朋友間的私密程度、了解及關心有時卻更勝親人。

此互動方式好像令對方近在咫尺，但感覺上總有點虛幻。與朋友一起活動時所身處的場所、相處時當下的感受、某朋友獨有的面部表情、他的身體語言、互相觸碰時的感覺、他的聲線語氣等，變成了經網絡傳送到電腦熒幕上的聲音圖像、手指頭在滑鼠上的觸感。對照這種簡便的友情，電影《杯酒留痕》敘述了一個比較傳統的友情故事。

哲學無情？

Jack Dodd 因胃癌逝世，留下一紙遺書 "to whom it may concern"（致有關人士），並發下 "last orders"，希望有人在他死後把他的骨灰帶到 Margate 海邊，從那裏的碼頭撒進海中。於是他的一班老朋友 Ray、Lenny 和 Vic 為了完成故友的遺願，連同 Jack 的養子 Vince，展開了一段由倫敦到 Margate 的旅程……

《杯》片是由同名小說改編而成，故事的主線相當簡單，在主角們送別故友的旅途上，穿插片段式的回憶，逐步揭示各自的過去，敘述他們的友情故事。

友情及「情愛」，在強調理性分析的哲學中好像不受重視，但在古希臘哲學中，我們已能發現一些討論愛的蹤跡。古希臘時期對「愛」最少有三種表達：「博愛」（*Agape*）、「慾愛」（*Eros*）及「友愛」（*Philia*）。（參閱本書《〈真的戀愛了〉：慾愛與聖愛》一文）古希臘語「哲學」philosophia 一詞的詞根 "philo-" 即 philia，而 "sophia" 指的則是「智慧」（wisdom）。粗略而言，哲學亦即是「愛智慧」的意思。柏拉圖在《會飲篇》中亦給予了「愛智慧」（哲學）一詞有趣的詮釋，並試圖說明哲學是一種對知識的愛。往後很多哲學家都從事着一種對抽象知識的追求，並以建立知識系統為目標，某種程度地承繼了柏拉圖的這種精神。

柏拉圖的學生亞里士多德把友愛納入他的《尼各馬可倫理學》（*Nicomachean Ethics*）中，探討有關「如何過美好的人生」的問題。他把友

情歸為「外在的善」，認為要擁有幸福的人生，除了要憑一己的努力成為有美德的人外，亦不可忽視此種善。他認為美好的人生，不是單靠個人努力就能獲得的，因為人的出生、友情、財富、子女、榮譽及地位，很多時候都不在我們掌控之內。所以能否擁有美滿的友情，仍存在很多偶然的因素，例如我們在哪裏跟誰邂逅，最後誰是陌路人，誰能成為交心摯友，已包含了「命運」的安排或所謂「緣份」的使然。

就如電影中，Ray 是個保險員，Lenny 是蔬果商販，Vic 從事殯儀業，而故友 Jack 則開設肉檔。四人本來風馬牛不相及，卻因偶然相遇，成為半生相知相交的朋友。他們都參與過第一及第二次世界大戰，Jack 因在軍營中睡在 Ray 的鄰床而結識彼此，而 Lenny 和 Vic 的相識過程雖然在片中沒有詳細交代，但顯然是因為他們出生及居住在同一個社區，能經常見面，一起飲酒而成為好友。

雖說一段美好友情的構成存在偶然條件，但它卻是必然會發生的。因為我們的人生中注定會遇上他人，在相處的過程中發展出不同的感情，包括友情。很多時它會在意想不到的情況下萌芽，甚至走到人生盡頭時才發現友情早就發酵於我們之間。

紀錄片《冼拿》（Senna）記載了有關一級方程式車手冼拿（Aryton Senna）的一生。談論他時不得不提另一位車手普魯斯（Alain Prost），因為在他們整個職業生涯中，兩人一直是競爭對手，所以他們的人生密不可分。該片呈現了冼拿在比賽中的駕駛風格，更紀錄了他不止一次蓄意令普魯斯身陷車毀人亡的險境。多年來他們只有工作上的交談及賽道上的比

友情（friendship/philia） 亞里士多德區分了三種友情：快樂的友情、效益的友情、美德的友情。當中只有第三種才是真正的友情，並且需要合乎四個條件：一、如果某君 A 是 B 的朋友，A 會對 B 有善意，會為 B 祝福，祝願 B 的生活過得好，反之亦然；二、這種好意是相互的；三、雙方都能意識到這種相互的好意；四、朋友們應當生活在同一個地方，能一起從事許多事情。他更認為友情能促進人在美德上的修養，以達致幸福人生的目的。這跟亞氏倫理學有密切關係。亞氏把倫理學定性為一種「實踐哲學」，其目的不僅在於建立知識系統，還希望藉此培養美德，以啓發踐履幸福的人生。

拼，惡劣的關係是外界對他們的印象，塑造了他們作為死敵的形象。但普魯斯退役後，洗拿在一次比賽開始前，公開表達了對普魯斯這位「朋友」的掛念；洗拿過身時，普魯斯亦為洗拿扶靈。普魯斯在一個訪問中提到，洗拿在比賽中意外身亡後，他發現好像自己的一部份亦隨之消逝，亦不諱言若洗拿在世，他們很可能會成為好友。當彼此分離時，他們才恍然對方在生命中的重要地位及意義。長年累月的比拼競爭，最後令他們發展出一段「友情」。朋友從相識一刻開始，便向着不能預想的未來發展，當中可能牽涉很多恩怨，亦愛恨交纏，但即便如此，能夠與他人經歷靈魂的交流、分享，無論同喜或同悲，依然是種運氣。

交織的自我

　　亞氏的倫理學點出了哲學致力處理人生問題的面向，其內容涉及人類的具體活動及不同的環境狀況。透過實踐理性分析的能力，培養出一種對人生的實踐睿智。某些文學及電影能具體地以故事的形式呈現這些主題，透過觀賞我們可投入這些處境之中，從中體驗這些哲理。有些主題透過媒體特有的演繹後，能為其哲學討論帶來更有啓發性的貢獻。哲學家亞歷山大 · 尼哈瑪斯（Alexander Nehamas）認為在眾多視覺藝術媒體中，只有富有戲劇性的電影或電視劇才能較充分地表達友情關係，因為它們能具體地呈現一段友情的歷史，透過他們日常的相處而彰顯友情。我們或許會

問，很多文學小說都能達致類似效果，而情感和愛很多時都被視為是一種私人的內在感受，對朋友的愛只有當事人才能深切體會，所以能以第一身來描述內心感受的文學小說，理應比電影更能準確地描述友情。但如亞氏所說，友情是一種相互的關係，個體的主觀情感是否成立，還需參考友人之間的相處，以印證那段友情，而不是單向的感受。另外，現實生活中我們不能透視他人心中所想，多數時候都得依賴視覺及聽覺，觀察他人的行為來判斷其意圖，這方面電影亦較為配合我們的經驗。尼哈瑪斯更認為，以友情為題的文學小說注定是失敗的，一定會令讀者沉悶致死。因為他認為，友情的建立在許多情況下，只牽涉一些無聊的日常瑣事，朋友相聚很多時候都不帶有任何特別宏大的目的或意圖，他們只為見多幾面。情況就如《杯》中的主角一樣，事無大小都會定期到居所附近的酒吧飲酒，為的不單是杯中酒，還會閒話家常，只有在這段友情中的人才會感受到其意義。所以尼哈瑪斯指出作者需要花很多篇幅鋪陳這些沉悶的背景，並輔以起伏的劇情以突顯一段關係中的友情行為。

在電影開首時，主角們各自來到平日一起聚會的酒吧集合，最先到的是 Ray，接著的是 Lenny。不久，從事殯儀業的 Vic 攜着一個裝載了 Jack 骨灰的盒子步入酒吧，把它擺放在酒吧枱上。酒吧老闆很愕然他們晨早就齊集於此，還帶骨灰到他的店來。於是 Vic 向他解釋是為了完成 Jack 的遺願，並希望出發前再帶 Jack 來此。他們一同舉杯為 Jack 敬酒，此時畫面一轉，Jack 出現在銀幕中。此幕是不久前 Jack 一如以往在酒吧中跟他們飲

酒說笑的情境。畫外音響起汽車鳴笛聲，是 Jack 那位從事二手車生意的養子 Vince 到了，他駕着名貴的平治房車準備接載他們。然後，他們一起乘坐 Vince 駕來的名貴房車，開始他們當日的任務。在路途上，他們有說有笑，對話間不時勾起過往的回憶，逐步揭開他們各自的人生故事。故事沒有峰迴路轉的情節，也沒有人需要犧牲自己的性命來彰顯友情等戲劇性的事情發生，只是淡然讓觀眾從主角們的回憶中，慢慢地了解他們彼此間的友情。

尼哈瑪斯認為一段友情只可從朋友間那段共建的歷史中發掘出其特點及意義，此點跟英國哲學家麥金泰爾的哲學有相似之處。在麥金泰爾的著作《追尋德性》中，他提出對自我的理解應以一種敘述的方式來進行，他認為「人是一種說故事的動物」。他指每個人都有其出生、生活及死亡，在理解自我時，可根據這幾個階段，作為一個故事的開端、中間與結尾，從而獲得整體而統一的了解。換言之，在自我理解的同時，我在說一個有關自己的故事。這是一個關於「我」的獨一無二的故事，所以通過這個敘述可以回答「我是誰？」「我在做甚麼？」等這些問題。在敘述的過程中，我們往往會發現，自己與他人的人生互相交織，所以同時亦部份地敘述着他人的故事。有時甚至需要借助這些交叉重疊作為背景，從中理解他人在我們的人生中所扮演的角色及其意義。

麥金泰爾更加認為「自我」這個概念，植根於我們在社會、文化、歷史中所扮演的角色，我們不單要說自己的人生故事，還需要把這故事投

敘述（narrative） 這是一種論述的模式，常見於歷史哲學及美學的範疇。它的主要功能是，把一些不同的事物或事件建構為一個井然有序或具有邏輯關係的次序。敘述可構成口述或文字記錄的故事，由第一或第三身或相互夾雜地講述有關過去或現正進行的事件。故事的敘述不一定順時序，而此種論述方式能令讀者、聽眾或觀眾在一個有意義的整體之中獲得每一個別事件具有結構性的理解。敘述亦有別於對事件的分析，它具有歷史性知識及文學表達的特色。敘述的結構是有理可尋的，並非純然是某敘述者的主觀投射。麥金泰爾利用此論述的模式，從事道德哲學及倫理學的探究，他的方法被稱為「哲學式的歷史敘述」。

置在一個更廣闊延綿的背景中，亦即我們所身處的傳統之中。透過此敘述來勾連這個背景，以烘托出我們的角色於其中的定位，釐清行為的目的、意圖及意義；另外，更進一步，可援引此背景作為參考，指引未來活動的方向。

因此，我們可視《杯》片中的回憶片段為他們人生的敘述，當中重疊的部份編織了屬於他們作為一個群體的友情故事。電影利用剪接手法，提供拼圖般的敘述，於當下穿插着大家對 Jack 的思念及各人之間的回憶。

這些回憶由他們日常的相處所築成，而最常見的是 Coach & Horses 這間老酒吧，亦是他們聚會的地方。很早以前英國人已養成聚首於酒吧飲酒的習慣，更可視為他們的習俗。主角們住在英國倫敦南邊名叫柏孟塞（Bermondsey）的社區，他們每週都從自家或店舖步行到酒吧。傳統以來住在那裏的人都是一些工人階級或低下階層，他們被稱為「考克尼」（Cockney），這詞同時也用以形容他們的獨特口音。

把死者的骨灰撒進大海，存在於很多不同文化的哀悼儀式中。但當理解主角們在故事中那段旅程的目的時，透過他們的回憶片段及交談，便可知是這段旅程的目的不僅是履行儀式，還是為了延續及維持與 Jack 的這段友情。他們除了是敘述者，還是友情故事的作者，導演着共同的故事。另外，電影中很多片段都能突顯他們所繼承的傳統及歷史，令觀眾更清楚主角的身份角色，對故事有更整全的理解。

他們駕車由倫敦到 Margate 途中經過許多不同的地方，各人分別提出

傳統（tradition）「傳統」一詞在日常生活中經常用到，而在哲學中比較多討論的範疇有政治哲學、倫理學及社會科學哲學等。另外，被稱為社群主義者的哲學家對傳統的討論亦較為熱烈。傳統的意思是指那些被某社群所承認，並構成其文化的東西，如社會習俗、制度、思想、信念模式及行為規範等，既可以存在於該傳統中人們普遍視之為經典（例如《聖經》、《論語》等）的文獻之中，也可以存在於實踐（practice）中。通過這些經典和實踐的流傳，下一代人承繼上一代人的傳統。每個人都在一種或多種的傳統薰陶下成長，過程中有些人接受並吸收了這些傳統，另一些則對之反抗，力圖擺脫其影響，於是傳統有了轉化的可能。傳統的傳承對宗教、文化及民族的維繫尤其重要。

了繞道觀光的要求。首先 Vic 提議到查塔姆海軍紀念碑（Chatham Naval Memorial），該址建了一個方尖碑，以紀念第一、二次世界大戰中陣亡的英國皇家海軍。Vic 默默地查看碑上的名字時，過往從軍的情景在腦海中湧現。由於 Vic 承繼了家族的殯儀事業，這個身份令他不受同僚歡迎，但開戰後陸續有死傷，當時他自願負起了照料這些殉國者的責任，使他領悟到這個角色對他而言的意義及重要性，其後大家亦因此對 Vic 另眼相看。

第二次的繞道，Vince 把眾人載到一個果園，Jack 與他妻子 Amy 在該地相識，同時亦是 Jack 告知 Vince 身世的地方。Vince 的這段回憶亦揭示了他們父子之間不太和睦的原因。當 Vince 試圖想執一把骨灰撒在果園裏時，Lenny 侮辱 Vince 不是 Jack 的親生子，指責他的舉動不尊重 Jack 的遺願，跟他大打出手。Vic 及 Ray 把他們分開，最後大家都還是尊重了 Vince 的意願，沒再予以阻撓。

最後他們一致同意到 Kent 的坎特伯雷大教堂（Canterbury Cathedral）遊覽，並認為 Jack 都會很享受此提議。教堂在基督教傳入英國的過程中扮演着重要角色，促進了基督教扎根英國，構成基督教道德觀成為該地的主流信仰。進入教堂後不久，Ray 示意要休息一會，囑其他人先行。他徐徐坐在長櫈上，腦海中懺悔般回想着他與 Amy 的一段婚外情。Vic 回首看着憔悴的 Ray，也同時憶起當年在療養院中意外窺看到他倆的幽會。

整個故事中 Ray 佔比較重要的戲份，Ray 的回憶除了有他們日常在酒吧中的活動外，他還敘述了一個由相識到老死的友情故事。在第一次世界

大戰時，同屬英軍的 Ray 被安排睡在 Jack 隔鄰的床位，他們很快便發現大家來自同一個社區，隨即對彼此增添了好感。Jack 還取笑 Ray 的身高，認為矮小的人比較幸運，稱 Ray 為 "Lucky"（幸運），在之後的回憶片段中可見 Ray 在賭博賽馬中真有些好運氣。在一次戰事中，Ray 把魯莽的 Jack 從戰壕邊上拉下，避開了致命的一擊，救了他一命，Jack 回國後在酒吧中把 Ray 介紹給妻子認識，還稱是因為 Lucky 的緣故他才保住了性命。

Jack 與 Amy 早年誕下一女 June，但由於 June 先天的缺陷不為 Jack 所接受，他們決定安排 June 入住長期療養院。Jack 臨終前也從沒提起過這位女兒，在生時也不曾探望，只有 Amy 在過往的五十年中，幾乎每週都到院中與女兒相聚。

Ray 從在軍營看過照片中的 Amy 那刻起，便已愛上了她。在相識幾十年後，Ray 的家庭出現了各方面的問題，與妻子離婚後工作亦出現了調動，此時他以接載 Amy 探望女兒為由，背着 Jack 與她發展了一段婚外情。從 Ray 的回憶中可見，臥病在床的 Jack 對他們這段婚外情的態度是曖昧的，他臨終前還叮囑 Ray 要好好照顧 Amy，並請 Ray 用他從養子處借來的錢來賭一場賽馬，以還清債務令 Amy 的生活沒有後顧之憂。

片中主角的人生交錯，組成一個微妙的友情故事，他們一起所經歷過的事情好壞參半。熟知 Jack 一切的 Ray 知道他性格上有些難以令人接受的地方，但另一方面亦跟他共渡過很多歡樂的時光。Lenny 過去因不能親自帶小女兒到海灘遊玩，要由 Jack 一家代勞而妒忌過他們。女兒長大後，Lenny 亦因 Vince 對女兒的懷孕不負責任而感到憤怒難過，還可能對 Jack

有過恨意。但這些恩怨似乎無損他們之間的友情，更成為了他們的一部份，各人都為 Jack 這位好友的離世而感到悲傷難過。從他們身上，我們可看到人生的悲喜交集，友情中亦復如是。

杯酒留痕，友情之跡

從《杯》中看到，在建立友情的過程中，共同的經歷累積後沉澱成一段屬於他們的歷史，亦因此而突顯了各人在其生命中佔有的特殊地位。這段一起經歷及創造的過程便是促成友情的關鍵。

每段友情中的互動，例如朋友的說話語氣聲線、身體觸碰、眼神接觸、喝酒時的姿態等相處的方式構成其友情的載體。透過反覆從事這些活動，感情得以彰顯，友情亦隨時日增長。過程中建立起一段屬於他們的歷史，培養出不足為外人道的默契，滋生出彼此之間的友情。

《杯》中主角活出了一個屬於他們的友情故事，Jack 的離世使他們重新審視這段關係，喚起的回憶反映出他們何其珍視這段感情。每當他們再度聚首於酒吧中飲酒談天，對逝去朋友的回憶、一起經歷過的，不期然從腦海中浮現，他們之間的友情透過這種持續的活動及緬懷得以延續。喝光的酒杯中，留下的不僅是啤酒泡沫的痕跡，更是他們友情的痕跡。

延伸觀賞

Senna（《冼拿》），Asif Kapadia 導演, 2010.

The Lord of the Rings Trilogy（《魔戒三部曲》），Peter Jackson 導演, 2001 - 2003.

Sherlock（《新福爾摩斯》），（電視劇第一至三季），2010 至今.

延伸閱讀

格雷厄姆斯・威夫特（Graham Swift）。《杯酒留痕》（*Last Orders*）。鳳凰出版傳媒集團，譯林出版社，2009。

Swift, Graham. *Last Orders*. London : Picador, 1996.

亞里士多德。《尼各馬可倫理學》。北京：商務印書館，2003。

托瑪斯・霍爾卡（Thomas Hurka）。《生命中最好的事物》，第十一章。北京：中央編譯出版社，2012。

MacIntyre, Alasdair. *After Virtue*. Notre Dame, IN: University of Notre Dame Press, 1981.

Nehamas, Alexander. *The Good of Friendship*. *Proceedings of the Aristotelian Society* 110, issue 3 (2010): 267-294.

Nehamas 有關友情的演講，視頻地址：https://www.youtube.com/watch?v=SXJUcfV9Ffs

《回魂夜》（*Out of the Dark*）

導　　演： 劉鎮偉

編　　劇： 劉鎮偉

主要演員： 周星馳（飾 Leon），莫文蔚（飾阿群），
　　　　　盧雄（飾盧雄），黃一飛（飾鐵膽）

語　　言： 粵語

首映年份： 一九九五

《回魂夜》：克服恐懼

羅進昌

恐懼是甚麼？

　　驚悚片是一種旨在激起觀眾恐懼感的電影類型。觀眾對一齣驚悚片的評價，通常是以它令人感到恐懼不安的程度來斷定。這樣看來，由劉鎮偉執導、周星馳主演的《回魂夜》算不上成功的驚悚片。不過，這並不表示該片沒有觀賞價值。因為有別於主流的驚悚片，《回》劇是談恐懼的電影：提出一種我們如何產生恐懼，如何克服恐懼的觀點。透過這齣電影，觀眾可以反思並了解自己的恐懼以至其他各種情緒。

　　劇中講述某個屋邨裏的一位老婆婆身故，在頭七之夜回魂，告訴屋邨保安隊長盧雄她是被自己的兒子和媳婦李氏夫婦所害。李氏夫婦意圖殺盧雄滅口，卻因為 Leon 趕到以手槍指嚇，繼而先後墮樓而死。由於害怕李氏夫婦在回魂夜回來復仇，盧雄等人雖然明知 Leon 其實是精神病院的

病人，但也接受 Leon 提供的「捉鬼課程」訓練。最後一場人鬼大戰，以 Leon 與李先生鬼魂同歸於盡告終。

　　從上述的故事梗概，我們可以初步勾畫出恐懼的輪廓：它是一種因為受到外在條件刺激而產生，並會透過外顯行為表現出來的心理狀態。李先生看見有人舉槍前來而後退，是為了避免受到槍擊。換言之，他的後退是表現恐懼受到槍擊傷害的情緒的外顯行為，其恐懼是由於有人以槍指向他而產生的。同樣，盧雄等人接受訓練的舉動，也是表現恐懼被李氏夫婦鬼魂尋仇的情緒的外顯行為，其恐懼是由於李氏夫婦之死而產生的。與此同時，我們看到恐懼產生行為的模式的特別之處：它與理智──另一種能驅使人們做出行為的力量──迥然不同。某個人的行為如果稱得上是表現出理智的話，則該行為應是針對所在的處境，他從所有可以做出的行為中，有理由地選擇一個自己認為最合理的舉動。從李先生的處境上看，即使有人以槍指向自己，既然對方示意只要求他放下武器，則顯然沒有即時危險，也就不用太快退後來避免遭受槍擊；他大可以選擇繳械投降，或者選擇躲在李太背後，都比退後來得安全。從盧雄等人的處境上看，即使目睹李氏夫婦墮樓而死，也沒有證據足證李氏夫婦真的會化為厲鬼回來尋仇；就算確定他們必會如此，也不一定要信賴一個精神病人來保護自己。換句話說，李先生與盧雄等人似乎未經思考，就對自身所在的處境作出分析，遑論仔細比較各種可供應付處境的行為的利弊，而只作出了頗有條件反射味道的反應。這樣看來，恐懼出現的原因，與由恐懼所導出的行為看來不太牽涉理智的運作。類比而言，恐懼像痛覺一樣，我們無待思考就可

以感受到被刀刃割破皮肉的痛楚，也無待思考就自然地會作出避開刀刃的反應。

或許恐懼確實是一種本能，正如美國人類學家保羅・艾克文（Paul Ekman）所說，恐懼是一種「基本情緒」（basic emotion）。稱恐懼為「基本」，意指它是人所共有、與生俱來的：在學習「恐懼」一詞之前，在看見過正在體驗恐懼的人之前，我們已經可以體驗到有關感受。然而，就算我們本能地可以感受恐懼，也不必然本能地會因某些特定的外在環境激起這種情緒，也不必然本能地會以特定的外顯行為來將它表現出來。看到蟑螂出沒，有人害怕，有人不害怕，害怕的人有些會立即尖叫，有些會發狂似地拿出殺蟲藥亂噴。箇中分別，會否多少牽涉後天學習或理智的作用呢？

恐懼與理智

就此問題，《回》劇提出以下觀點：我們並非與生俱來就會對某些特定事情產生恐懼。在「捉鬼課程」第一課中，Leon 以人普遍會被糞便激起厭惡的情緒為例來說明：由於從小開始，我們便被灌輸「糞便是無聊及污穢」的想法，因此當實際看到糞便時，不論那堆糞便到底是咖喱味還是咖啡味，我們都會避之則吉；由於從小開始，我們便被灌輸「鬼是恐怖」的

基本情緒（basic emotions）　關於人類如何習得情緒，有兩種對立的觀點。情緒文化論者認為，情緒與語言相似，是後天學習得來的人類行為，通過文化來傳遞。依此觀點，不同時代或文化背景的人，會體驗到不同的情緒；我們之所以認為有些跨地域、跨文化的情緒體驗，純粹是受不同文化互相影響下引起的誤會。艾克文並不同意這種觀點。他遠赴新畿內亞考察，發現那裏的人儘管從未接觸過其他文化，但他們與生活在西方文化下的人，對相同的處境會有相同的情緒反應。艾克文因此提出，人類各種情緒中，至少有部份與後天學習無關，而為人所共有的。他稱這些情緒為「基本情緒」，包括快樂（joy）、痛苦（distress）、恐懼（fear）、憤怒（anger）、驚奇（surprise）、厭惡（disgust）等。

想法，因此假使真的遇見鬼，不論鬼實際會怎樣對待人，我們對之也會產生恐懼。

這觀點暗合情感的評價論（evaluative conception of emotion）的基本論旨。按此論的說法，情感不會無端生起，它的出現是指向某特定的對象，稱之為「意向的對象」（intentional object）。不同的人都會哀傷，但他們的哀傷是不同的，當中分別則視乎他們為了甚麼而哀傷。忽視哀傷所指向的對象，我們就無法分辨被女友拋棄的哀傷與人到四十仍然沒有物業的哀傷。進一步說，一個年過四十而沒有物業的人是否確實哀傷，還有賴於他如何判斷自己的財產狀況。他可能不清楚自己的財產狀況，忘記了其實早已置業，或者不知道原來承繼了一筆巨額遺產。儘管事實上他早有物業，而自己不知道的情況下，哀傷仍會出現。這是因為，使人哀傷的是人詮釋對象的方式，而非對象事實上如何。如此說來，情感是體現人對於意向的對象的信念。亞里士多德曾將該觀點清晰地提出來：信念的改變會令情感也有相應改變。例如，要產生恐懼，某人必定要相信某些事件正在來臨，而這事件會嚴重威脅其自身安危。又例如，要產生憐憫，他就必定要相信某人正承受一些極度不好的事情，而承受者卻不值得受到如此對待。如果我們移除或更改這些信念，我們能夠預期情感會直接地隨之改變。如果親友或理財顧問告訴那哀傷的人，其實他擁有一個半山區物業，我們可以預期那人不會繼續哀傷下去而變為大喜過望。如果女友告知，原來她要拋棄他只是一個愚人節的玩笑，我們可以預期那人會由哀傷變為憤怒。

情感機械論（mechanistic conception）與評價論（evaluative conception） 在探討情感是甚麼時，論者常會觸及情感與理性的關係問題。情感機械論與評價論，是就有關兩者關係的兩種對立的論說。機械論視情感為一種力量，認為它如非不包含思想成分，就是不對思想作任何回應。換言之，從此論來看，情感是沒有認知意義的，沒有對錯真假可言，即是與理性無關。依此引申，從道德角度評估我們的情感，與塑造、改造人們的情感生活，都是不大可能。相反，評價論認為情感是人們思想的一種表達方式，包含了認知性的評估。我們可以從道德的角度來判斷這些評估本身是否恰當。依此引申，人們可以並且應該藉着道德教育來塑造他們的情感表現。

如果對某對象的信念，與關於該對象的判斷，是情感經驗不可或缺的成素，那會是甚麼樣的判斷？看來，上述例子所涉及的判斷，都有某些共同之處：所有判斷都視對象為重要的或有價值的。例如，我們不會對自己認為無關痛癢的事情感到憤怒。因為憤怒通常只會與我們高度重視、或有切身關係的事情相關，譬如榮譽、地位、財產等。如此說來，情感本身包含了對於對象所作的評價性判斷。換言之，評價性判斷是情感所包含的信念集合的一部份；而這種看待世界的方式，是情感經驗所包含的一部份。悲傷表示失去的東西是非常重要；憎惡通常將對象視為一些有害或會玷污人們的東西，因此要對它保持距離；恐懼是察覺有危險逼近而可能對自己構成嚴重傷害；憤怒是由於認為出現不能接受的錯誤——不論這些關於對象的判斷是否有事實根據。

　　情感所包含的價值判斷，是我們根據自身的福祉，或該對象在自己人生中的角色來作出的。假如我們將自己下半生的幸福，指望在香港實現，則可預見香港發生的事情會比瓦努阿圖發生的事情更能夠激起我們的情感反應。天文台預測香港將會發生大地震，我們會恐懼；預測瓦努阿圖將會火山爆發，我們不會恐懼。香港政府有官員貪污的話，我們會憤怒；瓦努阿圖政府有官員舞弊的話，我們不會憤怒。因為，使恐懼出現的東西，是破壞逼近的信念。它令人相信自己所珍視的目標、關係、計劃的實現將變得渺茫；使憤怒產生的東西，是對某人或某事已造成了的破壞，而我們認為該人該事對自己的計劃非常重要。那麼，我們就可以理解，將恐懼、憤

怒、嫉妒、哀傷、憎惡等集合一起以「情感」來統稱，並非出於偶然。因為它們有共同主題：它們關乎那些被人們視為決定福祉能否實現的關鍵元素，而這些元素通常不完全在自己的掌握之內。

不合理的恐懼

採取上述情感評價論的看法，情感也就有合理與不合理的分別。因為人們根據自己抱持的信念，以不同方式來賦予不同事物以不同的意義，而這些信念與為事物賦予意義的方式，也許正確也許不正確，並由此產生合理或不合理的情感表現。

這意味着，所謂不合理的情感可分為兩種。有時批評某種情感表現不合理，是指該情感的產生是基於人們抱持了沒有事實根據的信念。例如，觀眾對於盧雄因看見李氏夫婦的兒子榮仔躲在廚房一角吃雞腿而嚇倒，大概會覺得可笑，因為他誤以為當時的榮仔是李老太的鬼魂。另外，Leon 顯然認為盧雄等人對鬼的恐懼是不合理的，理由是他們沒有真正了解鬼是甚麼，他們對鬼的認知僅僅是道聽途說或依靠想像而來的。有時批評卻是針對情感所包含的價值判斷。例如，如果有人宴請親友，卻因為賓客的紅包不足五百元而憤怒，我們會認為這憤怒並不恰當。Leon 之所以被關進精神病院，據他本人的說法，是因為沒有任何事物可以令他產生恐懼，旁人

認為這是不正常的。一般而言，無論有多勇敢的人，總會有些事物為其所重視，那麼他就總會有怯懦恐懼的時候。Leon 無所畏懼，那就似乎表示這世界上沒有事物對他而言是有價值的，沒有事物值得他重視。這是不可思議的事情，因為正常人即使對世界漠不關心，至少應該也會重視自己的生命。

釐清情感有合理與不合理的分別，有實踐上的意義。恐懼這種情感，固然有積極價值：令人意識到危險，避免自身的福祉受到破壞。但是，恐懼的負面影響似乎更為明顯，至少它壓抑甚至妨礙了人的自由發展與成長。羅素在《幸福之路》中提到，對輿論意見的恐懼尤其有害：

> 一個有才華的人⋯⋯如果他的工作迫使他生活在一個狹小的圈子裏，尤其是這種工作要求他對普通的人表示出尊敬恭順——比方說，一位醫生或律師，他或許就會發現自己整整一生，都不得不在自己天天見面的人跟前隱瞞自己的真正興趣和信念。

如果同意恐懼有害，就有需要想出辦法來預防它出現，減少它的影響力。也許由於或多或少人總會重視某些事物，因此難以完全隔絕恐懼，但至少我們要消除那些不必要的恐懼。

在探討如何克服恐懼前，要先說明到底有甚麼原因，令人們會抱持沒有事實根據的信念或不恰當的價值判斷，致使前述那兩種不合理的情感產生。第一個原因在前文業已提及，Leon 認為是由於我們孤陋寡聞所致。我

們自小被灌輸某一套特定的信念與價值觀，如果未有機會及早接觸別的文化別的想法的話，長大後便很容易傾向將沿襲的教條視為唯一真理。偶然聽見從未想過的意見，接觸到從未遇過的事物，便視之為荒誕，甚至為之恐懼。阿群到精神病院探訪 Leon 時，阿群被 Leon 的手槍嚇得尖叫。Leon 斷言阿群是因為沒有想像力，以為他的手槍只是玩具——沒料到居然是真的，所以才會害怕。換句話說，欠缺想像力的話，人會將一些有可能出現的事情視為不可能，而這種想法其實是沒有根據的。在此要注意一點，編劇並不是表示，富有想像力的人就不會害怕。如果預料 Leon 的手槍是真的，而他拿起來對準自己，阿群理應更加害怕。沒有想像力且局限於固有見聞，就會懼怕一些突如其來而意料不及的事；這不能推出，有想像力且不局限於固有見聞，就會無所畏懼。進一步說，想像力可能令人更容易感受恐懼。前文已述，恐懼的意向對象，是指向未知的事態，而未知的事態充滿各種不確定的可能性。舉例來說，假使有匪徒不知從哪裏走出來，然後用刀架在你的脖子上，你會感到恐懼。這時候，恐懼所指向的，是匪徒各種可能會對你做出的行為。他可能只是跟你開玩笑，也可能純粹求財，也可能真的是想要了你的命，但無論如何你都不能確定他將會做出哪種行為。因此，第二種產生沒有事實根據的信念的方式，是我們的想像力將不想發生但有可能將會發生的事情，想像成它正在發生。總的來說，不論是將一些有可能出現的事情視為不可能，或將可能發生的事情當作正在發生，同樣都是沒有根據的信念。

從恐懼到幸福

Leon 的「捉鬼課程」其中一個重要單元，他稱之為「俄羅斯練膽大法」，目的是鍛鍊勇氣，也就是克服恐懼。這個單元要學員傳遞一個引線正在燃燒的炸彈，而這個炸彈會隨時爆炸。Leon 說明訓練的意義：炸彈的引線那麼長，明知燃點後要等一段時間才會爆炸，可是一般人都不會有勇氣拿着它。很明顯，這個訓練是針對由第二種沒有事實根據的信念所引起的恐懼。炸彈確會爆炸，不過它不是立即便會爆炸；炸彈的引線是否燃燒着，在當下一刻而言，其實沒有分別。那麼，實在犯不着為一個稍後時間才會爆炸的炸彈而驚恐了。塞涅卡（Seneca）給他的朋友呂西留斯（Lucilius）的書信中，便表達過這種觀點：

> 我們因想像而受的苦，多於因現實而受的苦……我所勸告你要做的是，不要在危機來臨之前不快；因為那些彷彿正在威脅着你，令你臉如死灰的危難，其實到最後可能不會到來；而且可以肯定，它們現在並未來臨。

預先為將來可能發生的事情而不快，即是讓那些事情給予我們更多的折磨，這是一般人經常體驗的情況。例如，很多學生在結果公佈之前已經開始害怕考試成績不理想。當成績公佈後，結果可能確實不佳，那麼在這時候開始不快才是合理的；但結果可能很好，這就更顯得不值得受到之前

斯多噶學派（The Stoics）的幸福觀　塞涅卡的話反映了斯多噶學派的幸福觀。希臘羅馬時代（Hellenistic period）的斯多噶學派在如何獲得幸福的問題上，將情感視為幸福的障礙，尤其是負面的情感如恐懼、嫉妒等。因此，如何減低情感所產生的影響，是該學派其中一個重要問題。斯多噶主義者強調情感關乎信念，而情感會隨信念的改變會有相應改變。依此前設，他們認為人之所以不快樂，是因為不認識世界的真相。換言之，不快樂就是信念與事實不符所產生的結果。要獲得幸福，就要先認識世界的真相，即事情發生的規律、事物被安排的角色，然後訓練自己去接受這些規律與角色。這正是斯多噶主義者學習哲學的目的。故此，有當代論者將他們的學說，視為新興治療哲學（therapeutic philosophy）與哲學輔導（philosophical counseling）的濫觴。

的折磨了。既然我們不能預先知曉自己的成績，那麼在知道成績之前的憂慮恐懼，其實是想像的產物，而非由真實的事態所引起。

至於第一種沒有事實根據的信念所引起的恐懼，「捉鬼課程」似乎沒有提出方法來對治。不過，我們可以藉着對照 Leon 與盧雄二角來窺見有關方法。Leon 最大的特徵，普遍被人認為是「黐線」的，反映在他精神病院病人的身份上。他說話沒有章法，思想脫離一般人的認知，旁人難以理解，因此不容於「正常人」的社會。盧雄正好相反，是典型社教化的人。劇中有兩段情節可資引證。其一，榮仔失蹤，李氏夫婦向盧雄求助。當時鐵膽在旁冷冷地說：「敢情是被變態色魔擄走，或者有人綁架勒索！」盧雄二話不說便痛毆鐵膽一頓。其二，盧雄在保安部訓斥下屬，指責他們玩忽職守。

在一個講究等第秩序的社會中生活，很多時需要顧慮公眾意見。如果有人有一些想法，但不容於他所處的社會，便很容易為了怕被排斥而不敢承認，甚至趕忙放棄那些念頭，故作虛偽約束自己。可是，扭曲自己真實的想法來遷就主流意見，便會被一套成規約束得喪失想像力，這樣其實是時刻活在惶恐之中，更談不上獲得真正的幸福。羅素對此有深刻的體會：

> 一般說來，除了對專家之外，人們對他人的意見也太關注了，而且事無大
> 小都是這樣。在不受飢餓、不進監獄這類事上，我們當然應該尊敬公眾的

意見。但是除此以外，在任何事上都對那種不必要的獨斷專橫意見表示自願屈從，這就很可能從多方面影響到個人的福祉。

要擺脫公眾意見的約束，不出兩途：一，將實現自己真正的意願置於首位，並準備隨時為之犧牲自己在公眾中的形象；二，選擇到一個能找到志趣相投的人的地方。Leon 唯有在重光精神病院才可以活出真正的自己，不必掩飾自己那些天馬行空的想法，才能夠不會因為缺乏想像力而受未知的境況引發恐懼。當然，在消滅李氏夫婦一役中，最終要與李先生同歸於盡，但 Leon 並不死於恐懼，更可以算是獲得幸福了。

延伸閱讀

Evans, Dylan. *Emotion: A Very Short Introduction.* Oxford: Oxford University Press, 2003.

Nussbaum, Martha. *Upheavals of Thought: The Intelligence of Emotions.* Cambridge: Cambridge University Press, 2001.

Roberts, Robert C. *Emotions: An Essay in Aid of Moral Psychology.* Cambridge: Cambridge University Press, 2003.

Russell, Bertrand. *The Conquest of Happiness.* London: Routlege, 1996.

Seneca. *Letters from a Stoic.* London: Penguin Books, 1969.

幸
福

人為何而活？人皆追求幸福？但幸福究竟是何物？快樂主義者認為，人只是為快樂而活，快樂就是幸福生活的必要條件，一切事物與價值皆可化約為快樂。溫帶維卻用了《魂離情外天》一片為例，去反駁快樂主義。他指出人往往會為了某些重要價值（如尊嚴）而放棄快樂，就像《魂》片的主角一樣，寧願活在痛苦但真實的天地中，而不願成為電腦程式的一部份。在分析《留芳頌》這齣五十年代的經典日本電影時，尹德成嘗試指出，幸福生活是關乎人生有沒有意義，但人往往像《留》片的主角般，只有在面對死亡的時候才開始思考自己的人生意義。人生要怎樣才有意義？若《留》片給我們的啟示是：人要在工作當中尋找意義，那麼印度電影《作死不離 3 兄弟》則告訴我們：創造幸福需要真誠。駱穎佳選了這齣惹笑電影去探討幸福生活這個嚴肅的題材，可真是別出心裁。他引用當代法國思想大家福柯的理論去分析《作》片主角的人生，指出人要活出自己的風格就必須關懷自己和周遭的世界，而真正的關懷又必須以真誠為前提，不能自欺欺人。福柯這種看待人生的方法，當真是把真誠這個道德價值轉化到美學的層次。

《魂離情外天》(*Vanilla Sky*)

導　　演：　Cameron Crowe

編　　劇：　Alejandro Amenábar & Mateo Gil（原作），

　　　　　　Cameron Crowe（改編）

主要演員：　Tom Cruise（飾 David Aames），Penélope Cruz

　　　　　　（飾 Sofia Serrano），Cameron Diaz（飾 Julie

　　　　　　Gianni）

語　　言：　英語

首映年份：　二○○一

《魂離情外天》：快樂與幸福

溫帶維

因為快樂，所以幸福？

我們都在追求幸福，但如何才是幸福？常識告訴我們愈快樂便愈幸福。正如香港人常常說的：「做人最緊要開心！」只是，人如何才能快樂？擁有快樂是否就擁有幸福？《魂離情外天》（*Vanilla Sky*）的故事透過一個覺醒的歷程，對快樂與幸福的關係作了教人深思的反省。

大衛‧艾美斯（David Aames）被控謀殺，受害人是他的女朋友。他否認控罪，因為他根本不覺得自己曾經殺過人。一名心理學家被指派對他的心理狀況進行評估，以便法院作出適當的裁決。大衛便向心理學家述說了他的一生和「案發經過」。

大衛的一生在他發生車禍之前是相當快樂的。他的父親是美國出版

界巨子，他生來便是個富家子。年紀輕輕因為父母離世而繼承了龐大的產業。換言之，他極之富有、英俊、年輕。他把上班和主持會議看成是遊戲人間的一部份，從來沒有認真對待，每天就是打球、做愛、開派對，一切都讓他獲得快感。他快樂，卻不珍惜任何東西，包括他的好朋友法蘭和一個惹人艷羨的性伴茱莉。這兩個人可以說是他最「親密」的朋友了，然而，儘管他自己不承認，事實上他把自己和他們的關係看作是各取所需，互相滿足的利益關係，從來沒理會他們的感受。

他的人生實在讓人羨慕，他自己對這一切也相當滿意。然而，很明顯，他的人生不是沒有欠缺的，比如真摯的友情和親情，人生的目標和意義。只是，他從來不覺得這是個問題，因為他已經夠快樂的了。他感到相當幸福。

大衛是個實踐的快樂主義者，與現實裏的大部份人一樣，雖未必意識到自己持守着某種做人處事的原則，甚至理智上反對快樂主義的主張，但實際上卻是按快樂主義的原則去行事為人的。快樂主義的基本立場是：幸福（happiness）便是快樂（pleasure）的總和，擁有愈多的快樂，愈少的痛苦，便愈幸福，因為快樂（不論是心靈還是肉體的）是人們唯一真正追求的東西，也就是唯一有價值的東西，而幸福的人生就是有價值的人生。

反對的人會說：「不！現實上我們不只追求快樂，人們很多時候也會為了追求像正義、道德、親情、友誼之類有價值的東西而放棄快樂。」快樂主義者會如此回應：「正義、道德、親情、友誼、尊嚴、知識之類的事

快樂主義（hedonism） 歷史上最著名的快樂主義者可能是伊壁鳩魯（Epicurus）。他認為追求快樂便能達致幸福，然而他所說的快樂並非指物質或肉體上的快感，而是指遠離痛苦和恐懼，令心靈得到澄明（tranquility）等簡單的快樂。所以，他提倡的其實是一種近乎禁慾的簡樸生活。如果伊壁鳩魯主義（Epicureanism）是一種自利的（egoistic）快樂主義，因為它只着重個人的快樂，那麼現代道德哲學中的效益主義（utilitarianism，常譯作「功利主義」）便是一種利他的（altruistic）快樂主義了。效益主義認為一件事情的好與壞是視乎它能否為所有受影響的人帶來最大的快樂。無論是伊壁鳩魯主義還是效益主義，快樂主義都不等於享樂主義。

物，若不能帶來快樂，是沒有人會去追求的，也就是沒有價值的。其實人們之所以做他們所做的事，乃因為他們認為所作的每一件事都能為自己帶來快樂，或是讓他們逃避痛苦，即使不是即時的，也是可預期的。例如，人們很多時候都不願意放棄一段不再能令自己快樂的婚姻，並不是因為他們認為婚姻本身有價值，必須尊重，而是預期若是放棄了可能會更為痛苦。」所以根據快樂主義的看法，真摯的情感和人生的目標等等，也只是獲取快樂的手段而已，無必要一定擁有。

平心而論，不管你是否同意快樂主義的觀點，現實中每一個人都在不同的程度上實踐着它。那麼，我們有因為快樂主義而更幸福嗎？我們的經驗便是快樂主義的最佳驗證，而經驗告訴我們，人愈是追求快樂便愈不快樂，相反會愈來愈苦悶和不滿足。

因為快樂，才有價值？

把快樂視為唯一的價值，正是快樂主義的根本問題。無可否認，世上有些事物的價值只在於給人們帶來快樂，例如：馬戲團裏的小丑、華衣美食、玩具、遊樂場，等等娛樂事業的產品。這些事物不能夠帶來快樂便沒有價值了，試問不好笑的小丑、不好吃的漢堡、不好玩的玩具和遊樂場還有甚麼價值？但這不表示所有事物的價值都只在於帶來快樂，我們一般會認為正義、親情、友誼、尊嚴、知識之類的事物的價值並不在於它們能帶

來快樂。沒錯，通常我們會因為得到這些事物而感到快樂，但這並不表示我們是為了得到快樂而追求這些事物的（就好像，吃炸雞腿會變胖，但不表示人們為了變胖而去吃炸雞腿）。相反，正正因為我們重視這些東西，也就是體會到這些東西有價值，所以得到了便感到快樂。若我們體會不到公義、尊嚴、真摯友誼和愛情的價值，就算得到了也不會感到快樂。換言之，若這些事物的價值只在於能帶來快樂，也就是說其自身沒有價值的話，它們便不可能帶來快樂，而事實上我們能因為獲得它們而感到快樂便顯示了這些事物也是人們追求的，本身具有價值。

按這道理，人愈能體會到身邊事物的價值，他能獲得快樂的機會也就愈多；相反，一個人愈是覺得身邊的事物沒有價值，就愈沒有追求快樂的機會，生活便愈苦悶。想想看，一個對甚麼都沒興趣的人，他的生活可有多苦悶（其實這種人多得很，你有沒有見過一些人老是一天到晚喊無聊，你問他想幹甚麼，他就一定說不知道，最後還要很諷刺地加一句：「其實我這個人很簡單，對生活沒甚麼要求，但求開心而已。」與這種人談戀愛最要命！）而一個對任何事物都能看出其珍貴之處的人，就是對着草木瓦礫也可以自得其樂。弔詭的是，愈是徹底的快樂主義實踐者，他就愈不能體會身邊事物的價值。當人愈以快樂為目的，便愈會把心思和行為的焦點放在如何獲取快樂上，愈是如此便愈會把周遭的一切視為獲取快樂的工具，而錯過事物本身的價值。因此，愈是積極地實踐快樂主義，身邊的事物便愈顯得無價值、無意義，愈不知道要做些甚麼才可以獲得快樂，生活就愈感到無聊苦悶，並愈只能依靠娛樂事業所提供的產品過活。

工具價值（instrumental value）與內在價值（intrinsic value） 工具價值是指一件事物的存在價值，在於它是取得或導致另一件事物的工具。如果一件事物並不是為別的事物而存在，而是為其自身而存在，則我們會說它具有內在價值。

看看現代娛樂事業史無前例地蓬勃，便知無聊苦悶是現代的特徵，這也是我們都在不同程度上實踐着快樂主義的結果。不是嗎？為了快樂，我們大部份人都讀書和工作，追求的卻不是學問和事業，而是快樂的生活。故讀書本身是無意義的，除了它最後讓你找到好工作；當然，工作本身也無多少意義，它之所謂「好」只在於它能帶來可讓人快樂的物質資源。結果，大家就「被迫」花了大半輩子在這些無聊苦悶的事情上，但求換取最多的快樂，這就是社會公認的所謂「有理想、有目標」但卻無聊苦悶得要死的人生。能體會身邊事物的價值並從中獲得滿足的人是有福的，然而這卻不是實踐的快樂主義者所能有的福氣。

快樂以外

快樂主義所導致的問題不光是無聊苦悶，更是因為把別人當成工具而最終自討苦吃。

作為一個實踐的快樂主義者，《魂離情外天》中的大衛是不會刻意追尋真摯的情感和人際關係的，看他如何對待法蘭和茱莉便知道了。然而命運卻讓他遇上了真愛，這也是他生命中的轉捩點。他在自己的生日會中與清純、率直、漂亮的蘇菲亞邂逅。蘇菲亞是大衛認識的人之中唯一與他沒有任何利益瓜葛的，加上她為人坦誠沒有心機，大衛又刻意暫時不在她身上獲得快樂（其實這只是他泡妞的伎倆）。種種機緣的配合，讓大衛第一

次能與人傾心吐意地交往，第一次不是以工具的角度看待一個人。他對真實的情感作出了回應，開始願意不為一己的快樂，而為他人的關懷作點事。當蘇菲亞說她擔心大衛的事業時，大衛便有意為蘇菲亞去認真面對自己的事業，大衛首次因為愛情而感到實在，而不單單只是快樂。

就在他和蘇菲亞的愛情萌芽之際，他的性伴茱莉找到了他。她請大衛上了自己的車，然後向他表白自己對他的愛意。此時茱莉如同蘇菲亞一樣，沒有為了討好大衛而絲毫隱藏自己的心意，她是絕對真誠的，只是她對大衛除了愛意之外，還有極大的怨恨。面對茱莉真誠的愛與恨，忽然間，茱莉不再是大衛可以愛理不理的玩偶了，他本性中的道德直覺被迫着回應。只是茱莉的行為突然變得相當瘋狂，大衛還未來得及反應，她已經把車子衝出公路，決意要和大衛同歸於盡了。

茱莉在車禍中身亡，而大衛則嚴重受傷。自此，大衛的容貌被毀，四肢活動不便，長期劇烈頭痛，情緒低落，性情大變。在休養了一個多月之後，他再去找蘇菲亞，然而卻因為自卑而作出了許多令人難堪的異常行為，最後蘇菲亞決定放棄這段從未真正開始的愛情。大衛因此感到極度沮喪，陷入了人生中的最低潮。

奇怪的是，就在這個時候，蘇菲亞回來找他並表示願意再續前緣。不久之後，大衛的主治醫生們突然說可以完全把他治好。最後，他不但得到了最渴望的愛情，也重獲曾經失去的一切。就在一切看似美好的時候，不知何故，蘇菲亞時而變成了茱莉的模樣，時而又以本身的模樣出現，但無論是甚麼模樣，她都聲稱自己就是蘇菲亞，是大衛所愛的人。大衛感到極

道德直覺（moral intuition）　直覺（intuition）被視為感觀以外的另一種認知能力，主要用以認知一些抽象的事物，例如數學概念；但直覺也有別於理性，因它並非通過推理去認知的。「道德直覺」一詞可以指，運用直覺這種能力去認知道德真理的過程，也可以指通過直覺而得知的道德真理。

度恐懼，結果便用枕頭殺死了她。

　　經過與「心理學家」的一番心靈搜索，大衛終於發現了真相。原來從蘇菲亞回來找他開始，他的所有經歷，包括殺人、被控謀殺，和與心理學家訴說身世和案情等等，都只是一場夢。事實上，當蘇菲亞放棄他的那一天起，他已經決定自殺了。只是他在自殺之前，到了一間叫作「生命延續」（Life Extension，簡稱 LE）的高科技公司買了兩項服務。其一是冷藏其身體，到了科技能治好他的殘疾時再使他復生；其二，就是在他被冷藏的期間給他一個完美的夢。在那夢裏，大衛可以「經驗」到一切使他感到快樂的事物，於是他便要求蘇菲亞在夢中回到他身邊、朋友再次對他好、身體完全康復、還有用不完的財富，總之一切回到他未出車禍之時那樣，只是多加了與蘇菲亞的戀情及香草色的天空。他不會記得任何有關 LE 的事，更不會記得自己自殺。從此，大衛陶醉在自己設計的美夢中達一百五十年之久，他完全沒察覺到那只是一場夢，直到這美夢被大衛對茱莉的罪咎感所騷擾，才出了些技術上的問題。

　　這個所謂技術問題，並不是偶然的，更不是 LE 在技術上不成熟或是意外所造成的。這是大衛人性的自然表現。大衛知道他深深傷害了茱莉，最終茱莉更因為自己的薄倖而死，他實在難辭其咎。強烈的罪咎感並不好受，卻是人性面對自身罪惡時自然、強大、且負責任的反應，是不能制止的。其實這件事在他進入夢境之前便已經影響着他了，他深知不能不向茱莉負責，要把她應得的尊重和愛好好地還給她。這才能解釋為甚麼，大衛沒有選擇讓他的美夢在他與茱莉的車禍之前開始，其實他大可以連這些痛

苦的記憶都刪去啊！他犯不着把這些痛苦一同帶進美夢裏，唯一的理由就是他不忍心把茱莉的遺言當垃圾一般拋棄，那始終是一個愛他的女人真誠的內心剖白，無論如何是要尊重的。並且他刻意保留了因為車禍而受傷的痛苦記憶，這便是贖罪心理的表現。只是他和 LE 都沒想到他的罪疚感的力量有多大，它排除了各種人工的自欺和壓抑，最終在高科技所構成的虛假意識中再次浮現。在大衛的美夢中，他的愛人時而以茱莉的形態出現，就是因為在他的靈魂深處，他還未能原諒自己對茱莉的所作所為。

人的尊嚴

　　故事的結局是這樣的：LE 的「技術人員」（其實是人工智能程式）對還在夢中的大衛詳細解釋了整件事的來龍去脈，他駭然發現一切的美好事物皆是自己設計的夢境而已。健康美貌是假的，朋友的真誠是假的，永遠美麗的香草色天空也是假的，就連蘇菲亞的愛也是假的。一直以來他只是在與自己的幻想「相戀」。有趣的是，他並沒有為此而感到沮喪，相反，他開始因為對人生有了更深刻的體悟而有所解脫。他發現再好玩的事物，再使人感到快樂的東西，若非真有價值，也只會使人變得更空洞。這種空洞在日常生活中隨時可見，舉例說：人際關係可以是真誠的，也可以只是精彩的社交活動。前者帶給人們安全感和充實感，而在後者中，人人為了保護自己都不說真心話，同時人人為了讓人接納自己便盡說些大家愛聽的

話。這或許是很富娛樂性的,但卻教人更感孤單,曲終人散的一刻,也就是心靈不再被精彩的話題所佔據的時候,那種虛空是相當難受的。我們總是希望不停地延續這種聚會,就是為了逃避這種強烈的虛空。所以當大衛發現夢中的蘇菲亞並不真實存在時,他體會到的正正是這種娛樂結束後緊接而來的極度虛空、孤寂和失落。然而,他的人生突破卻在於他並沒有因此而要求再次進入美夢中,因為他發現這麼做即使能再一次感到戀愛中的快樂,實際上也只是在用娛樂來麻痺自己生命的虛空感而已。即使 LE 能「修復」他潛意識所構成的問題,那只是借高科技扭曲自己的本性而已。為了享樂而扭曲人性實在太可悲,那等於說人性的價值還不及享樂來得高,人可以為了享樂而泯滅本性。如此看待自己的本性,是對自我存在的一種深層否定,這等於在說:「我的真心不值一文。」是自尊的終極揚棄。這種生存方式是沒有尊嚴的。

若追求快樂是人生的唯一目標,充滿快樂的人生便是幸福的人生,那麼許多我們一般認為沒有尊嚴的生活模式也可以是幸福的,值得追求的。比如,政府只要在食水中加入迷幻藥,讓人人都時常在迷幻中感到興奮和快樂,我們便有一個幸福的社會了(這是上世紀七十年代初,美國心理學家 Timothy Leary 的建議);為了解決青少年失學失業的問題,政府大可以提供一個免費的遊樂園,在裏面少年人可以二十四小時不斷玩網上遊戲和吸毒,還有免費膳食供應,唯一條件便是要不斷享樂,直至死亡。相信這樣生活的人不用一年便會死,但可以死得很快樂,政府又不用花錢辦教育,真是一舉兩得。我們之所以不會同意政府這樣做的主要原因乃是:這

種生活是沒有尊嚴的。

　　在電影的結尾，LE 給了大衛兩個選擇：第一，他們可以把一切不愉快的記憶洗去，重新為大衛輸入修復了的美夢，那麼大衛便可以繼續享受他美夢中的快樂，並且保證不會再出事故；第二，他可以被解凍和復生，只是當時的世界已經沒有他認識的人和事了，財產也已所剩無幾，儘管已經有能使他完全康復的醫療技術，他也未必負擔得來。回到現實會是相當艱苦的。

　　最後，LE 對大衛說：「你要作出選擇，對你而言甚麼是幸福？」結果，他在現實中睜開了眼睛。

　　說這是一部關於自我覺醒的電影，並不是因為它講述一個人怎樣從美夢中醒過來，而是因為它描述了人性的尊嚴如何從追逐快樂的遮蔽中再次透顯。大衛決定回到現實，是因為他發現單單追求快樂，只會令他更感虛空和沒有尊嚴，唯有勇敢面對自己的恐懼和人生的苦難才可能活得實在，才可能獲得真正幸福。故此，他是否回到現實中其實不是最重要的，反正他也沒法子判斷甚麼是現實，甚麼是夢境。重要的是他以一個怎樣的態度處世，若他仍舊以追求快樂為處世的主調，不論在夢中還是現實，他的生命仍舊會是虛浮、空洞、和苦悶的。

延伸觀賞

Abre Los Ojos, Alejandro Amenábar 導演 , 1997.

Eternal Sunshine of the Spotless Mind（《無痛失戀》）, Michel Gondry 導演 , 2004.

《留芳頌》(*Ikiru*)

導　　演： 黑澤明

編　　劇： 黑澤明、橋本忍、小國英雄

主要演員： 志材喬（飾渡邊勘治）、小田切美喜
　　　　　（飾小田切丰）、日守新一（飾木村）

語　　言： 日語

首映年份： 一九五二

《留芳頌》：幸福與意義

尹德成

二〇〇七年日本朝日電視台重拍了黑澤明兩齣名作。其中一齣是
一九五二年的《留芳頌》。畢竟已過了五十多年，社會環境變了，所以新
版本在內容和角色設計上都作了改動。至於改得是否合理，就見仁見智
了。只是我總覺得新不如舊，尤其欠缺了原作的荒誕感。

困局

《留芳頌》原來的故事是這樣的。主角渡邊勘治在政府任職超過三十
年，是市民課課長。在行將退休時，他被診斷患上末期胃癌，生命只剩下
幾個月。他想告訴兒子這個壞消息，卻意外聽到兒子和太太計劃搬離老
家，並且打算拿他的銀行存款和退休金去蓋新房子。對他來說，這比癌病

帶來的打擊更沉重。可不是嗎？他太太早死，剩下他和兒子相依為命。為了兒子，他拒絕再婚，每天埋首工作，省吃儉用，既捨不得買衣服，連酒也捨不得喝。他人生中的每一個片段，無論快不快樂，都和兒子有關。可以說，他一生中所做的每件事情都是為了兒子，兒子就是他的寄望。可他為了兒子，兒子卻不再為他了，因為兒子長大了、結了婚、有自己的打算和寄望。如果渡邊的人生目的是養育兒子成人，等自己晚年時有人照顧自己，那麼他是失敗了。這個失敗在剎那間將他一生所做的一切變成無意義。怎麼會是這樣的？

我們往往以為一個行動（action）的目的（purpose）就是行動的意義（meaning）。例如一個人為了參加馬拉松，每天下班後都跑幾十公里路回家。要不是為了參加馬拉松，他大可跟其他人一樣乘坐地鐵，既快捷又舒適。他每天辛苦跑幾十公里的意義，就在於參加馬拉松。反過來說，我們之所以認為一件事情無聊、沒有意義，往往因為我們不知道它有甚麼目的。然而，有目的並不必然有意義。人的一生是由無數大大小小的行動所組成的，當中大多數都會有一定的目的，有長期的，也有短期的。當你很想達致某個目的時，你會很樂意為它去做某些事，你會覺得那些事有意義。不過，當你反覆做着相同的事，嘗過無數次達成這個目的所帶來的愉悅之後，你便不再對這個目的感興趣了，於是有意義的事情變成無意義。可是在我們每一個人的生命中，都無可避免地充滿這些因為重複得太多而讓我們覺得無意義的小事。為甚麼我們還要繼續做這些事呢？或許我們會想，如果生命有一個終極目的，那麼我們可以想像生命中所做的每件瑣碎

的事都是為了達成這個終極目的而做的，那麼一切看似無聊、瑣碎、互不相干的事情立時由這個終極目的串連起來，又會立刻變回有意義了。多美妙！然而，人的終極目的是甚麼？人究竟有沒有終極目的？

可能渡邊從來沒有想過人生意義的問題，可能他一直以為自己的人生是有意義的，因為他一直以兒子為人生的終極目的。為了成就這個目的，渡邊可以忍受那些沉悶、重複、無聊的工作。換句話說，是他的目的令他覺得一切無聊事都是有意義的。然而，當他知道這個終極目的是不可能達成之後，他頓時意識到過往自以為有意義的事原來是徒勞、無意義的。就像那個為了參加馬拉松的人，經歷了漫長艱苦而沉悶的鍛煉之後，到頭來卻發現根本沒有馬拉松比賽。還有甚麼比這更讓人氣餒？

死亡終歸把人的一切努力與成果取消，使在世的一切目的與企望化作烏有。渡邊在知道自己即將死去時才意識到這一點。當然，如果渡邊有信仰，他必會相信他所做過的每一件事情都必定有目的，儘管他不知道這個目的是甚麼。如果渡邊沒有信仰，他必定很難過，因為他會發覺自己原來做了一輩子傻瓜。他很可能會想：早知如此，便今朝有酒今朝醉、快快活活混日子算了！雖然渡邊在政府裏混了三十年日子，但他並不快活！三十年來沒有請過假的渡邊不想再上班了。

出路

　　渡邊每天在街上遊蕩，想尋回一些快樂的日子。然而快樂是甚麼？怎樣才活得快樂？他遇到一個作家，趁着幾分酒意，向作家傾吐他的不快、他的病情和將要來臨的死亡。作家可憐他，帶他四處找尋快樂。不過快樂在哪裏？在華衣美食？在笙歌萬舞？在軟玉溫香？通通都不是！渡邊想找回逝去的青春，但青春一去不回頭！渡邊不可能從頭規劃他的人生了！那麼渡邊的一生註定沒有意義嗎？

　　徹夜尋歡而不獲之後的一個早晨，當人人趕着上班的時候，極度疲憊和失落的渡邊在回家的路上碰見年輕女下屬小田切丰。小田切正想要辭掉市民課的工作，但偏偏在這時候，身為課長的渡邊卻連續曠工五天。由於程序上必須要有課長蓋章才可以正式提出辭呈，所以等得不耐煩的小田切只好找上他家門來。渡邊問小田切為何要辭職，她說在市民課工作以來，從來沒有甚麼新鮮事發生過，所以寧願去工廠打工。小田切是一個開朗、率直、想到就說的傻大姐型女孩子，在辦公室整天嘻嘻哈哈的。渡邊很想知道，是甚麼令眼前這個窮得只穿破襪的女孩子那麼快樂。於是他每天跟着她四處遊玩。行將就木的老男人終日跟一個年輕女孩子四處吃喝玩樂，很難不讓旁人想入非非。渡邊的兒子就因誤會他臨老入花叢而大興問罪之師，要跟他在財政上劃清界線。就連小田切也懷疑渡邊在追求她而不肯再相見。渡邊解釋說，他每天跟着她只為羨慕她的青春和活力，他想知道她活得快樂的原因，因為他想在死前能再次快樂地活一天。可是連小田切自

己也不知道，為何自己總是那麼快樂。她說自己和其他人一樣，每天吃飯和工作，她只覺得在工廠製造玩具兔子時，好像跟全日本的孩子成為朋友一樣。她的無心快語喚醒了渡邊，讓他重新尋到生命的意義，從困局中找到了出路。

渡邊的出路就是回去上班。他從一大堆文件中嘗試找些值得做的事，結果找到黑江町居民的投訴。當日（電影開場時）黑江町的居民來到市民課投訴區內有爛地積水，滋生蚊患，影響衛生。當時渡邊只是按程序給他們「轉介」到其他部門，結果所有部門都說不是他們的管轄範圍，都按程序把居民給「轉介」到其他部門去，最後區民們給「轉介」回市民課。深感被這群小官僚愚弄的黑江町居民，最後只能忿然大罵一通而離去。如今重新打開文件，渡邊的想法不一樣了。他想把水窪填平建個小公園。雖然建公園不是市民課的職權範圍，但渡邊深信如果市民課能夠負責聯繫各個部門，公園是可以建成的。渡邊決心在自己死前辦好這件事，儘管在別人眼中這只是一件小事。在人生中最後的五個月中，渡邊付出了無比的熱誠和毅力，頂着來自不同部門的阻力、頂着副市長的政治利益，甚至頂着黑社會的威嚇和自己日漸不堪的身體，把公園建成了。就在公園開幕的那個下雪的晚上，渡邊被發現死在小公園裏。

或許你會問：「這算甚麼出路？渡邊不過做回平日無聊的工作罷了！渡邊不正是因為長年累月重複這些無聊的工作，才會感到人生沒有意義

嗎？為何現在做回同樣的工作又會變成有意義、變成他的出路呢？況且先前不是說過，死亡會把人的努力取消，所以建公園即使可算作一項成就，但終究是過眼雲煙。」要回答這個問題，我們需要回頭看一看渡邊的人生和工作為何會變得無聊。

意義

在渡邊的抽屜中一直放着一份他二十年前寫的改革建議，只是這份厚厚的建議書如今只是作為一疊草稿紙而存在！為甚麼會這樣呢？當渡邊還年輕時，想必跟其他人一樣，對很多事情感到新鮮，想幹一番大事。然而，當他在政府工作的日子久了，那些曾經讓他興奮的工作都變回了無關痛癢的例行公事。他之所以還願意每天重複做着這些和他本人全沒關係的事情，大概只是為了每月發下來的薪金。他的工作之所以變成例行公事，很大程度是因為政府的程序。民主國家的政府都很重視程序，不同部門各司其職，不可以逾越職權。然而，程序只是工具，你用得正面，它便是「程序公正」，你反面去用它，便會變成所謂「官僚主義」。所謂「多做多錯，少做少錯，不做不錯」，大概是全世界官僚們的「工作倫理」。人人都按程序把事情推來推去，就是要守住這個「工作倫理」。結果就如渡邊

程序公正（procedural justice） 當代政治哲學巨擘羅爾斯（John Rawls）區分了三種程序公正。完美的（perfect）程序公正：我們根據某個準則而得知甚麼結果是公正的，然後制定一個確保這結果必會產生的程序，遵守這個程序就是公正了。不完美的（imperfect）程序公正：儘管我們根據某個準則而得知甚麼結果是公正的，卻不能制定一個確保這個結果必會產生的程序，而只能制定一個對所有人都公平的（fair）程序，但只要恪守這個程序，即使其結果有別於預期，也是公正的。純粹的（pure）程序公正：我們沒有任何準則去判斷甚麼結果是公正的，但我們可以制定一個對所有人公平的程序，並且同意任何通過這個程序而得出的結果都是公正的。無論是哪一種程序公正，重點是：所有人（包括執行程序的人）都不可違反既定規則。

的下屬野口在守靈夜所說一樣，在政府工作越久，越是甚麼都做不到。要麼你離開，要麼你得順從（conform to）整個官僚架構的「工作倫理」——一切按既定程序辦。青年渡邊的熱情大概就是這樣給消磨殆盡，令他的工作不再有意義。

　　按韋伯的說法，官僚架構是社會邁向現代化、理性化的必然產物，而理性化就像一個「鐵籠」把現代人牢牢罩住，任你多不滿也無所逃遁。所以，從這個角度看，是現代社會讓人失去意義。然而，從另一個角度看，我們對「意義」的理解也是我們失去意義的根源。

　　雖然渡邊要服從官僚架構的工作倫理，但並不表示他完全不能做成任何事。只是這些工作只會是一些重複又重複的小事。當我們對這些小事仍有新鮮感時，覺得能夠完成它們便是達成某些目的，會認為它們是有意義的。然而，當這些小事不再新鮮，我們不再稀罕它們所帶來的成果時，便不再認為它們有意義了。當這些不再新鮮的事情經常重複、變成不得不去做的例行公事時，我們更加不想去做、更加覺得無聊、厭惡。渡邊的生活之所以會失去意義，其實源於他把意義理解為行動的目的（成果）。另一方面，從他抽屜中的改革建議可知，年輕的他也曾嘗試過改變官僚架構的工作倫理，只是他會發覺無論自己做甚麼，它還是絲毫無改。當他明白自己的目的是不可能達到的時候，他會覺得自己和這個世界根本沒半點關連，因為無論他多麼努力，也改變不了這個世界分毫，而他所做的一切只是一個個孤立的行動，整個人生也於是變得支離破碎。所以，渡邊的出路

理性化（rationalization）與官僚架構（bureaucracy）　德國社會學家韋伯認為人類歷史是從蒙昧走向理性的過程。雖然他認為每個文化都有各自的理性化過程，但仍以西方社會的理性化最為獨特。後者依循工具理性從傳統發展到現代，在各個社會領域，比如科技、經濟、政治等，都呈現講求效率（efficiency）、可計算性（calculability）等工具理性的特徵。官僚架構（譯作「科層架構」似更恰當）是最能體現工具理性的組織方式。它按不同的職能或專業分成多個部門（科），而各部門內又分成不同職級（層）。政府以外，現代的私人企業也是按這種「橫向分科、縱向分層」的形式組織的。儘管韋伯看出西方的理性化最終會限制人的自由，但他同時認為這是個無法逆轉的趨勢，就如一個鐵籠將人困住，不可逃脫。

並不在於他返回日常工作當中，而是他要從工作中重新找到意義，而這很大程度上有賴於他對「意義」有了完全不同的理解。

事情或行動的意義不一定在於它的目的或成就，而可以是在於我們能否把它放置在一定的脈絡（context）中去理解它。以電影中小田切辭掉市民課的工作去玩具廠工作為例。要理解她這個行動，我們得把它放置在二十世紀五十年代的日本社會這個脈絡當中。如果我們不知道當時日本要振興工業，全民拚力要從戰敗中復興，因而多數人都會到工廠打工，我們便無法明白為何她會這樣做，因為我們會不自覺地以今天的社會及經濟狀況去判斷她這個行動。即是說，我們會把一個五十年代青年女子的選擇錯誤地放置在今日的社會及經濟脈絡當中去理解，那當然解不通。新版的《留芳頌》正因為一方面把時代背景改為現今的日本，但另一方面又要保留這個關鍵的情節，結果便是解不通。

如果我們所做的事和現實世界全無關連，那麼便失去理解這件事的脈絡。只有和世界有所關連，我們的行動、工作才能夠以這個世界為脈絡去取得意義。所以，人生或工作意義的關鍵是人和現實世界的關係，而這關係可以如何建立呢？

卡謬在《薛西弗斯神話》一文中將現代社會工人的處境比作薛西弗斯所受到的懲罰。當人視工作為徒勞無功的苦差時，工作就如薛西弗斯那塊永遠需要他推上山頂但卻又永遠會滾回山腳的石頭，就是承認了自己無法戰勝命運。只有當人選擇他的工作時，才能重新跟世界連繫，才可能戰勝

薛西弗斯（Sisyphus）　希臘神話人物。有說他是個暴君，有說他是個強盜，又有說他因得罪宙斯而受到懲罰。他得到的懲罰是一種無止境的勞役：他要將一塊巨石推到山上，但當巨石到達山巔的一刻便會因自身的重量而滾下山坡，薛西弗斯必須回到山腳，從頭再將巨石推上山，往復而不知所止。

命運。

　　當人越是懷疑自己的工作是否能改變世界，越是不積極工作，甚至從工作或現實中抽離時，他就越是失去和世界的連繫，生活越是顯得斷裂。只有在積極工作、努力生活之中，人才能和世界連繫起來，重新把自己每一個生活片斷連繫起來，它們才能夠重新獲得意義。對渡邊而言，兒子是他和這個世界的唯一連繫，但兒子的背叛卻令他失去理解自己和世界的最後依據。幸而他遇上了小田切。雖然小田切自己也不清楚為甚麼會快樂，但她的話卻喚醒了渡邊，讓他重新詮釋生命的意義。

活在當下？享受過程？

　　或許有人會說：「這不過老生常談吧！不是常常有人說，做人要不問成果，只要享受過程、活在當下嗎？」對，卻又不全對。如果我們單純強調享受過程、活在當下，但對現實缺乏透徹的理解，我們很難在「當下」活得長久。如果一個人正在經歷極度悲慘痛苦的過程，你叫他如何去享受呢？所以，下次當我們很灑脫地告訴別人，說做人要「活在當下」，要「享受過程」，要不問成果，要不計回報的時候，我們首先要一問自己：「究竟我對『當下』有多了解？我明白別人正在經歷一個怎樣的『過程』嗎？」

　　渡邊的出路是很難走的，因為他必須認清這個現實世界，承認當中存在着種種不合理、不公義和種種荒謬，而且他必須承認自己對這一切的無

能為力。他不能假裝看不見，更不能像阿 Q 般用「精神勝利法」欺騙自己。一個人可以騙盡世間人卻騙不了自己。

被回憶？被懷念？

中國人老愛說「立德、立言、立功」。立德、立言都不是着眼於即時的回報或成就，而是寄望自己會被後世回憶和懷念。所以有人會說：「渡邊的工作其實是有成果的。在電影結束時，那些孩子不是很愉快地在公園玩耍嗎？他死後，黑江町的居民不是沉痛地懷念着他嗎？還有，那個在渡邊死前碰見他的巡警不是說他很快樂嗎？」不錯，電影中的渡邊確實被黑江町的居民懷念，然而他之被懷念既是意外，也同時是被安排的。說是意外，是因為如果渡邊是一個真實人物而不是電影中的角色，他所做的一切是可以不被見證、不被理解的。試問世間有多少人無論做過多少好事、壞事，結果都不為別人所知曉、所記起？然而，由於他是一個電影角色，而電影需要向觀眾解說，所以安排了一場冗長的守靈夜，讓街坊去懷念渡邊，讓他的同事去猜測他為何在死前改變了工作態度，讓那個巡警去見證他最後是快樂的。所以，如果說渡邊是為了死後讓人懷念他而去推動建小公園，這仍然是從行動的目的去理解意義。然而，渡邊應該清楚知道他所做的事將不會被見證，也不會被視為甚麼成就或功勞，也應該知道過不多久便沒有人會再記起他。正因為有了這種對現實的了解，他仍然下決心去

推動建公園，不以沒有成就為沒有意義，這才顯出他對「當下」（包括他的工作、生活以及現實世界）的 commitment。當然，渡邊仍然會相信，他所做的事是有可能影響別人的（例如那些在公園玩耍的小孩子），就正如小田切相信當她製造那些玩具兔子時，她便是所有小孩子的朋友一樣。只有這樣他才能重新建立跟現實世界的連繫。然而，說到底，這只是一種「往信心的跳躍」，但我們所相信的並不一定會成真！渡邊應該清楚這一點。

那麼渡邊幸福嗎？卡謬在《薛西弗斯神話》的結尾說：「我們必須想像薛西弗斯是幸福的。」在守靈夜為渡邊作見證的巡警也說：「我見他很快樂。」

延伸觀賞

《留芳頌》（《生之慾》），藤田明二導演，2007。

The Seventh Seal（《第七封印》），Ingmar Bergman 導演，1957.

Monthy Python's *The Meaning of Life*（《人生的意義》），Terry Jones 導演，1983.

延伸閱讀

Camus, Albert. *The Myth of Sisyphus and Other Essays.* 1955; New York: Vintage International, 1991.

Flynn, Thomas R. *Existentialism: A Very Short Introduction.* Oxford: Oxford University Press, 2006.

Pamerleau, William C. *Existentialist Cinema.* Basingstoke, Hampshire, UK: Palgrave Macmillan, 2009.

Cottingham, John. *On the Meaning of Life.* London: Routledge, 2003.

宇文所安。《追憶》。北京：三聯，2004。

《作死不離 3 兄弟》（*3 Idiots*）

導　演：Rajkumar Hirani

編　劇：Rajkumar Hirani & Abhijit Joshi

主要演員：Aamir Khan（飾 Rancho）, Madhavan（飾
　　　　　Farhan）, Sharman Joshi（飾 Raju）

語　言：英語、印地語

首映年份：二〇〇九

《作死不離 3 兄弟》：生存作為一種美學

駱穎佳

印度電影從來都不是香港電影市場的主流，但《作死不離 3 兄弟》（*3 Idiots*）這部印度電影卻非常賣座。我想一方面是它的娛樂性非常豐富，「笑位」非常密，而最打動港人的是戲裏面對印度「填鴨式教育」的批判及嘲弄，將這類教育的荒誕表露無遺，令同受「填鴨教育」之苦的港人產生共鳴。

此外，電影最觸動我的是主角 Rancho 那特立獨行、勇於批判而又能承擔他人生命的生活風格。Rancho 令我想到，未經反省的生命是那麼的可怕；過着隨波逐流的生活是那麼的荒謬。Rancho 的生命使我想到法國思想家福柯（Michel Foucault）於晚年有關生存美學的種種思考，而本文將以 Rancho 的生命作例，對福柯的哲學和人生意義作進一步反省，藉此思索生

風格（style）　福柯認為，主體（subject）沒有先驗的本質，因此，每個人都要獨自創造一種獨特的生命形式，而這一形式就是風格。

存的價值。

自我關懷：生存美學的起始點

對福柯而言，每個人的生命就如藝術品般有待我們去塑造。受古希臘思想啓發的福柯指出，我們要為自己的生命創造一種獨特的風格，猶如藝術家畫一幅獨特的畫或塑造雕像一樣。但對福柯而言，活出獨特的生命風格不是皮相上的工夫，而是一種關於個體精神性的操練：它需要個體不斷鍛鍊自己的生命，掌握一些修鍊自我／修身的技藝，掌控自己的身體慾望及情感，並以極大的道德勇氣去面對困難及挑戰，才能堅實地創造自己的生命，建立一種有別於他人的生存藝術。

福柯生存美學的重心就是關懷你自己的生命（take care of yourself）。他提到，蘇格拉底最喜歡在街上截停年輕人，然後叫他們好好關懷自己。福柯指出，關懷自己包括三個層面：首先，關懷就是一種關懷自身、他人及世界的態度；其次，關心自己包括認識你自己（know yourself），留心或省察自己的所思所想，批判地檢視操控着我們的種種文化或惡習，從而對自己的生命作出沉思（meditate），並對自身思想進行督導；最後，關心自己的生命，不是靜態地及抽離地對自身作審視，而是要不斷改變、控制、淨化、調校及操練自己，藉實踐及修養，活出一種獨特的生命。因此，福柯認為，古希臘的哲學家視哲學為一種實踐性的精神修鍊，而不只是一種

精神性（spirituality）　福柯在《主體解釋學》以「精神性」說明一種主體為了認識真理而用來轉化自己生命的修養和體驗，這包括淨化、禁慾、節制、摒棄、目不斜視等不同的身體操練。他深信，真理不是僵化的規條或命題，而是一種要透過身體轉化而達至的生命體驗。

玄虛的思辨。哲學作為一種追尋生命真理的學問，根本不應抽離個體的肉身生命來進行，而當中尤需要主體不斷操練自己的生命，才可獲得真理。因此，關懷自己不僅是一種生命風格，也是一種生活態度。但可惜，福柯指出，在笛卡兒將身體與理性分家之後，這種強調自我轉化的精神修鍊已被遺忘，對真理及生存進行思索的哲學也變得僵化，漸變成一種不用自我轉化（self-transformation）的理論活動。

認識你自己

在《作死不離3兄弟》中，主角 Rancho 正活出一種肯定生命獨特性，視生命為有待開發的作品的美學人生。他對甚麼事（教育、事業、友誼、生命）都有自己一套獨到的看法。他關懷生活，因他知道要為自己的生命負責，而不甘心將個體的生命，讓他人、制度或權威決定。Rancho 正踐行着「認識你自己」的實踐，不斷省察自己的思想，檢視操控自身的文化及機制，並敢於質疑種種壓制生命的社會成規，尤其是當時的大學文化。

片中的印度大學完全不是一個講求獨立思考，追求學術自由及尊重生命的地方；反之它只講求競爭、效益、自利，並鼓勵一種「愚民」的學習文化：要學生死記硬背資料，並臣服於老師權威的文化。校長不斷強調好學生必定要快速地打倒別的同學，若不，便不能出人頭地。在這種文化下，大部份學生只好壓抑自己的個性，努力背書，討好老師，避免被淘汰。

Rancho 對這種不尊重個體自由及盲目崇拜權威的「填鴨教育」相當不

自我／修身的技藝（technology of the self）福柯在《主體解釋學》指出，在蘇格拉底之前，就有着一套修鍊身體的技術（淨化、克苦、禁慾、節制、書寫、說真理的勇氣等），而這類技術在新柏拉圖派、新畢達哥拉斯派、伊壁鳩魯派及斯多噶派中都一直被用作操練學生自我生命，並認識自我，從而達至掌控自我（self-mastery）的技藝。

滿。在開學禮中，當人見人怕的校長在誇讚耗巨費研究的太空走珠筆，乃人類偉大發明的時候（因在無重狀態的太空，人們可以用它在不同的位置書寫而不漏墨），Rancho 卻不怕得罪校長，一語道破說：花這麼多錢去研究走珠筆，何解不用平價的鉛筆？他又不斷挑戰老師及同學迷信教科書，以背書來取代獨立思考的盲點，從而帶出死讀書乃教育大忌（Rancho 更指出，這種制度令印度大學生因讀書壓力而自殺的人數不斷增加）。他又對當時新生無奈接受老鬼欺凌的文化感到厭煩：新生們不僅不反抗，更屈從於這種欺凌文化下而不發聲。但 Rancho 就絕不妥協，不僅沒有默默承受這種屈辱文化，反以自己的科學知識還以顏色。

福柯曾提到，活出生命風格先是要掌握一些自我修練的技術，而其中一項叫「說真話」（*parrhesia*）的修練。古希臘的思想家指出，年輕人若要鍛鍊「勇敢」這種品質，必先修練一種敢於向他人，尤其是政治權威，誠實說真話的實踐，才能建立一種開放的公民文化。說真話對福柯來說，不是知識的炫耀，而是一種個人倫理生命質素的表達，反映他珍視及懂得真理，並敢於向他人傳遞真理。因此，跟真理結連的不只是方法（一個懂得思考方法的人不保證他是「說真話的人」），而是人的生命質素，一種道德勇氣——向他人說真話是危險的，甚至往往要負上生命的代價，因真話會動搖既得利益者的權力位置。

Rancho 正是一位「說真話的人」。他一直堅持不盲從知識及權威的信念，表面上 Rancho 像賣弄小聰明，但看真一點，正因為他關懷自身及文化，當他見到種種問題時，他才挑戰這種制度。他不相信存在即合理的事

生存藝術（arts of existence）　福柯指出，生存藝術要求人們自願地依照一些傳統的生活教導或行為法則而作出自我轉化及改變，從而改變自己的存在方式，將自己的生活改變成一種具有美學價值的作品。

實，例如將玩新生視作必然，走珠筆是偉大發明，背書是王道等道理。反之，他不斷刺破這些成見的不合理性，尤其是對權威（科學、老師）的盲從與附和。每次 Rancho 跟權威抗爭時，都是在同學面前揭露權威的荒謬性。他不是貪一時之快，而是藉此叫同學一起反思習以為常的生活法則，一起審視生存的實相，實踐着「說真話」的倫理。

轉化你自己

活出生命的風格絕不容易，更不是只講不動，因它要求每個人將自己的關懷，如實地在困難生活裏踐行出來。它要求一個人耐得住寂寞，不計較人家的看法（片中悲劇的角色 Lobo，因不獲校長對其發明的肯定，加上成績不達標而自盡），並有信心及勇氣將所信的活出來。因此，福柯強調，唯有修鍊自我，多下工夫，才能活出各自生命的獨特美。那 Rancho 的生命又是怎樣修成的？

雖則片中沒多交代 Rancho 的修鍊過程，但 Rancho 一生絕不平順的經歷，對他已是生命的鍛鍊。福柯也指出，古希臘的鍛鍊是包括讓艱苦的際遇鍛鍊一個人，當這人修成後，便要回到城邦堅定自己的同鄉。事實上，Rancho 本身是一個窮園丁的子弟，原名叫 Wangdu，跟隨父母在一個富人家打工，後來雙親死去，便留在富人家中寄居及打工。由於天資聰敏，而富人的長子 Rancho 又讀書不成，因此他便被富人差去以 Rancho 的名字替兒子完成大學課程，最後文憑歸兒子，而 Wangdu 功成之後，便得退隱他鄉，免被識破。因此，Rancho 本是一個沒有身份的人，他的際遇原可以令

他有藉口自暴自棄，但他沒有將自己的出身看作不變，反之他更加自重，更不易妥協，對自我不住反思及轉化，從而成為一個更堅定的人。

艱難的際遇讓 Rancho 更吃得苦，更堅持自己作發明家的夢想，最終，在沒有大學學位下走出自己的路，成為擁有數百項專利的發明家。這呼應了福柯視人的主體為不斷轉化（ever-changing）及更變的看法，主體藉着超越文化的界限，視人生為永未完成的作品，創造獨特的生命風格。人生最可悲的是看一切已成定局，看自己的際遇乃命定的困局，無視人可以創造自身的生活。當然，這異於某類「自我增值」的資本主義價值，即一味叫人讀多幾個有市場價值的學位，好平步青雲。這不是一種真正的生命創造，這只是一種資本主義對成功生活的樣板複製。生命及個體在這種邏輯裏只是大量生產的複製品，而不是精雕細琢的藝術品。

關懷他者：生存美學的伸延

Rancho 不只關懷自我的生命，也關懷他者的生命。事實上，福柯的生存美學不只講求自我生命的創造及轉化，也視自我轉化是一種倫理性的轉化，而這種倫理的轉化是以關懷他者的生命作伸延。福柯指出，從古希臘的智者身上見到，一個懂得關懷自己生命的人往往也懂得關懷他人的生命。福柯不會視主體為孤獨及自戀的、只關心個人慾望滿足、漠視他人生命的自私主體。

Rancho 正是既關懷自己又關懷他人的人。片首，他給錢一個失學的校園童工，叫他買校服上課，而這個童工長大後，又僱他為助手，幫他脫貧。當然，全片最動人是他與兩個好友的關係：Farhan 及 Raju。Farhan 來自小康家庭，父親希望他出人頭地，成為一個傑出的工程師，可惜他的心願是當一位野生動物攝影家，惹怒了父親。Raju 來自基層家庭，父親是癱子，母親則是怨婦，而姐姐又因付不起禮金而嫁不出，各人有各自的難處。

為了幫助 Farhan 追尋自己的理想，Rancho 一邊鼓勵他及肯定他的作品，另一面甘冒被罵之苦，嘗試說服 Farhan 頑固的父親，讓 Farhan 走自己的路。對於 Raju，他答應幫他照顧重病的父親，好讓他專心學業，在其父病危的時候，亦第一時間送他入院，救回其父生命。Rancho 為了幫 Raju 考試過關，順利畢業幫補生計，甚至冒險替他偷卷。這裏見到 Rancho 一種將他人生命看作自己生命的無私德性，為了朋友的好處，不計較自己的利益（他偷卷被捉而受責），他不惜忍受別人的辱罵（Farhan 父親掃他出門口），甚至犯險幫助朋友。這裏呼應了亞里士多德對友誼的解說：友誼建立在不同的基礎上，一是效用，一是快樂，另一是善。Rancho 這種不求利己只求利他的善行，正是亞里士多德欣賞的那種經得起考驗的理想朋友關係，也是亞氏叫大家努力實踐的方向。

但亞里士多德同時提醒我們，這種理想的友誼需要朋友們一起生活，擁有共同喜好，兼且願意彼此善待，才能成就。Rancho 答應善待朋友或其家人，沒有說了便算，他反而進入他們的生活及處境，看到他們生活的

德性（virtue）　亞里士多德指出，德性是一種品質（例如慷慨、勇敢、節制），可藉着操練而養成，並成為品格的一部份。

真正需要，並適切地回應他們，這是一種真正的共同生活。再者，當中不一定一切平順，亞里士多德就指出，朋友間會因期望不同或軟弱而衝突（Raju 就曾因 Rancho 的搗蛋拖累他學業，而臭罵了 Rancho 一頓），但衝突作為考驗，一經克服，就能深化友誼。

亞里士多德又提到，好的友誼是能夠彼此學習及欣賞。Rancho 在片中常以樂觀的精神感染身邊的朋友，令困境中的人看到生命的希望。Rancho 每遇困難就說 "All is well"（一切是美好的），並鼓勵身邊的朋友一起說，彼此鼓勵打氣。老實說，作為孤兒及代人上學的 Rancho，既沒有家人亦沒有社會身份，理應比其他人更有資格自憐自艾或咒罵生命，甚至以一種犬儒的心態生活。但他沒有自暴自棄，反以良善、公義及達觀等價值面對一切困難，更以此感染別人。

Rancho 甚至沒有以惡報惡去對付他的敵人。片中的校長雖多番羞辱他、打擊他，好能迫他離校，甚至迫到其好友 Raju 跳樓自盡，但 Rancho 沒有以惡報惡。在片末，由於大雨的關係，校長的大女兒未能趕到醫院產子，Rancho 在毫無醫療設備的情況下，幫助校長的大女兒順利分娩，令校長大為感動，最後不得不心悅誠服地肯定 Rancho 的才幹及善意。

總結

作為一個人文學科的老師，常常有學生問我，怎樣才能過一種有意

犬儒的（cynical）「犬儒」一詞來自古希臘的犬儒學派（Cynic），代表人物是狄奧根尼（Diogenes of Sinope）。他是一個憤世嫉俗、討厭偽善，崇尚活出真我的哲人。由於他住在一個桶裏，並且不介意人們笑他像狗一般四處討吃，故又被稱為犬儒。「犬儒主義」（cynicism）本為一種討厭偽善的批判精神，但後來卻被扭曲成一種甚麼都不信、憤世嫉俗、玩世不恭的冷漠態度。

義的生活？我想在 Rancho 的身上，我們或多或少可得到一點的啓發。首先，我們要學習過一種對自己誠實的生活，不要像電影裏的大學生一樣，被迫過着人云亦云、不懂反省的人生，甚至在壓迫臨到時，不懂反抗，逆來順受。此外，我們亦不要只顧自己的生活，也要像 Rancho 一樣幫助他人反省自己的生命，認清生命的本相，找到人生方向。Rancho 的生活一點都不容易，但他常保持着從容、自在及快樂的狀態。我想，其中很大的原因，是他清楚知道，儘管生活充滿挑戰及困難，但只要帶着勇氣、盼望及愛心，與身邊的人一起誠實地面對挑戰，過忠於自己及他人的生活，生命仍是值得活下去的。正如福柯所言，生命是未完成的藝術品，有待我們以熱情去雕琢它，改變它，直至生命的終結。

延伸觀賞

Harry Potter（《哈利波特》）系列。

Intouchables（《閃亮人生》）, Olivier Nakache & Eric Toledano 導演 , 2011.

延伸閱讀

Aristotle. *Nicomachean Ethics.* New York: Bobbs-Merrill, 1962.

Foucault, Michel. *The Use of Pleasure: The History of Sexuality*, Volume 2. London: Penguin, 1992.

高宣揚。《傅柯的生存美學》。台北：五南出版，2004。

傅柯。《傅柯說真話》。台北：博學出版，2005。

黃瑞祺編。《再見福柯：福柯晚期思想研究》。北京：浙江大學出版社，2008。

福柯。《主體解釋學》。上海：上海人民出版社，2005。

鄧文正。《福樂的追求：解讀〈倫理學〉》。香港：花千樹，2011。

代跋
從哲學看電影：《海上傳奇》

陶國璋

　　第三十六屆香港電影節沒有選播賈樟柯的《海上傳奇》，有點失望。這套電影最適合在香港及在電影節中播映。它屬於小眾、屬於藝術，更重要的是它與香港的存在處境遙遙呼應。

　　與八十後的「憤青」聊天，他說香港人沒有歷史感，只有「獅子山下情懷」，香港的歷史彷彿是從一九六七年寫起：香港經歷暴動，百業凋零……李嘉誠看準機會，由製衣轉投地產……香港歷史就是李嘉誠的發跡史。另一位朋友補充說：香港只有「斷代史」，大家都懶得記起過去，最遠的「歷史」是搬遷皇后碼頭的抗爭、尖沙咀圍堵 D&G……香港沒有歷史的原因，在於香港的管治階層都忌諱談論香港的過去，避免香港人掀動民族的根，要抹去鴉片戰爭那段殖民地記憶；而特區政府則無法貫穿

《海上傳奇》（*I Wish I Knew*）
導　　演：賈樟柯
主要演員：趙濤、林強
語　　言：普通話、上海話
首映年份：二○一○

「六四」，回到近代歷史的主流。最後，他加上一句：許鞍華的《天水圍的日與夜》、《桃姐》僅是小城故事，所以影藝界只為了自身利益和投票取向……香港人是無法看懂侯孝賢的《悲情城市》、楊德昌的《牯嶺街少年殺人事件》，同樣更不會欣賞賈樟柯的《海上傳奇》……說得有點激動。

寫史詩的賈樟柯

賈樟柯稍早的《站台》、《小武》、《任逍遙》、《世界》、《三峽好人》……是縱貫地、有序地描繪改革開放後的中國社會狀況。我看的時候，感覺到賈樟柯是要做史詩的工作。

二○○八年賈樟柯的《二十四城記》開始轉調，他開始要橫攝地素描某片斷的中國空間。德國哲學家康德說：空間是整全的，是一無限所予量（infinite magnitude），片斷並不能反映整全的空間。所以孤立地看《二十四城記》，予人沉悶感。《海上傳奇》是另一片斷，片斷加片斷，一個城市一個城市，就像砌積木，重組整全的中國，我相信是導演未來的工作。

《海上傳奇》的英文名字 *I Wish I Knew*，取自上個世紀的英文唱段，可能是當年上海流行的，由張逸雲之孫張原孫在片中獨唱了幾句。這大概是導演試着去了解百年上海變遷的心境，全片想要試着了解就必須去提及甚至去反思批判一些歷史，賈樟柯還是用了較含蓄的手法。

風霜城市下的人物

　　《海上傳奇》描摹與上海這座城市有關的人。導演本來採訪了八十八位和上海關係密切的人，最終選取了其中最具代表的十八人：陳丹青、楊小佛（楊杏佛之子）、張原孫（張逸雲之孫）、杜美如（杜月笙之女）、王佩民（王孝和之女）、王童（王仲廉之子）、張凌雲、李家同、張心漪（曾國藩之曾外孫女；聶緝槼之外孫女；張其鍠之女）、侯孝賢、費明儀（費穆之女）、韋然（上官雲珠之子）、朱黔生（安東尼奧尼一九七二年作品《中國》上海陪同人員）、黃寶妹、韋偉、潘迪華、楊懷定、韓寒。有些人物香港人不一定熟悉。

　　上海是一座飽經風霜的城市，當楊杏佛、杜月笙的後人對着鏡頭講述當年十里洋場的光怪陸離時，那種現實感與傳說印證，感覺很奇妙。過去的、傳說的人物從他們的面容中倒映，歲月荏苒，物景不同人面也非。我們看到的不是搜奇獵趣，而是生命的歷史。

尤利西斯的凝望

　　影片開頭：工友在抹擦交通銀行門前的銅獅子，跟故宮相仿。二〇〇九年，一位莫名的女子出現，走過世博前進行大量修建工程的上海灘，唯一真實的，是外灘傳來熟悉的《東方紅》時鐘聲。趙濤的凝望、迷茫，讓

我想起希臘導演安哲羅普洛斯所拍的《尤利西斯的凝望》，主角流露出的那抹去國尋根的鄉愁……

捷克作家米蘭昆德拉說：小說或電影的主角並不是由母親生的，它是一句語句、一幀場景、一絲情感……。與趙濤（女主角）相對照的，這十八位口述歷史者，確確實實是由父母生的，更且他們的父母與這個城市、民族的歷史掛搭上，形鑄成中國的近代史。

表面上，十八個人的故事好像雜亂無章，一會兒講豪門的往事，一會兒講知名演員的表演經歷，一會兒是革命者的慘遭暗殺，一會兒是「先富起來的」財富傳奇，內裏的章法卻井然。

老上海的痕跡

人物以陳丹青、韓寒為起首、結尾，讓觀眾從現在滑入過去，再由過去回到現在，感受一回尤利西斯式的沉重感。跟着楊小佛回憶父親楊杏佛一九三三年在上海街頭被國民黨特務暗殺，杜美如回憶其父杜月笙防範暗算的安排，加入張原孫唱出 *I Wish I Knew* 交代我們認識傳說中的「上海灘」。

一九四八年，中共地下黨員王孝和被國民黨處決的慘況由其遺腹女口中道出……鏡頭淡出，幾幀發黃的照片淡入，女兒就是這樣從剪存的報章照片認識陌生而親切的父親，這片斷很感人。相近的時空，王童《紅柿子》中舉家避難上船赴台的情景，由他親身的憶述作印證。王童的畫外音訴說

祖母害怕孫子走失，把他們用繩子綑串起來，影片同步呈顯給觀眾，劇情片轉換為紀錄片，效果很奇特。

賈樟柯將兩段拼湊一起，是刻意弭平官方國共內戰的版本，顛沛犧牲的人民才是歷史的註腳，這視點是很富人道精神的，亦是寫史詩的胸襟。忽然王童的電話響起，亦是神來之筆，喚醒我們哪些是真實的歷史。

留台的上海人

鏡頭隨着電影的花浪離開了上海到達台灣，側寫出改朝換代翻天覆地的時刻，一整代上海人的離亂和遷移。淡水河的渡輪與片首上海灘的渡輪呼應，中國人還是中國人。李家同憶起湯恩伯將軍在上海家中被搶的情況，張心漪這位名人之後也講述了父親被殺，跟着娓娓道來自己的婚事，沖淡殺戮的哀傷。跟着匯入侯孝賢電影《戀戀風塵》中火車進出山洞的鏡頭。侯孝賢不是上海人，因拍《海上花》而到過上海，訪問他大概賈樟柯很欣賞侯孝賢的緣故。

再轉回上海

空間轉移，時間推前至文革。一九七二年，導演安東尼奧尼應周恩來

的邀請來拍一部關於中國的紀錄片。片子《中國》完成，卻被扣上了「反華、反共」的大帽子，招來批鬥。訪問中，拍攝陪同人員朱黔生憤憤地說心理不平衡：「到現在我也沒看過這個片子，我不知拍了甚麼。」表面上是說《中國》那部電影，卻如蜻蜓點水般溫柔，賈樟柯擺出了一種不妥協的思考者姿態。

　　一邊播映謝晉描寫紡織女工勞模的《黃寶妹》，加上真人現身說法，好像歌頌文革。另一邊忽地道出一段悲慘的故事：上官雲珠從鄉村逃難至上海，影壇成名到文革自殺的傳奇一生，由其子韋然鬱然道來，穿插的也是謝晉的《舞台姐妹》中的片段。

香港的上海人

　　影片響起許冠傑的「難分真與假」，觀眾來到了香港。一位香港人不大熟悉的韋偉講述費穆拍攝《小城之春》的過程。在香港訪問的三位上海人，都是女性：韋偉、導演費穆的女兒費明儀，以及在《阿飛正傳》中出現的潘迪華。費明儀跟潘迪華不約而同地說：她們本來只打算暫居香港，然後回上海。假若能加入王家衛《花樣年華》中的意象，就會更加體會香港人的逃亡心態。

　　《永遠的微笑》，潘迪華顫顫唱着：「……我不能夠給誰奪走僅有的春光，我不能夠讓誰奪走現在的希望……」鏡頭離開維多利亞港，調度至現

在的黃浦江。有股票經紀發達的事跡，有世博工程的工人的流行舞蹈，最後以賽車場為背景的韓寒出場，風趣地道說年輕人的灑脫……

結尾是一些憂心忡忡的上海新人類、浦東、車水馬龍的車道、浮磁鐵路……

抹去重來

從八十八位到十八位，揮灑着導演的判斷力、綜合功力，美學上稱之為「抹去重來」。

法國畫家、雕刻家賈克梅第（Giacometti）在觀察物象時發現：「每次我看這隻杯子的時候，它好像在變，也就是說，它的存在變得很可疑，不完整的。我看它時它好像正在消失，……又出現……再消失……再出現……。它正好總是處於存在與虛無之間，這正是我們所想要模寫的。」他稱之為「抹去重來」。

電影的剪輯本身已經是一種抹去重來，導演要描繪每天都在變動的「上海」，更是剪輯的剪輯。每個人關注歷史的時候，都會覺得「它」可疑，覺得「它」不斷在流失。《海上傳奇》不可能凝住歷史，於是他帶出了趙濤這角色，在同一的空間上追尋被遺忘的歷史。

用圖像、音樂勾起人的非自主記憶，是賈樟柯慣用的手法。人類的記憶有兩種不同的方式，一種是自主記憶，另一種是非自主記憶。如果說

自主記憶屬於知識的領域，則非自主記憶是屬於情感的領域。過去是一種無，只有當人喚起它，過去才有機會出場（presence）。甚麼讓過去被喚起？是現代人最欠缺的感情。

當《海上傳奇》在銀幕上依次展現十八個「他者」的故事，映襯的卻是觀眾自身的歷史境遇。在這裏，賈樟柯想說而口難開。抹去重來的剪輯或許告訴了我們導演不斷想着的是甚麼。另一方面，觀眾也試着了解導演想說甚麼，也思考着一些城市與歷史發展的片斷，或許它真的能勾起老一輩觀眾的集體回憶。對於生活在上海這座城市的人、希望追思歷史變遷的人，本片有着特殊意義。

（本文原刊登於二〇一二年四月十五日《明報》，特此誌謝。）

作 者 簡 介

尹德成

香港理工大學應用社會科學系哲學博士，香港樹仁大學社會學系助理教授。研究興趣包括政治哲學、社會科學哲學、詮釋學與自我理解等。...................................

林澤榮

畢業於香港大學哲學系及香港科技大學人文社會科學學院，現於樹仁大學任教社會學、哲學、邏輯及思考方法等課程。研究興趣以都市空間及文化為主。...........................

梁光耀

香港中文大學哲學博士，主修美學。研究興趣包括思考方法、邏輯、藝術、中國哲學和宗教哲學。現任香港大學專業進修學院講師。.................................

黃慧萍

北京大學哲學系碩士畢業，曾任城大專上學院社會研究學部兼任講師。研究興趣包括：詮釋學、社會科學方法論問題，近期集中倫理學比較研究。.........................

溫帶維

香港中文大學哲學博士，現任香港理工大學通識教育中心講師。主要研究範圍包括：先秦哲學、宋明理學、倫理學及哲學輔導。..

駱頴佳

阿姆斯特丹自由大學哲學博士，香港浸會大學人文及創作系（通識及文化研究課程）講師。研究興趣包括當代法國哲學、文化研究及身體理論。..

羅進昌

曾任中學教師、大學研究助理，現職專上教育工作。近年研究興趣以新界西北風物與晚明文學為主。..

羅雅駿

畢業於香港嶺南大學哲學系，現任香港嶺南大學哲學系實踐哲學文學碩士課程統籌。研究興趣範圍包括電影哲學及倫理學等。..

責任編輯　　趙　江

書籍設計　　陳小巧

書　　名　　光影中的人生與哲學

合　　編　　尹德成　羅雅駿　林澤榮

出　　版　　三聯書店（香港）有限公司

　　　　　　香港北角英皇道 499 號北角工業大廈 20 樓

　　　　　　Joint Publishing (H.K.) Co., Ltd.

　　　　　　20/F., North Point Industrial Building,

　　　　　　499 King's Road, North Point, Hong Kong

香港發行　　香港聯合書刊物流有限公司

　　　　　　香港新界大埔汀麗路 36 號 3 字樓

印　　刷　　陽光印刷製本廠

　　　　　　香港柴灣安業街 3 號 6 字樓

版　　次　　2014 年 5 月香港第一版第一次印刷

規　　格　　大 32 開（140 × 210 mm）256 面

國際書號　　ISBN 978-962-04-3557-7